Hervé Tullet

玩出藝術來！

《小黃點》作者赫威‧托雷的創意與靈感之旅

赫威‧托雷、蘇菲‧范德‧林登◎著

艾倫‧奧特、雷納‧馬可斯◎專文導讀

楊馥嘉◎譯

木馬藝術 31

玩出藝術來！

《小黃點》作者赫威‧托雷的創意與靈感之旅

作　　者　赫威‧托雷（Hervé Tullet）、蘇菲‧范德‧林登（Sophie Van der Linden）
譯　　者　楊馥嘉

社　　長　陳蕙慧
副 社 長　陳瀅如
責任編輯　陳瀅如
行銷業務　陳雅雯、趙鴻祐
封面設計　IAT-HUÂN TIUNN
內頁排版　Sunline Design
印　　刷　中原造像股份有限公司

出　　版　木馬文化事業股份有限公司
發　　行　遠足文化事業股份有限公司（讀書共和國出版集團）
地　　址　231023新北市新店區民權路108之4號8樓
電　　話　02-2218-1417
傳　　眞　02-8667-1065
客服信箱　service@bookrep.com.tw
客服專線　0800-221-029
郵撥帳號　19588272木馬文化事業股份有限公司
法律顧問　華洋法律事務所　蘇文生律師

初版一刷　2024年1月
定　　價　NT$1,000
Ｉ Ｓ Ｂ Ｎ　9786263145665（平裝）、9786263145627（EPUB）

國家圖書館出版品預行編目(CIP)資料

玩出藝術來!《小黃點》作者赫威.托雷的創意與靈感之旅 / 赫威.托雷
(Hervé Tullet), 蘇菲.范德.林登(Sophie Van der Linden)著; 楊馥嘉譯.
-- 初版. -- 新北市：木馬文化事業股份有限公司出版：遠足文化事業股
份有限公司發行, 2024.01,288面；20×28公分. -- (木馬藝術；31)譯自：
Hervé Tullet's art of play
ISBN 978-626-314-566-5(平裝)
1.CST: 托雷(Tullet, Hervé) 2.CST: 傳記
3.CST: 繪畫 4.CST: 畫冊 5.CST: 法國
940.9942　　　　　　　　　　　　　　　　　112021174

Hervé Tullet's
Art of Play

目次

遊戲開始了：
潛入赫威‧托雷的《小黃點》世界

撰文／雷納‧馬可斯

某本新書出版，又恰好打造了新的形式，這種情況是很罕見的，《小黃點》就是這樣萬中選一。二○二○年，該書於法國首次出版，一年後在美國上市，隨後翻譯為超過三十五種語言版本。赫威‧托雷這本最知名的童書作品並不是在講一個故事，而是在啟動一個事件：一場當下發生的沉浸式遊戲體驗。這是一個大膽、歡樂的概念藝術作品，白色背景上排列著一連串明亮的氣球圓點；托雷說，只要照著文字的指引，任何讀者都能變化出自己的版本，例如：「摩擦一下左邊的點……輕輕地。做得好！……試著搖一下書本……一點點就好。」於是，一場以假為真的遊戲便開始了：每翻一頁，圓點的排列組合就變得不一樣，像是在回應讀者先前的動作。藉著翻過一頁又一頁，托雷向讀者眨眼示意，讀者也眨眨眼回應他。

互動式童書並非創新的概念，立體書和拉拉書都能讓角色或場景動起來，此形式於十九世紀已蓬勃發展。隨後，發展心理學逐漸重視讓幼兒做中學，或是把他們視為學習夥伴，藝術家和作家則藉由讓孩子在聽故事時間更為主動的設計，巧妙回應這個研究成果。桃樂絲‧昆哈特在《拍拍小兔子》（暫譯，*Pat the Bunny*，Golden Books, 2001）中，讓這些小小感官學習者有機會眼到手到，感受所見之物的質感；瑪格麗特‧懷茲‧布朗的《月亮晚安》邀請小朋友對生活中熟悉的人事物說「晚安」。艾瑞‧卡爾（一如更早之前的布魯諾‧莫那利）在《好餓的毛毛蟲》設計了玩具般的場景，打洞的紙頁能以手指穿戳，不同尺寸的頁面能自由翻動，讓書本成為精細動作技巧的練習，也讓孩子讀著讀著彷彿作了一場夢。而在《旅之繪本》這本卷軸般的無字繪本中，安野光雅繪製了細緻豐富的景色，每個讀者都

能從中發現不同的故事。

二〇一〇年，《紐約時報》一篇頭版報導鄭重宣告了兒童圖畫書的滅絕，記者宣稱凶手有兩個，一個是新奇的數位替代品，另一個是懷有熱切期望的家長決意要及早把「真正」的書籍塞給他們的孩子。時間證實了後一種趨勢，但圖畫書並未消失。顯而可見，圖畫書的電子版幾乎沒有市場吸引力，要說真有什麼效果，反而是提醒了人們，手上拿著一本精心製作的圖畫書與孩子分享，會是多麼親密又切實的愉悅。我們很難不把《小黃點》的全球暢銷現象視為打了一場勝仗，巧妙贏過一切數位化的訴求。正如赫威・托雷的絕佳示範，有意義的互動並不需要電池或昂貴的電子裝置，只需要想像力相互激盪即可。

為創作歡呼

撰文／艾倫·奧特

從一條細線，可見到世界的律動
——藝術家米羅 [1]

對很多藝術家來說，任何作品一開始的空白頁面、空白畫布、原始素材，都可能令人恐懼、不安，甚至帶有嘲諷。但赫威·托雷只感覺到自由、充滿機會，等著探索一切。正如藝術家米羅曾說：「一條線可能在虛無中成形，一個無名的手勢可能定義出新的視覺宇宙，一個在海灘發現的物體可能點燃詩意的火花。」[2]

托雷是個創作不輟的藝術家，看似簡單的概念，藉由簡單的動作，自然而然地融入到洋溢歡樂和活力的作品中。他不受成見或可預期的結果所拘束，每一刻在他眼中皆是探索的機會。他是運用多元藝術實踐來勾勒自己的藝術家，投入任何有興趣或能激發奇想的事物，並且去蕪存菁。他召喚的是立體派的拼貼和拼裝、原生藝術的直接性、激浪派藝術的遊戲性、觀念主義的省思，以及社會實踐的參與邀請。托雷對上述這些流派以及工具很感興趣，但不局限於此。他不是吸收或挪用這些前輩、同行的成就，或相關兒童藝術的成果，相反的，他強力擁護，而非據為己有。他是致力於頌揚創作行為的藝術家，尊重每個人內在的創造力，並努力把想像力、原創性和歡樂融入文化的各個層面。

托雷作為童書作者的成功和名氣，有時可能掩蓋了他作品的深度，也讓某些評論者錯認他的受眾只有兒童讀者，並把他的作品貼上「孩子氣」的標籤。這個保守、帶貶義意味的標籤忽略了長久以來「未經正規訓練」的藝術家的影響力——例如那些直接影響原生藝術的藝術

家，同時，也大大低估了兒童心靈與生俱來的創意。

若把「孩子氣」重新定義為「興高采烈」，我們便能發現一條直通遊戲和歡樂的單純路徑，也能找到一種新的角度，把焦點轉向文化創造的行為本身，而不是其結果（無論是否成功）。托雷把偶然性和自發性提升為視覺語言的核心，由此而生的作品主題，就是創造過程本身。

兒童藝術研究先驅喬治‧亨利‧呂凱曾在著作《兒童繪畫》（*Le dessin enfantin*, 1927）中宣稱，「兒童畫畫是為了好玩。對他們來說，畫畫就像其他遊戲，只是其中的一種」——這個信念，值得現在的我們思考、重申。[3] 我們作為一個社會群體，或許可從托雷對這想法的擁護中獲得啟發。他強調，在創作中，美感好奇心和探索非常重要，與任何客觀的創作成果一樣有價值。托雷的立場與米羅的主張一致，米羅曾說：「面對一幅畫，我們不應該關心它是否能保持現狀，而是要關心它是否有機會成長，是否種下了滋養出其他事物的種子。」[4]

托雷的視覺詞彙核心是由線條、圓點、斑點、塗鴉組成，這些元素共同映照出的是自信且好奇的手、專注的頭腦，以及具有洞察力的眼睛。雖然受到讓‧杜布菲（Jean Dubuffet, 1901-1985）等人的影響，托雷對於原生藝術的反美學概念卻一點興趣也沒有，反而追求光芒四射、毫不隱藏的歡樂之美。歸根究柢，他的作品比較不是原生藝術，而更像是所謂的「直觀藝術」。他以情感意識和直覺式塗鴉作為創作架構，其作品提供了一種滋養、人道主義和社會意識，擁抱了人類與生俱來的創造精神，無論其文化或階級差異。

托雷工作室的藝術實踐並非那種與世隔絕、埋頭苦幹的方式。若沒有他人的啟發和參與，這種實踐便會毫無意義。儘管哈爾‧佛斯特在《野蠻美學》中指出「杜布菲堅持現身參與自己的作品」，但這類參與僅隸屬於作品本身而已。[5] 杜布菲本人明確表示：「畫作不是被動地被觀看，儘管被瞬間一瞥的視線給掃射過，卻會以被創造的過程重新活過一次；它被我們的心靈重塑了，容我這樣說，它被

重做一次了。」[6] 因此，杜布菲將觀者的參與度降低爲對已完成作品的積極理解與感受。

相反的，托雷則是讓觀眾直接參與，提供他們方法探索他的獨特技巧。例如，在托雷某個工作坊或活動腳本中，可能會看到下列內容：

線條：

●拿一張紙，畫幾條水平線。

●在另一張紙上，畫幾條垂直線。

●拿剪刀在其中一張紙上穿個小洞，然後撕出一個窗戶，形狀不限。

●現在，把窗框放在另一張紙上，看看這些線如何交錯在一起？找到你喜歡的排列組合後，把這兩張紙黏起來。

在此，托雷承繼了許多激浪派藝術家的傳統，包括迪克·希金斯、小野洋子、艾莉森·諾爾斯等人，他們透過自製樂譜、提示和指引等形式，進行以偶然性爲主題的實驗。激浪派研究的頂尖學者漢娜·希金斯提出，除了這些特定的藝術計畫外，所有激浪派的創作都有一種表演元素：「觀眾必須做些什麼」。這些藝術家要觀眾身體力行，而非只是精神上的參與，「這樣才能完成該作品」。[7] 撇開美學問題不談，托雷和這些激浪派前輩的共同點是，他們都打造出讓人積極參與的平台，這是因爲他們的作品具備了參與性結構才得以實現。

托雷承繼並延續這些豐富的傳統，提供大家藝術創作指南，使它成爲創意靈感生活的一部分。以這方面來說，他是魔術師也是老師。然而，這不是說他耍花招或者施展幻術。他的作品靈感源於直覺，以及對機遇、遊戲的興趣，甚至來自於一點混亂。這些令

人驚歎的成果是無法預期也不可預見的。托雷證明了，當我們擁抱「魔法」──也就是無拘無束的創造力──尤其是透過和社群一起遊戲時，因共享經驗而呈現的成果會遠大於各自的總和。托雷的作品既是集合眾人之力（透過鼓勵與邀請向外拓散規模），又極為個人化。以個人來說，他被永不滿足的欲望給驅使著，想知道接下來會發生什麼、哪些事可能會發生但尚未發生。托雷在自己的創作中積極培養、向他人力薦的探索機制，對藝術家來說是一種特別神聖的體驗。意想不到的事是一種強大的吸引力，像磁鐵般讓托雷無法抗拒。他所設想的不過是藝術能力本來就會自然而然湧現，而且那可為所有人及社群達成某種可實現的願景。

托雷是啟發人心的藝術家、演講者、表演者，他鼓勵觀眾為自己的文化創作。他認為，用來呈現藝術的行為對創作本質而言至關重要。有個常見的觀念，托雷不但意識到了，還顛覆它，那就是「藝術家是希世天才」。世人多以為創意大師能做出超越一般能力的作品，相反的，托雷公開展示他的創作方法有多簡單，鼓勵大家放下戒心，以類似的方式表達自我。當然，這個作法不能說沒有風險，但通常會從藝術家和觀眾那裡獲得引人注目和深刻的作品。

托雷的工作室簡直像是創意實驗室。他像個煉金術士，把簡單的元素（原色、簡單的形狀、即興的手勢）凝聚之後進行實驗，創作出的作品不僅開發了我們的創意能力，也重新定義我們對創作能力的認知。深度與複雜源自於偶然和奇思妙想，令人激動、玩興大發、活力十足的線條之舞就此浮現。自由的概念是托雷作品的重心，他讚揚的是人人都具備的潛能。

當我深思托雷的作品，有時候會想起藝術家艾德·坦普頓的話：「還是小孩的時候，人們常常畫畫、著色，做東做西，這些事再正常不過了，彷彿小孩就該做這些。然而，接下來卻發生了奇怪的悲劇，我們變成大人，『長大了』，再也不這麼做了。不再創造些什麼，不再享受色彩與創作帶來的喜悅。我只覺得我很幸運，我從

未失去這一切。」 [8] 坦普頓所說的，正是托雷向我們展示的：我們
不應該扼殺創意，反而要使創意成爲常態；我們不該眼睜睜看著自
己遭遇想像力被扣押沒收的「悲劇」，而是該用我們的一生鼓勵創
作，並珍視藝術表達。托雷證明了一件事，要保有這種色彩和創
作帶來的歡愉，事實上不是靠運氣，而是取決於自己。以托雷爲榜
樣，就是最好的開始。

1. Joan Miró and Yvon Taillandier, *Joan Miró: I Work like a Gardener* (New York: Princeton Architectural Press, 2017), 34.

2. Ibid, 10.

3. Georges-Henri Luquet, *Children's Drawings*, trans. Alan Costall (London: Free Association Books, 2001), 3.

4. Miró and Taillandier, *Joan Miró: I Work like a Gardener*, 46.

5. Hal Foster, *Brutal Aesthetics: Dubuffet, Bataille, Jorn, Paolozzi, Oldenburg* (Princeton, NJ: Princeton University Press, 2020), 11.

6. Jean Dubuffet, "Notes for the Well-Read," in *Jean Dubuffet: Towards an Alternative Reality*, ed. Mildred Glimcher, 77 (New York: Pace Publications, 1987).

7. Hannah Higgins, *Fluxus Experience* (Berkeley: University of California Press, 2002), 25.

8. *Beautiful Losers*. Directed by Aaron Rose and Joshua Leonard. Performed by Thomas Campbell, Cheryl Dunn, Shepard Fairey, Harmony Korine, Geoff McFetridge, Barry McGee, Margaret Kilgallen, Mike Mills, Steven "Espo" Powers, Aaron Rose, Ed Templeton, and Deanna Templeton. Sidetrack Films in Association with Black Lake Productions, 2008. DVD.

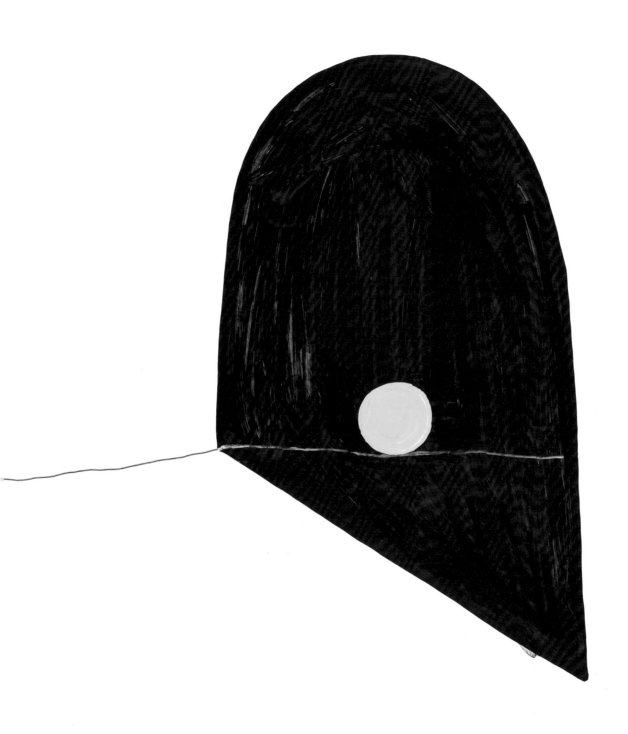

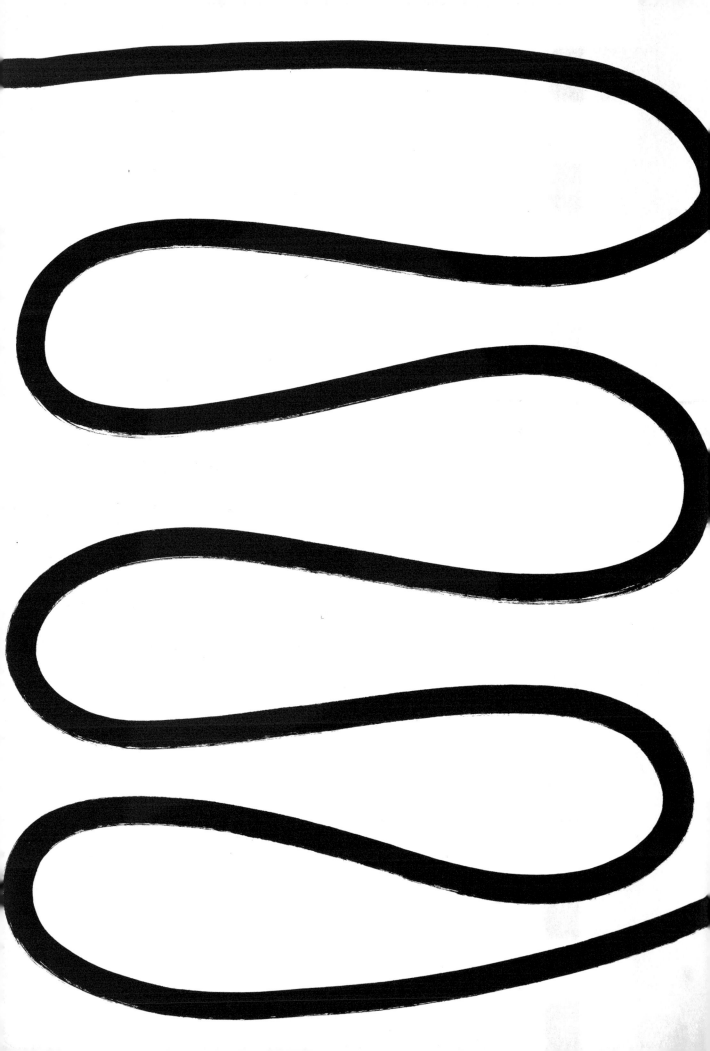

從無聲到主唱的旅程

我著迷於旅途、路徑，
也熱愛重新發掘自我，擁抱無限的可能性，
我總是在追尋些什麼……

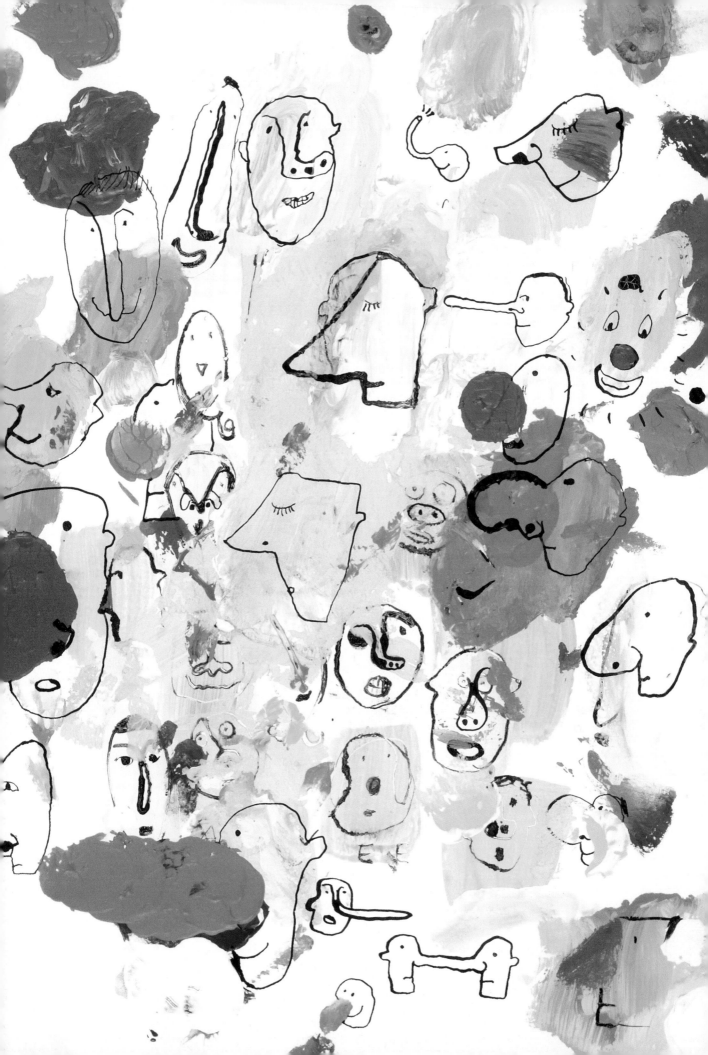

二○二○年四月，新冠肺炎肆虐的封城時期，赫威・托雷在Facebook貼出一段題為「好、好、好──無聊」（Boredom Dom Dom）的影片，呈現他隱居在紐約工作室的無聊狀態。影片開始：他進到房間，試著做點什麼，一會兒在電腦前打打字，一會兒彈彈鋼琴，一下子拿畫筆在空中比畫，又從鏤空紙片的洞中探出頭來；他忙著清空垃圾桶裡的草稿廢紙，一邊喃喃自語，最後，他旋轉一圈，把一隻螢光黃手套拋向天花板，看著手套落在地板，聳聳肩後離開房間，一整個就是卓別林風格。這段影片主要是拍給孩童看的，他模仿的正是孩童的舉止。但看看他的肢體語言：手臂在身體兩側晃動，頭探向前，踮著腳尖轉圈圈──這已經不是模仿了，他就是一個小孩。因為，在很久很久以前，托雷正是這樣一個百無聊賴的孩子，一個還未有自我意識的「嬰孩」（嬰孩一詞源於拉丁文「infans」，意指「還不會說話的人」）。

一九五八年，托雷誕生於法國諾曼第芒什省阿夫朗什地區的小鎮。
但他出生六個月後就搬到巴黎，在那兒長大——至少戶籍文件
是這樣寫的。若要追溯托雷的生命軌跡，則要再往前推進一點，故事
大概要從一九四四年八月的某一天講起。那一天，離阿夫朗什地區不遠
處，爆發了戰況激烈的莫爾坦之役，托雷的母親成了敵軍俘虜。那是二
戰盟軍要自納粹德國手中解放法國的第一場戰役，也是最重要的一役。
托雷的母親長於鄉村，她的父親在街頭拾荒，事發幾天前，她才目睹父
親遭士兵槍殺身亡。空襲時，她躲在礦坑中啃食生馬鈴薯才活了下來。
後來，她被安置在陌生人家裡，極可能受到虐待。這段往事她從不曾提
起，甚至連對兒子也不說，但殘酷戰爭帶來的傷痛深植在她心中。

我的母親在戰火中失了魂。

莫爾坦是個工業小鎮。托雷的外婆是家族裡的大家長，個性堅毅的勞工
階級寡婦。戰後，儘管貧困交加，她仍充滿幹勁地拉拔五個孩子長大。
托雷的父輩家族定居在聖托班德泰爾加特附近，世世代代務農為業。

托雷的母親年輕時在旅店端盤子，嚮往著中產階級顧客過的生活。他的
父親在雜貨店工作，因為做了違法的事遭到開除。這對年輕的新婚夫妻
潛逃到巴黎定居。他們搬來搬去，但總待在同一個街區——休德宏街與
聖馬汀市郊街交集的勞工階級住宅區，鄰近直達巴黎東站的鐵道與聖馬
丁運河，介於地鐵史達林格勒站與饒勒斯站之間。夫妻倆疑神疑鬼，避
免跟任何人打交道，深怕別人來借錢。在這貧窮街區，兩人做起自己的
小生意。

在這種狀態下，要照顧孩子並不容易。托雷先是遭到保母虐待，後來接手的阿姨又在應召站工作。他成了不主動跟父母說話也不問問題的孩子，但他是有感覺的，在內心隱密的深處，埋著戰爭帶來的痛苦。有一天，一場大爆炸震懾整個巴黎。那或許牽涉到阿爾及利亞獨立戰爭[1]，或僅僅只是一場家庭爭吵，但不管如何，直至今日，托雷內心仍驚魂未定。

我覺得自己被遺忘了，聲音被奪走了，只能沉默，甚至看不到自我。

即使如此，在父母的雜貨店長大的托雷衣食無缺。他愛吃店裡賣的糕點，不用上學的時候，他會在櫃台幫忙。週一是他的放假日，他幫父親收集整理折價券，好安然度過月底的困窘。他自娛的方法是製作假停車券。這家人在週日唯一出遊的地點是文森森林，而復活節週一是全家一年一度在餐廳用餐的日子。

托雷的父親成天忙著工作，總在半夜去杭濟斯一帶的大型批發市場採買商品；他的母親仍然失魂迷茫。托雷就只是個一天過一天的小男孩。他大可能成為攝影師羅伯特·杜瓦諾鏡頭下的小孩：在巴黎街道上玩耍，因著無聊或懷有一份期盼，把手上的紙船放進水溝中，雖然它的去向總是不如他所願。

1. 北非國家阿爾及利亞原為法國殖民地，一九五四～六二年間爆發戰爭，反抗法國殖民，爭取獨立。

求學階段

儘管托雷是個好學生──或更準確地說，是個中規中矩、不惹麻煩的學生，但就讀公立學校並不能讓人出人頭地。托雷對在校生活記憶深刻：學校成立於第四共和時期（1946-1958），每天供應學生一瓶牛乳；學校餐廳提供的午餐經常是湯、馬鈴薯泥、烤牛肉，但週五會有歐姆蛋捲；學校裡的老師個個專制，常常拿尺體罰學生，患有小兒麻痺的校長則會用手臂箍住學生的頭，使勁搓揉頭頂加以訓斥。

托雷準備讀中學時，母親找到一間由政府補助的私立天主教學校，位於靠近巴士底監獄的聖安托萬路，學校的使命從校名就看得出來：「法蘭西布爾喬亞學校」。托雷在這間學校一路讀到高中，在這裡他也遇上了更狡詐也更危險的霸凌。可能是因為他的社會階級背景，或因為他的母親過於客氣，他很容易被盯上，課業也是勉強維持。他的朋友極少，很少同時擁有一個以上。

在他高二時，遲來的一線曙光終於降臨。法文老師在學年一開始對大家說：「每一班總有個對超現實主義有興趣的學生。」托雷舉起了手。從那時起，超現實主義成了那一年專注的目標。他覺得那是他人生第一次「擁有」什麼。另一個老師並不是神職人員，而是從佛朗哥獨裁的西班牙逃出的革命分子，他熱中於政治，嚴厲卻風趣。他鼓勵托雷勇於挑戰那些家庭和學校視為真理鐵律的傳統思維。政治、革命、藝術、詩歌、超現實主義……這些都為托雷畫出逃離無聊日常的途徑。

托雷繪於一九七九年

我開始閱讀沙特、紀德、卡繆的作品，但不認為自己真能理解。

托雷搭地鐵上學時，會盯著車窗玻璃的倒影，對他而言，這段路程代表自由與重生，同時危機重重。一共經過八站，危險四伏，還得避開某些人。儘管如此，還是有讓他眼睛一亮的地方，例如擺滿《解放報》（*Libération*）、《Rock & Folk》雜誌、《Actuel》雜誌的報紙亭。托雷怯怯的目光緊抓住這些報章雜誌所呈現的非主流文化。去圖書館對他並不方便，也不輕鬆，但他期許自己就算不是名列前茅，至少也要喜歡閱讀。

圖書館對我來說很可怕：我該選哪本書來讀？閱讀這些書的真正目的是什麼？

對超現實主義的興趣，使托雷嘗試起自動性繪畫：單色繪製的圖案神祕難解，人物的造型歪斜扭曲，或是交錯穿刺，線條與潑濺圖案則顯見為這些圖畫的主要筆法。有個老師留意到了這些畫，托雷自信滿滿地交出畫作，還附上小文解說。不幸的是，這個老師把圖畫拿去給心理學家分析，然後以「尚－法蘭梭瓦」的假名發表在一本反思教育的小書《學校？去死吧！》。年少的托雷認為這是他經歷過最糟糕的事。文中對他繪畫的分析既暴力又造作，他根本認不出來那是在講他。從此之後，他拒絕把畫畫作為自我表現的形式，並且極力避免這樣的事再度發生。

托雷繪於一九七六年的自動性繪畫作品

我不喜歡「用畫畫表現自我」這個概念。

高中最後一年，托雷認定自己是老師眼中的普通學生，他的大學會考法語科沒有及格，而他邁出的下一步，毫無疑問地決定了他的未來。他放手一搏，大膽地踏入位於孚日廣場的侯德爾藝術學校，勇敢地告訴校方，他會素描，並詢問能否申請學士後課程。他小心翼翼地探問校方是否接受未能通過大學會考的學生，答案是肯定的──不過，幾個月之後，托雷通過了會考，立即到侯德爾藝術學校註冊，並著手準備另一所更有規模的藝術學校的入學考試。第一天上學的路上，他反覆提醒自己丟掉那些從小慣用卻有語病的句子，他知道，從此刻起，他得避免再犯一樣的錯誤。

遺憾的是，他沒能通過另一所藝術學校的入學考。但在侯德爾藝術學校，他結識了風趣又爽朗的尚盧，兩人一拍即合，專注於一起完成學校作業，相互合作又彼此激勵，放學後也時常結伴同遊。每天晚上，他們把時間投注在造型藝術的實驗，例如能夠投射出陰影的瀝水盆，以及雕塑：他們從附近木工坊收集廢棄的木料，合力製作成投影裝置。在這段期間，托雷終於脫胎換骨。

放棄素描之後，托雷投入了油畫。法蘭西斯·培根、瑪麗亞·艾蓮娜·維埃拉·達·席爾瓦、尚·福特里耶帶給他構圖的靈感：拉長的身體線條、黝黑的臉龐，在對比強烈的色調中開創出獨特的風格，筆觸粗重的濃烈色彩彼此碰撞、相互抗衡。

托雷繪於一九七八年

我的畫還不足以完全表達內心的痛苦。

後來，托雷獲准進入私立學校「裝飾藝術中央聯盟」（UCAD）的視覺傳達學程。經由畫家耶夫·米勒康浦斯等名師的引導，托雷鑽研起繪畫。在米勒康浦斯的推薦下，托雷有一幅壓克力畫在秋季沙龍展出。這幅畫既不完全具象，又像要避免過於抽象或幾何學，他畫出自己的半身剪影，站在謎樣房間的門外，房中似乎藏有未知的祕密。在這幅畫他簽上了「H·華生」這個名字。

在UCAD，他和同學蘇菲成了搭檔，兩人的關係成了他這段學校生活的重心。他倆總是一起做功課，一起玩樂，就像桌球雙打夥伴一樣。彼此的較勁也促使他們產出多於兩倍的作品。雙向交流變成動力，靈感與實作源源不絕，有些他們認為不重要的課不去上了，也跟同學漸行漸遠。其他人還以顏色，把兩人排除在期末展覽之外，直到校方評審團出面干涉。不過，這兩人已經不在學校了。廣告公司找上他倆，點子不斷從這雙人份大腦爆發開來。托雷和蘇菲憑靠自己的力量，在正式畢業之前，為自己找到了美術指導的工作。托雷再也不孤單了，他是雙人組的一員，終於從自小不斷失敗的輪迴中逃脫。

托雷繪於一九八○年

〈自畫像〉‧秋天沙龍

做廣告的日子

　　　　　　一九八〇年代初期，廣告業在巴黎蓬勃發展。具有國際性、現代感及創意作法的新興廣告取代了傳統廣告形式。廣告代理商紛紛成立，設定目標受眾，開創許多新職務，也在廣告上投注高額預算。這個產業變得新穎且開放，以創意為導向，歡迎各式各樣的人加入。大膽豪放的風格蔚為風行，例如當時的「未來廣告公司」便以一檔三連式廣告看板攫取了大眾目光：看板上的比基尼模特兒預告將脫去上半身以及下半身。在此同時，電影導演艾汀・夏帝耶以藝術影片風格為平價鞋品牌「愛罕」拍攝行銷影片。

對於想要刺激觀眾、與之同樂的年輕人來說，那時的氣氛競爭激烈。

廣告業重視創意，不斷追求新點子，這對托雷而言是正向的壓力。身為美術指導，他的工作是產出點子，為每一個專案組成工作團隊，包括：廣告分鏡師、平面設計師、攝影師等等。托雷能以最快的速度理解專案的需求，一有靈感馬上拿筆記錄。透過大量的分鏡圖與草圖，這個未來的藝術家熟習毫不猶豫、快速且直覺地製作出圖像。

不過，美術指導肩負重責大任：要是任憑團隊的每一分子自由發揮，成本就太高了，也會拖累進度。他也必須掌握成員是否積極主動，給予團隊工作方向，使大家順利分工完成目標——他得要能勇於面對團隊成員、客戶、明星攝影師、企圖心旺盛的年輕後輩的挑戰。這些能力並非托雷與生俱來，因為廣告業是個階級分明的圈子，你要不是以局外人的身分忍受一切，要不就成為它的一部分。

廣告業競爭激烈，要能存活，靠的是藝高膽大，以及機運。媒體人蒂埃里·阿迪森就曾發起「腦力激盪四小時」活動，把創意團隊關在飯店裡，以求激發出石破天驚的點子。

托雷日以繼夜地工作，收入頗豐，廣告案經歷洋洋灑灑，但到頭來，關乎大眾利益的寥寥無幾，有藝術性又知名、稱得上令人滿足的「漂亮」案例也是屈指可數。

八〇年代後，創意不再是廣告業最看重的因素，更具掠奪性的新思維取而代之：獲利至上，市場行銷開始主導廣告業。

在此同時，托雷留意到電腦時代的來臨，徹底改變了他的工作型態：所有的工具都落到美術指導的手上，分工合作不再是必然。他得身兼平面設計與攝影師，而原本負責這些工作的夥伴只需要執行他的想法即可。

一九八六年，托雷結識記者瑪麗－歐迪樂·布里耶，首次插畫作品就獻給了她與法蘭索瓦·雷納爾、瓦蕾希·埃諾合著的知名作品《打包八〇年代：愛慕虛榮的簡明社會學》（ *Pour en finir avec les années 80: Petite sociologie des snobismes de l'époque*, Calmann-Lévy, 1989 ）。對這位插畫新手來說，他得要仔細考量書籍內容的連貫性、頁與頁之間的順序結構等等。他自問，該用什麼樣的風格與色調來呈現畫面。這本書是他成為插畫家所踏出的第一步，也是從廣告業跨足出版業的關鍵作品。

此時，在廣告業工作的危機之一終於降臨在托雷頭上：他即將當爸爸了。他下了決心，放手一搏，轉職為自由接案插畫家。一九九二年一月，他取得自由接案的證照，同年四月，他三個小孩中的長子里歐出生。

我不希望我的孩子看到我在廣告業工作。

famille tullet

PAPA HERVÉ MAMAN MARIE "ange" LUCIE

GRAND LEO

CHEVALIER PAUL 2002 *

插畫

托雷初初踏入插畫界的時候，沒有太多想法，也缺乏扎實耀眼的經驗。他心知賺的錢將比不上做廣告的多，但這份新工作卻有個很好的開始：巴黎極具規模的春天百貨公司委託他設計節慶快閃店「黑色精品店」的識別標誌與絹印禮卡，《Madame Figaro》時尚雜誌則聘用他繪製插畫。

我告訴自己，作爲插畫家，不管是繪畫或主題插圖，什麼都得做，不能局限在單一風格裡。

此時，托雷意識到自己處於單打獨鬥的狀態，便試著與漫畫家菲利浦·杜比（漫畫雙人搭檔「杜比－貝比昂」的成員）及布羅奇一起設立工作室。但因爲對繪畫方式的看法不同，以及工作態度和價值觀差異，他們很快便分道揚鑣。

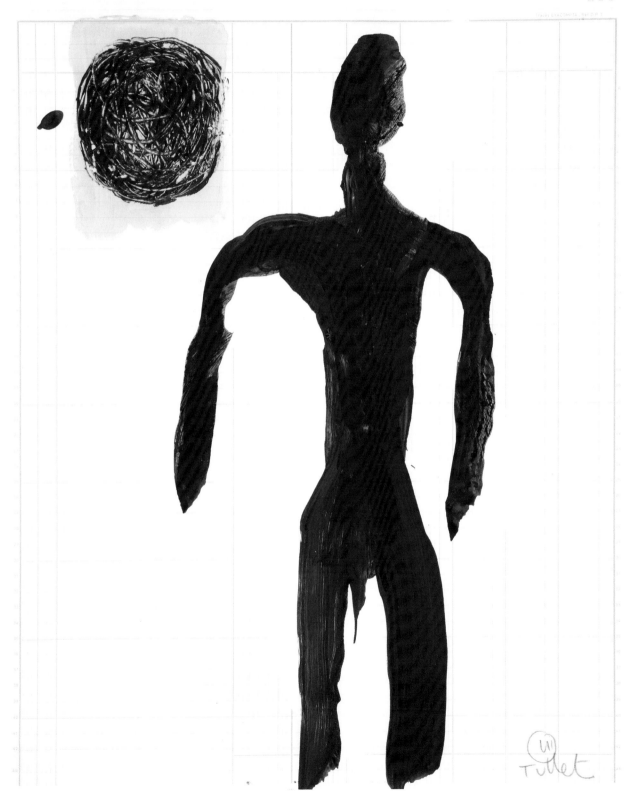

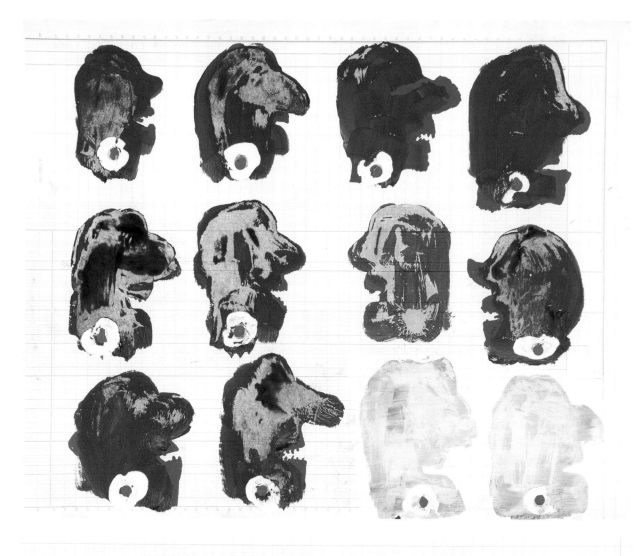

TULLET 2005

不久之後，托雷找到了工作夥伴。當他為電影製作人荷內‧克萊蒙設計目錄時，克萊蒙正和傑哈‧德巴狄厄合作拍攝電影《大鼻子情聖》。克萊蒙把托雷介紹給阿歇特出版社的編輯法妮‧瑪索。這是一場命運般的邂逅：托雷向她提起一本書的想法，這位編輯卻回應他：「我想的不只是做一本書，而是經營一位作者。」她把日本藝術家駒形克己的書拿給托雷看，這些剛剛送達法國的書深深影響了這位年輕的插畫家。

受到鼓勵的托雷興致勃勃，玩起了各式各樣的圖像實驗，像是對立性、二階圖像、成雙成對等等。這個創作方向逐漸具體，建構成一本書的形式。

長期以來，藝術家不斷顛覆既有的形式，為童書注入新意，但插畫仍被視為是服膺商業考量的應用藝術，從而令童書很難跳脫「說個好故事」的框架。托雷從來就不想「說故事」，遑論「說個好故事」了。身兼插畫家與新手爸爸，赫威不斷嘗試、參考其他作品，從中累積的經驗讓他清楚看見作者與讀者之間強烈的連結關係，這都讓他的書有了具體的樣貌。以遊戲的方式分享閱讀經驗，就是指引他創作的主要概念。

一點一滴，我的第一本書於焉成形，卻畫得很糟糕。

因為研究成雙成對的視覺圖像，托雷興起念頭，想出版以浪漫愛情為主題的書。於是，法國老字號的兒童文學大型出版社阿歇特（旗下知名作家包括賽居爾夫人[2]）在一九九四年為托雷出版了《當爸爸遇見媽媽》（暫譯，*Comment papa a rencontré maman*, Hachette Jeunesse）。阿歇特的出版品並非真的很創新，但托雷的書因為運用耳熟能詳的老哏，在當時的廣告業風潮下，被認為是令人驚喜且幽默風趣。最重要的是，這本書把它自己從傳統童書的概念中區隔開來，即使兩者的分野並不那麼鮮明。對於以文學作品為重心的門檻出版社（Le Seuil）而言更是如此，當時門檻出版社剛成立藝術書部門，由編輯賈各‧賓斯托克（Jacques Binsztok）主導，受到一整個世代年輕插畫家的重視。托雷在文學沙龍

上認識了賓斯托克，後者向他保證：「如果我今年只編輯一本書，那就會是你的書！打電話給我。」此處提及的，是托雷的第二本作品《我救了爸爸》（暫譯，*Comment j'ai sauvé mon papa*）。這本書要在阿歇特出版之前，托雷好幾次想先讓賓斯托克瞧瞧，卻都沒有獲得他正式會面的邀約。在阿歇特出版社編輯瑪索的鼓勵下，托雷解除與阿歇特的獨家合約，打電話給賓斯托克，熱切地向他展示爲《我救了媽媽》（暫譯，*Comment j'ai sauvé ma maman*）所畫的草圖。

草圖畫在有點舊的素描紙上，我直接給他看，然後賓斯托克大喊：「簽約吧！」

瑪索爭取到進入門檻出版社的藝術暨兒童文學部門上班，成爲托雷的編輯，那個陪伴他、讓他安心、在出版業內保護他的人。托雷在色彩運用與繪畫上有他獨到的方法，甚至對於童書該怎麼做也有自己的見解，他需要的是有耐心、細心且體貼的編輯。

我不斷尋找，我怕我的點子無法……

托雷和瑪索在辦公室共享一個名爲「托雷」的盒子，裡面塞滿托雷不時想到的點子和引發聯想的事物。每隔一段時間，他倆就從盒子裡抽出一張紙，一旦紙上所寫的點子成熟，就會轉變成一本書。他們用這樣的方法，爲門檻出版社出版了十五本別具特色的書。

直到那時，托雷才感到想出新點子的壓力很大，令人焦慮，於是他開始尋找產出點子的方法，其中最重要的是使用筆記本。尋找點子就像是慣性動作，搭飛機和火車讓他得以獨處，集中注意力不斷地發想。從那時

起，他始終保持著這樣的發想模式。

托雷與瑪索合作無間，成果豐碩，一九九八年，他們出版了最重要的一本書，也是未來其他著作的奠基之作：《別搞混》（*Faut pas confondre*）。儘管反義詞的遊戲書已有前例，但這本書在內頁運用刀模加工，讓這類書籍有了新的層次：裁形的設計是有特別意義的，而這麼做的價值很快受到認可，並展現為業界最高榮譽之一：義大利波隆那兒童書展的拉加茲童書獎。雖然得獎不代表書就能暢銷，但這個獎不管是在法國或全世界，都意義非凡。只要得獎，就保證這本書將有不同語言的翻譯版本，而作者將受到全世界的童書專業人士所敬重。儘管只是托雷出版的第二本書，但獲獎加冕已經讓他非常開心，也補充很多能量，出版社對他也更富信心。從此之後，一切水到渠成。

有個老問題依然讓托雷感到困擾，那便是「風格」。他正活躍於童書出版界，而這是個追求作者身分認同與創作世界觀的領域。在每間插畫學校（那時數量正爆炸性地增長），學生都被教導要找到「自己的風格」。在日漸成形且致力全球化的童書市場，只要具有視覺辨識度，肯定就會吸引到編輯。自從視覺特色等同於商業價值之後，編輯便一直在尋找獨特的風格，而不僅僅是新的作者。

但托雷的書完全沒有所謂的「童書」氣質——也就是「給孩子讀的風格」，這讓他極為困擾。美學問題則使他的困境更顯複雜，而非助他大展身手。他在第一本書所展現的風格——使用單色調呈現厚重、隨意的線條，比較像是限制了他的發展，而非讓他與眾不同。托雷要能在童書創作上如魚得水，還得要再等幾年，到時他才能不再執著於這個問題，讓自己自由自在。

這樣的機緣，源於高級時尚品牌愛馬仕找上托雷合作。歸功於該品牌藝術總監的遠見，希望倚重托雷的繪畫與插畫能力，尤其像是《別搞混》那樣，為愛馬仕的目錄創作插畫，並設計一款絲巾圖樣。

以圖像來說，托雷的這兩類創作並無共通之處。這個委託案必須包含繪畫與插圖，並從中取得平衡，原本應該會讓他措手不及，甚至對自己的書籍

創作感到不安。但相反的，這份工作反而產生出乎意料的效果：托雷得以發現，原來自己不同的創作之間並非涇渭分明，而是能夠相互呼應。

能在從來想都不敢想的領域工作，這樣的機會並不多。

突然間，托雷不再困於風格的問題。藉由愛馬仕的案子，他找到方法協調，整合了過往認為辦不到的事。儘管愛馬仕絲巾設計案最後並未付諸執行，但這次的委託成了推動他創新的催化劑。獲得啟發的托雷豁然開朗，進而萌生了下一本書的主題。這本在二〇〇三年出版的《五感遊戲》（暫譯，*Les cinq sens*）採用厚實記事本的規格，色彩豐富，形式自由，是獨具一格之作，亦是他出版的第一本藝術書。

2. 法國著名兒童文學作家，著有《一隻驢子的回憶》、《搗蛋鬼蘇菲》等多部暢銷童書。

兩年內，托雷的作品從《五感遊戲》的豐富性轉變到概念上的本質性，《我是Blop！》（暫譯，*Moi, c'est Blop !*）因而誕生。「Blop」是托雷構想出的形狀，簡單、沒有特定的名稱，以各種有趣的圖像在書中到處出現。這本書一出版便引起廣大迴響，全球各地的讀者一個接一個打造出推動托雷作品的關鍵動力：作者與讀者之間直接的互動關係。

托雷於二○○三年爲愛馬仕繪製的作品

活動

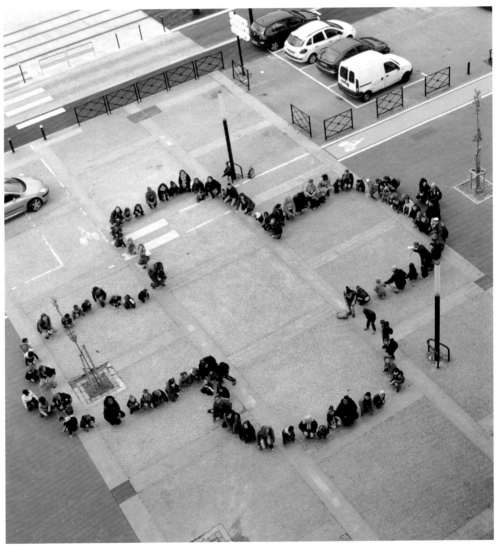

工作坊，攝於二〇一三年法國利哈佛

打從托雷踏入出版界，逐漸確立特色，他也發現有許多活動會邀請書籍插畫家參與，包括大大小小的書展，或是兒童相關的活動。

在法國當地有一場重要的書展成了他的考驗。那次的經驗對他來說，既刺激又令人失望。與其說是書展，更像是接待會，上百位受邀作家排排坐，面前堆著成疊的書，大家花好幾個鐘頭賣書簽書，但一天下來賣掉的寥寥可數；書籍介紹的環節則是要面對滿滿一整間的小孩，他們事前沒讀過書，注意力也不集中，在場的教師只是交頭接耳，帶著嘲笑的眼神，彷彿對著作者說：「這不容易，是吧？」

我並不想到處去書展演講。

托雷透過別的管道得知有學校活動可以參加，儘管還是很專業，但比較是個人性質的活動：有些教師或圖書館員注意到托雷的書，想要邀請他舉辦主題課程。這些提議拓展了托雷的視野，直到此刻，他才知道自己的作品同時觸及了圖書館與家庭。受到他的書所啟發，各方回饋與邀約紛至沓來。有個教師因為讀了《別搞混》而拍攝起學校各處的照片，像是桌子上下、教室走道、洗手間等等。突然間，這些個人創作使得這本書的深度與廣度拓展開來。讀者接納了托雷的書，而且反應愈來愈熱烈，最終讓他的作品成為最有可能獲得迴響、讓人想深入探究並以同樣的概念一起創作的書，這樣的現象遍及世界各地，也預示了往後「理想的展覽」的實現。

由此，我發現了另一個世界……

一次令他驚異的經驗，讓托雷開啟了另一扇門。事情發生在巴黎發展落後的區域——拉庫爾納夫。托雷收到一封特別讓他感動的讀者回函，裡頭寫著對於他的書《粉紅檸檬》（暫譯，*Rose citron*）的回饋。他決定去認識寫這封信的學生。那間學校離他住的地方不遠，但還是得穿越荒涼的市郊，搭著電車經過「太空人站」[3]：車站名稱象徵這一區的「赤色」色彩，這裡大多數居民是勞工和共產黨員。學校位於一排公寓大樓的一樓。托雷前腳才剛踏進教室，立即受到熱烈歡迎。不管是教室佈置、每一個學生的模樣、在旁作陪的教師，托雷都深深記在心裡。他們一起經歷了難忘且發揮創意的時光。有個小女孩甚至第一次在全班面前解說她的畫作，用了一個自創的謎樣法文字彙「dégourdement」。

爲了要生存下去，你需要書。別無他法。

他的驚異來自於他所體會到的反差：外頭的環境惡劣，在這區生活十分不容易，教室內卻充滿人與人之間的溫暖情感。托雷訝異於這些孩子的處境竟讓他想起自己的童年與悲傷。他不由得想到戰爭，想到這些學生就像被派往前線的士兵，遭貧困碾壓，令他感到作嘔。他必須有所行動。他該擔起的責任，正是把書本帶進教室。若有某本書讓這些孩子覺得有趣且有所啟發，那麼其他的書也行。書能爲孩子們打造逃離現狀的出口，通往任何可能之處。令托雷訝異的，還有來到此地前後的感受竟是天差地別。他先前並不熱中於當個講者，實際接觸後，這些孩子的情緒與反饋是這麼熱烈；他原本是想爲這些孩子做些什麼，沒想到他自己反而受到撫慰。

我希望我們都能陪陪那些孩子。

事情並不是每次都這麼順利。托雷拒絕成為唯一主導活動的人。他思索自己應有的定位，決定把球丟回給學生，問他們：「我們該做什麼好？」他一定會打亂他們的秩序，這位受邀而來的作家期待大家能夠即席反應。學生對他有所期待，他也對他們抱持同樣的期待！有時候就是行不通。某次的經驗很糟糕，旁人還諷刺地建議托雷「你只要讓他們畫畫就好了啦」。托雷連續三次來找這同一群孩子，他們不但被動、毫無反應，甚至對他不理不睬。第四次出現時，他帶著一張自己做的海報，上面是一團塗鴉。就在這個時候，有個孩子的聲音突然冒出來：「才不是塗鴉，是森林啦。」托雷乘勝追擊，把這孩子帶到黑板前，絞盡腦汁讓孩子拓展他的點子。全班見狀，群起沸騰。每個孩子都躍躍欲試，玩得非常開心，教室裡每張桌子上都畫了各式各樣的塗鴉。那天在回家的地鐵上，托雷心中有了下一本書的草稿，那就是《你在畫什麼？》（暫譯，*À toi de gribouiller*）。這次，他再也不需要到處尋找靈感；這本書就在一場意外中，意外地誕生了。

這是第一次，孩子給了我做書的靈感，就像是小小的奇蹟。

3. 站名「Cosmonautes」在法文中常用於指稱俄羅斯太空人。

圖片來源：《你在畫什麼？》

創作大爆發

圖片來源：（左）《小黃點》、（上）《好大一本藝術書》

然而，托雷的編輯團隊不贊成《你在畫什麼？》的出版提案。他們才剛離開門檻出版社（該出版社併入了更具規模的出版集團），另外創立「巴拿馬出版社」——出版社名稱是向詩人布萊斯・桑德拉爾（Blaise Cendrars, 1887-1961）的詩作[4] 致敬，也代表著創辦人賈各・賓斯托克的文學旅夢。這是托雷的出版提案首度遭到拒絕，但如同之前的《五感遊戲》，反而讓他更加自由奔放，更加全心全意探索這本書的任何可能性。他從嬰兒（最小的讀者、藝術家、人類）給他的種種驚喜與啟發，想像出全新的「遊戲」系列。

嬰兒把我帶回史前時代，召喚出非主流藝術、原始主義的概念。

這些紙板書的設計直截了當：運用各式各樣的裁形、拼貼，用色大膽，無懼使用黑色及各種素材，不僅提供小小孩多種感官體驗，也激發讀者以各種方式「閱讀」。

後來，出版業經歷了一段不景氣，人員迭代的混亂、遭市場淘汰或破產、不受讀者青睞的出版品……這些動盪對托雷旺盛的創作力來說都很不利，甚至成了負累。然而，他也同時從過往所遭遇的各種質疑中脫困，開始大展身手。

二〇〇八年，巴拿馬出版社的營運來到尾聲，那些與《好大一本藝術書》（暫譯，*Le grand livre du hasard*）規格類似的遊戲書及童書，由菲頓出版社（Phaidon）接手，免除了絕版的命運。這段紛擾結束後，有賴兩位忠誠相助的專業人士，托雷的出版成就登上頂峰。

首先是設計師桑德琳・葛哈農，她從托雷在門檻出版社出版第一本書的時候就跟他合作了。她深明托雷的創作意圖，並以裝幀設計巧妙呈現。

即使書籍由不同出版社出版，她細心維持托雷美學的一致性。她是托雷唯一的藝術總監，帶著他的創作點子在各出版社間闖蕩。

圖片來源：《好大一本藝術書》

第二位是編輯伊莎貝拉‧貝薩，任職於法國歷史悠久的大型兒少書出版社 Bayard Jeunesse，托雷與該社合作，在《智慧寶寶》親子月刊（ *Tralalire* ）上發表自創角色「吐嚕托托」——這個具有雙重身分的魔法師角色藉由孩子與書頁之間的互動，讓他們相信自己就是那個推動故事情節的人。二〇〇九年，托雷提出《小黃點》作為最重要的工作計畫，貝薩馬上預見這本書的影響力，以及暢銷的前景。

《小黃點》很快就出版了，旋即迎來義大利波隆那兒童書展。法蘭克福書展在秋天舉行，波隆那書展則是在春天，各國童書的翻譯版權會在此交易談判。

此時，《小黃點》在法國已是熱門暢銷書。書展走道上擠滿了各國編輯，爭相想要取得此書的翻譯版權，光是美國就有九間以上的出版社參與競價。Bayard Jeunesse出版社編輯們協助處理所有相關事項，好讓再度爆紅的托雷得以平靜面對鋪天蓋地的轉變。

各地湧現的反饋來得又急又猛。

他之所以需要靜一靜，是因為幾個月之後，各國翻譯版本紛紛上市，他得要面對自己引發的出版浪潮。他收到非常多來自書店和圖書館的反饋，告訴他大小讀者讀了這本書的反應。讀者一翻開書，就知道該怎麼與書本互動。這些來自讀者即時且清楚的回應，直接擊中這位作者的內心。大家都用「聰明絕頂」來描述這本書，他對此感到很困惑，但幾乎每一則讀後心得都出現這個形容詞。

托雷已經著手創作下一本書。在《小黃點》之後，他又想出了新的計畫，書名取得巧妙，就叫做《無題》。這本書要討論的是「一本書是如何創造出來的」，用故事來說明一個故事誕生的始末。托雷仍然焦慮於再也想不出新點子，甚至還加上了新的壓力：成功之後，要如何保有創造力？

《小黃點》所達成的藝術高峰、來自編輯和群眾的熱烈反應，都成了托雷在職涯與生活的重大轉捩點，讓他從此開啟新的人生篇章。

———————

4. 指《巴拿馬，或我七個舅舅的探險之旅》（*Le Panama ou Les aventures de mes sept oncles*）。

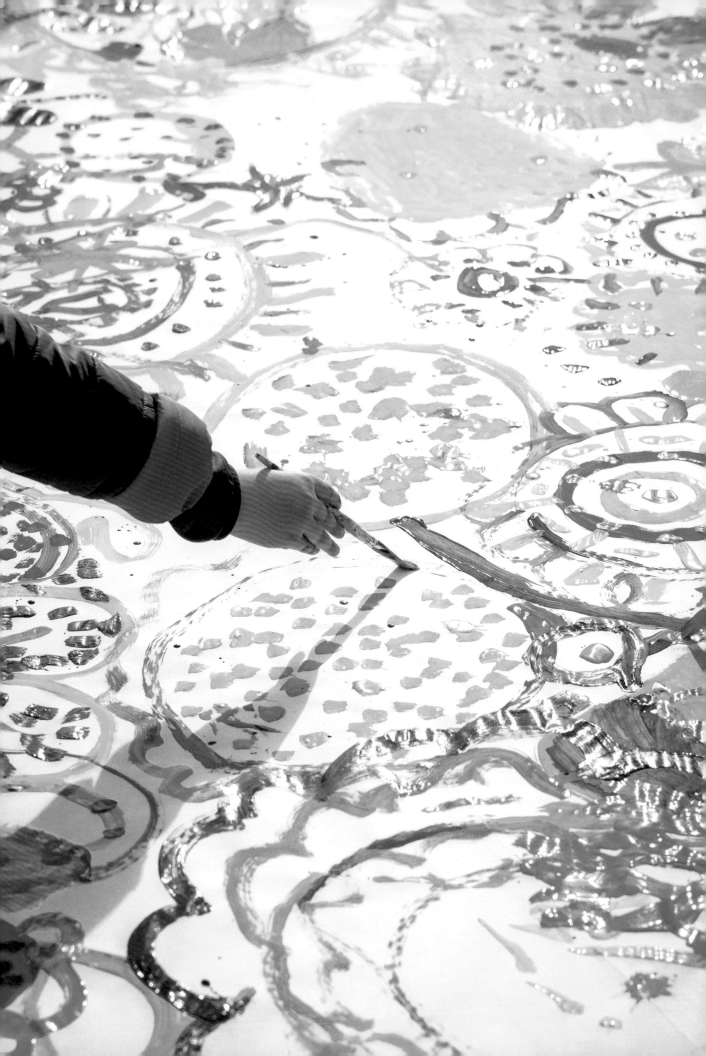

工作坊

邀約隨著托雷的成功蜂擁而至。漸漸地，托雷期盼能讓更多孩子一起參與，共同即興創作，也心生借助這股集體之力的念頭，這讓原本設定的作家／插畫家的學校參訪，轉變成一種藝術創作活動的形式。

某時某地發生的事，則成了決定性的關鍵：事情發生在洛杉磯，當時托雷受邀前往洛杉磯國際學校（LILA）舉辦為期五天的工作坊。廣闊的校地含括休憩廣場、環形劇場、圖書館，不同的空間讓工作坊得以有新的形式。活動場地很大，許多學生前來參加。一場原本該讓全體學生在戶外進行的活動，後來改在室內，地點換成一棟設計特殊的建築。托雷坐在場中央的桌子後方，指揮不同班級的學生，讓他們自行溝通合作。這些孩子從不同教室魚貫走出，前來跟托雷領取指示，他們來來往往，一個個就像是精力旺盛的芭蕾舞者。托雷想，這得要弄個「畫畫工廠工作坊」，才有辦法讓活動順利進行了。

我想要每天都舉行不同的工作坊。

那一天，孩子們參與的是首場「田野上的花朵」工作坊，既特別又令人難忘。托雷請他們畫出小圓點、圓圈、中間有圓點的圓圈、非常大的圓圈，以及斑點等等。紙張畫滿後，他又指示他們畫上花莖，把這些符號變成花朵。這群小小創作者看著眼前展現的一大片花海，目瞪口呆，無比驚喜。

另一天則在廣場舉辦了大型活動，不管是桶子、箱子還是瓶瓶罐罐，所有能用的容器都用上了。孩子們畫出自己的剪影、周遭的道路、汽車，最後畫出一整座城市。托雷在活動期間播著音樂，後來，音樂便成了後續所有工作坊必備的元素。

另一場活動在環形劇場舉行，托雷在舞台上朗讀，這對他而言也是新鮮的第一次體驗。該週，托雷在學校內連續舉辦五場工作坊，這些工作坊的創舉，後續皆由菲頓出版社集結成書[5]，而工作坊的形式與影響，則持

續煥新進化。

5. 即《藝術也可以這樣玩：赫威・托雷的11個創意活動提案》（*Art Workshops for Children*）。

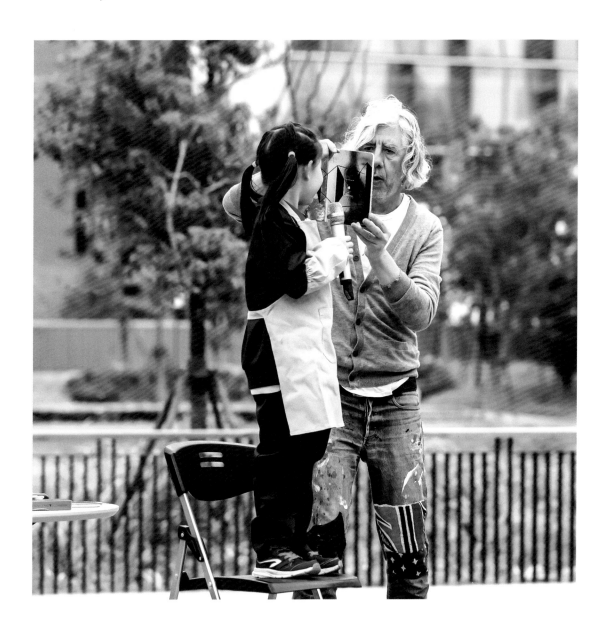

探索

當年在法國，不同文化領域之間壁壘分明，托雷令人眩目的創作形式找不到適合發展的沃土。這種結合書籍、遊戲、工作坊的新穎作法無法歸類成任何一種藝術型態，也找不到足以定義的詞彙。於是，在二〇一五年夏天，托雷舉家遷往紐約，儘管前途茫茫，但他滿懷信心。美國讀者熱烈期盼他的書，想要參加他的工作坊，讓他深受鼓舞。眾所周知，在紐約這個大城市，機緣巧合遍地可尋。

在紐約安頓下來後不久，某次聚會上，他的朋友見到另一個朋友路西安・札陽（紐約「隱形狗」藝術中心創辦人）也在場。托雷的朋友說：「你們兩個應該要聊聊。」托雷藉著自我介紹，直陳自己在美國算是滿成功的，但還不知道該拿名氣來做什麼好。不知是他的毫不矯飾讓人覺得親切，還是他的成功故事引起這位創辦人的共鳴（「隱形狗」是札陽成立藝術中心前所販售的暢銷商品），兩人一拍即合。後來，從這場會面還真的衍生出一場展覽的點子。托雷希望的呈現方式是，在開幕和閉幕舉行工作坊，跟孩子們共同創作。但札陽不喜歡這個點子，他想避開年紀較小的觀眾。

那一刻，我頓然領悟：我可以自己做這個作品。一個由我完成，或沒有我也能完成的作品。

這是托雷在紐約的第一個冬天，那時他還不知道紐約的天氣會糟到癱瘓整個城市。但那幾個月恰好提供他繭居在家構思展覽的機會。他計畫著：展覽會場中央將有畫滿顏色與塗鴉的大型紙捲，有史以來規模最大的撕紙作品。

展覽順利開幕，吸引了近千人參加。最後一天來了個小朋友，掏出口袋所有的錢湊了一百美元，說要買下一件作品。然而，紐約某間大型博物館館長的私人到訪卻破壞了托雷這場無與倫比的經驗。該館長掃視了一下會場，就跟托雷說：「這是封塔納**6**風格，對吧？」托雷雖然想要說明自己的創作原由（根本就不是受到盧齊歐・封塔納所影響，儘管封塔納在六〇年代以撕破畫布系列聞名於世），但失望的他明白多說無益。他意識到，要把任何事物分門別類的標籤邏輯，再度強加在他身上。

第二場命運般的相遇來得正是時候，讓托雷仔細思考了自己的藝術家身分認同。這次，他遇見的是曾經營藝廊並創辦雙語幼稚園「小學校」（La Petite École, LPENY）的維吉爾・德・弗德瑞。起初，托雷有點不想和維吉爾碰面，因為他無意再到學校演講。不過，他們在某次餐聚見到了彼此，還覺得是命中注定，因為他們一拍即合！

維吉爾是我的導師、我的天使，幫助我了解自己可以和藝術建立起什麼樣的關係。

維吉爾幫托雷解開內心糾結的疑問：沒有藝廊經紀，還算是個藝術家嗎？要孤軍奮戰嗎？會被排除在藝術圈外嗎？一步步地，托雷找到了自己。他察覺到自有一套邏輯，其中的關鍵詞包含「無藝術的藝術家」、「以概念作為方法」、「放手做的教學法」、「眾人的藝術」。這位經營過藝廊的明師陪伴著托雷重新摸索自己的觀點與方法。他終於能夠自我肯定，明白自己是什麼、不是什麼。維吉爾擁有頂尖的專業能力，幫忙他解決學童展覽的空間設計問題、如何留白、燈光配置等等。他們一起努力讓托雷的「玩出創藝學程」成真，並且化為具體可見的成果。

二〇一七年秋天，托雷認識的第三個人讓他的美國經驗變得完整。這次的交流迅如閃電，對方是《紐約時報》書評版的童書編輯瑪莉亞・魯索。這次的會晤只有一場Facebook直播的時間。鏡頭架在托雷的頭頂

高度，俯拍他的雙手。一如所有的現場直播，工作室的氣氛輕鬆卻也帶著緊張。畫面中，托雷的桌上放著空白紙頁、廢棄草稿，以及他慣用的Posca水性麥克筆。托雷和魯索間的溝通並不容易，因爲前者只靠雙手動作，後者只出現聲音。不過，兩者似乎漸漸達到平衡：隨著托雷以雙手展示或指指點點，魯索就好像是在爲繪圖配音或翻譯。這一系列畫面以極富創意的方式帶著觀眾探索未知，簡潔卻激發想像。

6. 盧齊歐・封塔納（Lucio Fontana, 1899-1968）：阿根廷／義大利藝術家，以劃破畫布「空間概念」（Concetto Spaziale）系列，成爲極簡主義與觀念藝術的先驅。

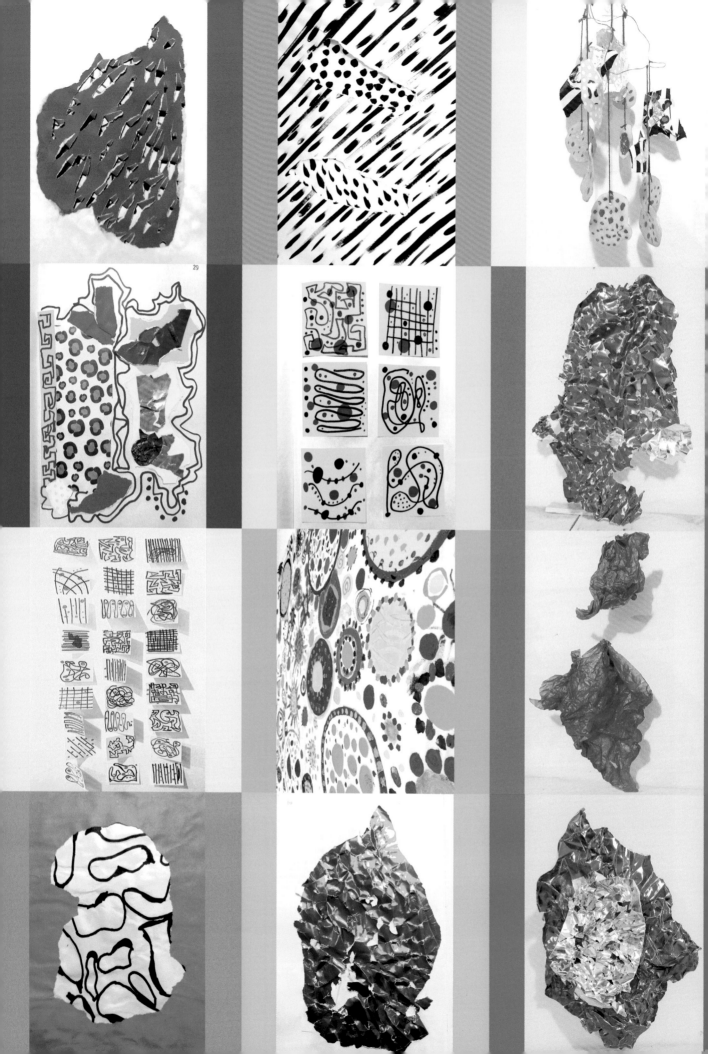

理想的展覽

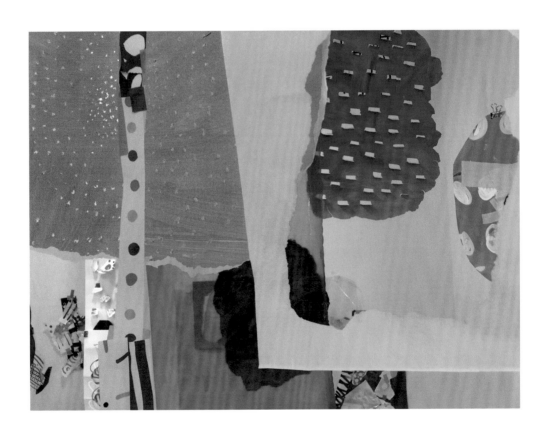

這段期間，托雷經常出訪。他接受美國及全世界各地的邀請，足跡踏遍各大洲，舉行公開朗讀會與大型工作坊，包括倫敦泰特現代美術館、東京現代美術館、馬拉威的小學、耶路撒冷的以色列美術館，以及韓國。其中又以韓國之旅的經驗最爲特別。首先，是他入境後的第一印象。飛機落地前，他一如往昔，藉由閱讀文學作品來認識當地文化，當他發現韓國的歷史與戰爭之間的關係，他深受觸動。這與他的人生有強烈的共鳴。

托雷在二〇〇九年接受IDA藝術中心主任Kyeong Guy Hong（홍경기）的邀請，首度造訪韓國。早在托雷的「法國人兒童藝術工作坊」進入韓國之前，IDA藝術中心對托雷的作品已是瞭若指掌，也舉辦過很棒的課程。館方策畫了大型的當代童書插畫展，以貴賓身分介紹托雷，現場不但有令人歎爲觀止的巨型裝置藝術，還安排了一連串的活動。這前所未有的嘗試促成後續的交流，甚至在十年後的二〇一八年，首爾藝術中心還爲托雷舉辦了大型回顧展，出版展覽圖錄，由托雷的兒子里歐整理編輯。從那時起，里歐便負責爲父親規畫活動與出版品。如此以展覽搭配圖錄，是首次完整且系統性地標定托雷的雙重身分：既是藝術家，也是童書作者。

一年後，受到托雷作品與觀點啟發的「1101博物館」在首爾揭幕，大膽的空間設計是向「理想的展覽」致敬。這件事之所以能成功，是因爲加拿大的貝爾基金會（Fonds Bell）看過先前托雷與《紐約時報》合作的Facebook直播，於是贊助托雷進行下一個大型計畫，回顧他過去幾年內辦過的工作坊以及所有作品。

「喔！赫威・托雷」回顧展，攝於二〇一八年首爾藝術中心

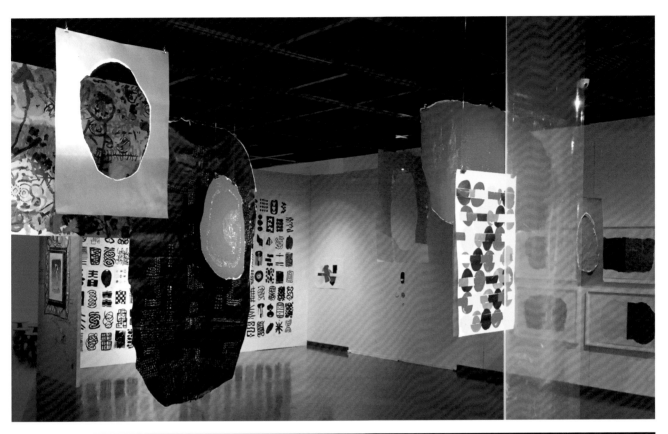

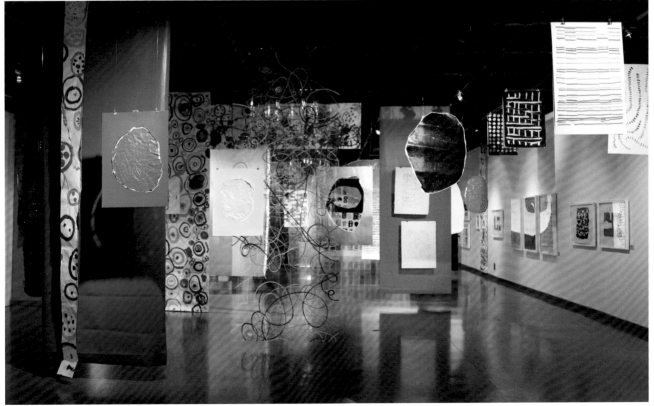

這是一場沒有我在場也能成形的展覽，光是依我的指示就能進行⋯⋯

這個計畫的構想源於托雷的書（這些書只要求讀者積極閱讀，並且實踐書中概念而已），邀請大家創造出一場展覽。展覽在任何狀況下都能舉辦，規模可能從一個火柴盒大小、到一座博物館那麼大，可能是單人製作或上百人的共同創作，無論有沒有材料可用，人人都能進行藝術創作並且展出成果。創作與呈現的定義是：在沒有任何門檻的限制下，透過一些技巧，快樂地創作，和身旁的人分享，同時與世界上所有人的經驗串連起來。

由加拿大蒙特婁的托波創意工作室（Tobo）**7** 先拍攝一支教學影片，內容涵蓋教學方法與「理想的展覽」內容。影片的拍攝沒有任何的限制，因爲這完全跳脫商業考量，單純只是因爲藝術家想要藉此傳遞他的想法。過程也非常隨性，拍攝團隊深知如何配合托雷的「不控制」理念來規畫腳本。畫面一開始，托雷不經意地把雙手沾染的油彩抹在衣服上，隨性又精準地爲影片奠定基調。第一場「理想的展覽」就在蒙特婁的莫內書店舉行，托雷開心地表示，整個過程太棒了。

每當有人邀請我合作，我就會把「理想的展覽」教學影片寄給他們參考。

不過幾週，「理想的展覽」的影響席捲各處，包括家庭、學校、圖書館、社區中心、各類團體、當代美術館等等。有些人儘管沒有在展覽網站正式註冊，或是沒看過教學影片，基於對托雷工作坊的認識，也分享了他們的創作心得。

每個人的體驗都不盡相同。透過相同的手法，人人都能展現自己的獨特

性，傳達個人的感受，讓「理想的展覽」成為獨特的經驗交流。參與者分享在網路上的照片、限時動態、留言等等，不管是表現形式或生活經驗深度，都展現出自然的活力。

———————————

7. 由三個媽媽共同創辦的創意工作室，協助幼兒與青少年發展創意，參見：www.tobostudio.com

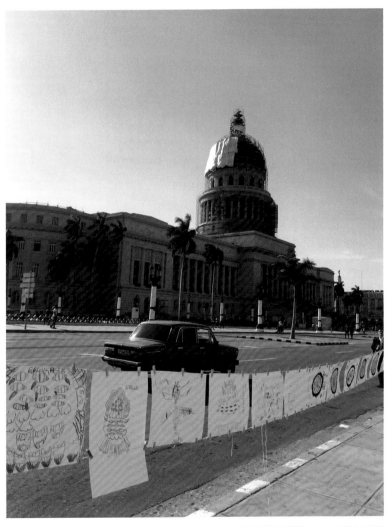

「理想的展覽」，古巴哈瓦那

赫威·托雷2.0

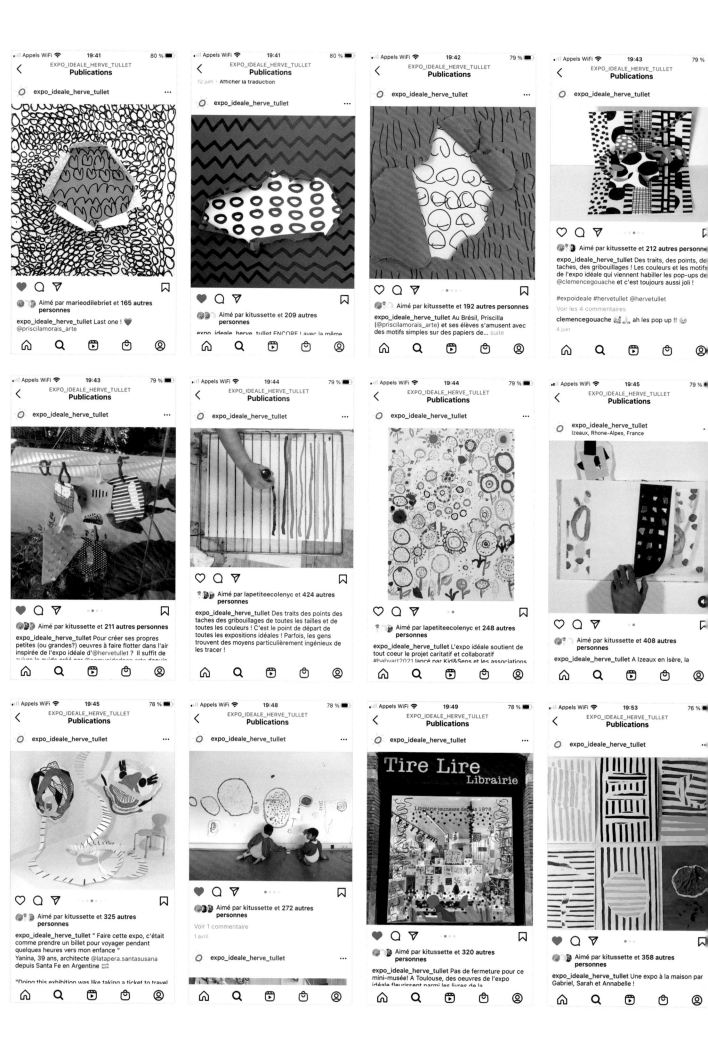

從此之後，「理想的展覽」的效應持續擴散，每天在 Instagram、Facebook 等社群媒體都能看到相關的訊息和影音分享。世界各地的人，不分年齡身分，包括小孩、成人，也有家長、教師、圖書館員、活動企畫人員，不管是名人或一般大眾，都加入了這場充滿動力的集體活動。

同時，在維吉爾‧德‧弗德瑞的敦促下，托雷積極地和跨領域教育團體合作，發展他的「玩出創藝學程」。這是一個評量工具，目標是把托雷的二十四堂創意課程應用在課堂上。這個課程的規畫方向借鏡賈克‧洪席耶[8] 以接納與流動進行知識傳播的省思，其中特別著重洪席耶所提倡的翻轉師生垂直結構的概念，以及所謂「無知教師」的觀點。從首爾到紐約，「玩出創藝學程」企圖把概念化作行動，致力於鼓勵老師們在課堂上放手，不需要全面操控。這個計畫希望老師只需準備足夠的工具，然後支持學生發展屬於自己的創造經驗。

為了慶祝「理想的展覽」大獲成功，二〇二〇年年末，托雷出版了一組盒裝書，內容包含一份簡介、一份創作特輯與一疊各色紙張，加上一本籌辦個人展覽的指導手冊。同時也推出一套極具企圖與影響力、涵蓋所有托雷作品的課程，甚至遠至亞洲都有開辦。這樣的能見度是全面性的；隨著二十一世紀的到來，媒體播送更有助於資訊快速散播。

最近，有個年輕人告訴我，這些行動的指導原則就是「開源」。

一葉滑進水溝的小小紙船被揉捏成團，變成一顆結實的紙球，從原本脆弱、容易被水吞沒的質材，化身為具韌性的複合材料，而來自全球各種獨特的經驗，更加強化這顆小紙球，讓它變得更扎實。這個小圓球，就像一九九八年出版的《別搞混》中串起一切的那個洞，也像是《小黃點》最關鍵的那個點。當代科技與網路的流動性，以及創造力所解放的能量，這顆小紙球把世界各地的新族群凝聚在一起，在它滾動前進的同時，愈來愈多人加入（甚至罕見地跨越不同年齡層），逐漸形成一個和諧運作的系統，藝術與教育的精神從此兼容於「點子」之中。

首先、也是最重要的，這個「點子」是關於真正自由奔放的童年，並將之想像成人類的未來。這並非懷古，或是藝術史常說的「把童年作為靈感來源」。童年時期的自然不造作，以及所呈現的態度、想法、價值觀等，讓它成為創意的所在。具有普世共通性的童年精神，能把成人僵化的阻力轉化為能量，推動創意的誕生，而這就是托雷自此想要全力投入的事。

8. 賈克・洪席耶（Jacques Rancière, 1940-）：當代重要法國哲學家、美學思想家。

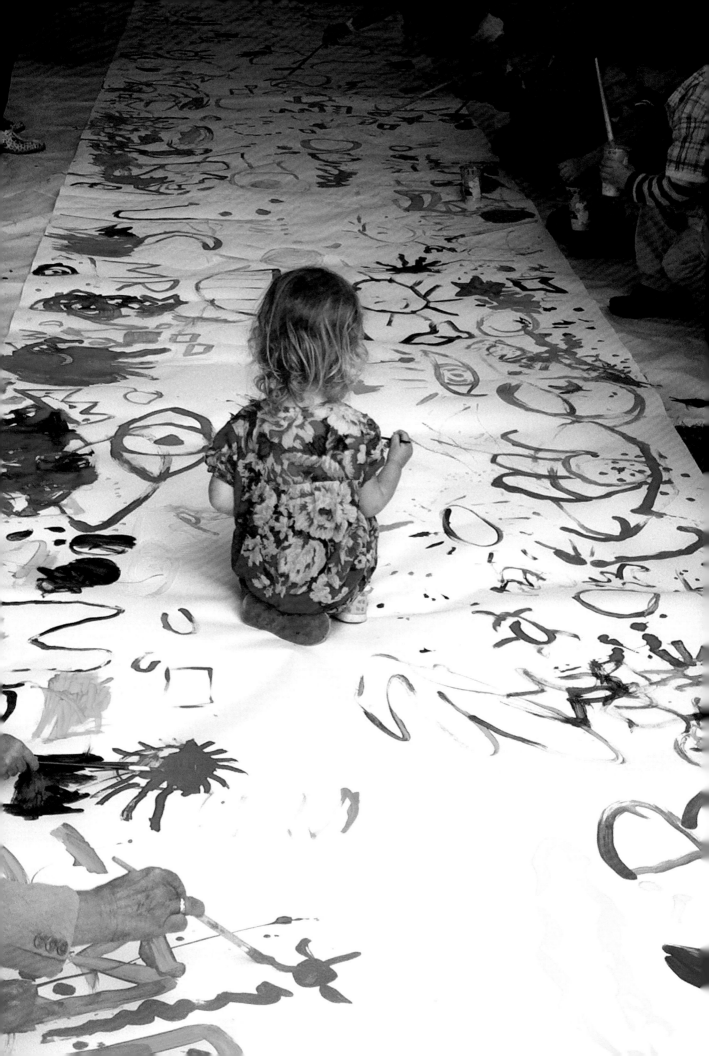

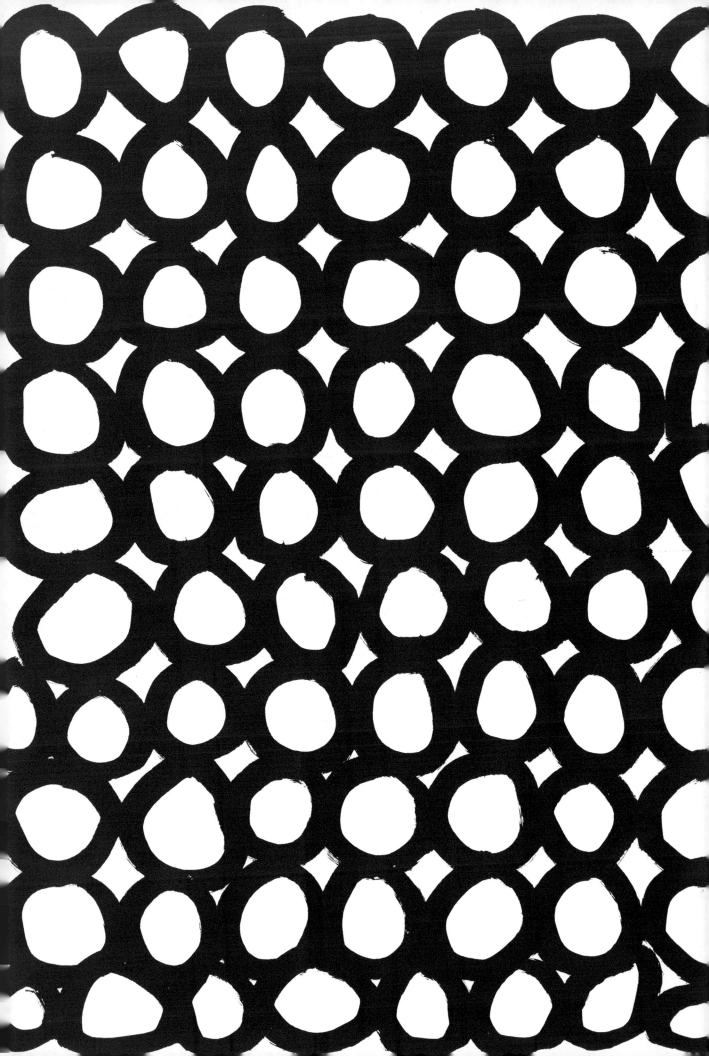

靈光閃耀的一刻

我有個點子
來得毫無預警，出乎意料。老實說，
我不過是站著那兒做我的事呀。
那點子如此美好，直擊我心；我一一寫下。
宛如間歇泉，從各個裂口噴發，不可思議的
豐沛，煥然一新的世界，伸手可及，
我感覺極好，覺得強壯又自信。
隔天，它消失了，如流沙傾洩指間；
我寫得密密麻麻的筆記還在，
卻已毫無意義，
看起來無比空泛，
只是一片虛無。
幸好，還有筆記，還有記憶，
讓我重溫。
噢，好吧，我得接受事情就是這樣了：
我有個題目，也有個點子，
也許，再加上這次創意噴發的美妙記憶。
於是我等待，我相信總有一天，一切又將重來，
毫無預警地。

探究赫威‧托雷如何實踐創意的重點，不在於要查證什麼，或爲了滿足好奇心而挖出幕後花絮。他採取何種方法、立場，以及進行的過程，都與最後完成的作品密不可分。這就是深入研究的意義所在。

方法

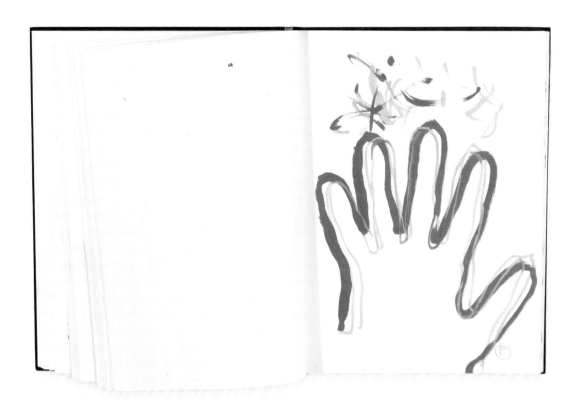

方法

97

點子萌現

點子是托雷所有創作的源頭。從他的求學時期、進入廣告業，再到早期的出版品，點子就是他工作的動力，也是他的基礎與點金石。相對的，這些點子也為他的作品賦予意義。某種程度上，他所有的作品都在呈現如何以最單純的方式追尋點子，或持續讓點子再現。每一本書都來自於對一個點子的體悟。做一本書意謂著將某種概念孕育成形，以某種方式完成，然後騰出空間讓新點子湧現。

製作第一本書的時候，我更在意的是如何呈現那本書背後的點子，而不是怎麼畫出來。

這麼說吧，我著迷的是探求點子的本質，因為這才是最該傳達的重點。每一本書都是為了要解決一個問題；每一本書都源於某個點子。

工作的過程裡，我要不就是不讓點子影響我，要不就是努力趨近。

點子非常、非常容易發散而不成形。

每次向編輯提出一本新書的點子時，往往我還想得不夠完整，都是之後才慢慢調整。

只有在一頁一頁逐漸完成的過程中，我才有辦法找到意義所在。

點子不斷變化，要變成什麼樣子，完全取決於我。我很隨性，也很有責任感。編輯們總是給我空間，讓我日復一日打磨，既不給我限制，也不要求我具體表達或預測可能的方向，甚至不過問書會有幾頁、打開會是什麼樣子。他們只要求我跟著直覺一路走。由於不斷的練習與反覆記憶，一切自然而然地進行，幾乎毫不費力。

概念成形

點子浮現了，切切實實。有時候單單只是一種視覺形式，自然而然地出現。接著，換書本上場，以頁面的節奏、順序、敘事方式呈現出來。關於作品，托雷不會用虛假的說法來愚弄你，天性率真的他甚至會坦然以告，他與創作之間的緊張關係。

我總是隨手記下任何浮現的感覺或字句。

一點一點地，這些紀錄變得更加清晰，直到無法忽視；整個過程都在我腦中進行，一波波地，逐漸具體。

然後，在某個時刻，彷彿有種蒙恩的感覺，讓人輕飄飄的，讓人恍惚。

或許就此有了成果，或許沒有。

如果沒有，我會放下既有的一切，從頭再開始，如此不斷重複，直到一切就緒，直到一本書成形。

完成一個作品，就是回到最初那個行動的直覺時刻。

我怎麼思考、如何想像，我希望人們能感受到我與讀者之間最短的距離，我想要把創作時感受到的大小事都傳達出去，而我愈來愈有意識的作法是：重新發現創作的瞬間，讓它成為可被閱讀的瞬間。

筆記本

筆記本是創意的象徵，不論是新手或者傑出的藝術家都會使用，對托雷來說也非常重要。他有很多筆記本，其中特別愛用的黑皮聖經紙筆記本是他在巴黎瑪黑區的Papier⁺文具店買的。有些筆記本特別重要，因為裡頭記錄了關鍵內容，是某些計畫發展的基礎。構思期間，要把各式各樣的浮想彙整成能夠出書或做成作品的點子，然後才推進到完成，這當中的轉化需要一個非常重要的步驟：打造屬於自己的筆記本。

要有個好點子，就需要好的筆記本，挑選的條件甚至要包括筆記本的形狀──就像我在《我是Blop！》中使用的黑皮斜裁筆記本一樣。

有時候靠直覺，一看就知道合不合用；有時候得用上一些時間才知道。

筆記本能讓點子更容易浮現，因為設計不好的筆記本生不出好點子，原創的點子在好的筆記本會有跡可循。

筆記本是創造力的沃土，在上頭留下的任何痕跡足以啟發下一本書的靈感，或可能是一些引起我注意的東西，某些始料未及的意外之物。

我把想到的點子全記錄在黑皮筆記本中──當然，你也能改用iPhone。

你會發現點子俯拾即是，而且能隨身帶著；只要靈光一現，就記下來。

要能有些進展，我可能得用上一整本，還要能挑選出呼應那份未知感受的筆記本。

把點子寫下來的時候，我追尋的是一段旅程的開展，我探求的是點子的核心；是不是能在七十頁內找到它？如果能，材料夠嗎？

這就是我給自己的練習。

comme une vibration (?)

COMME UN JEU DE BALLE

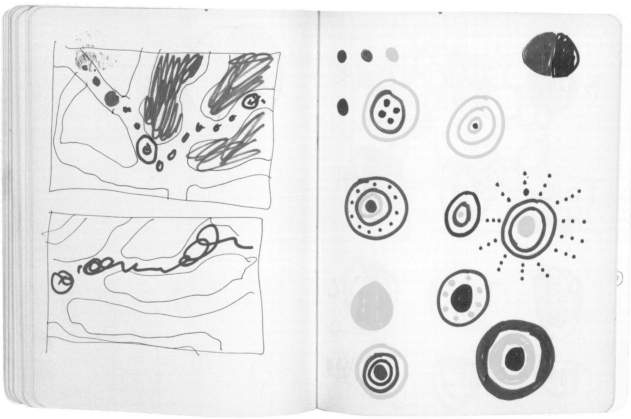

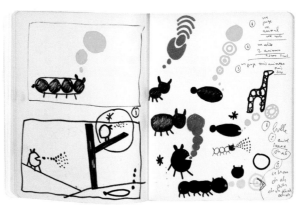

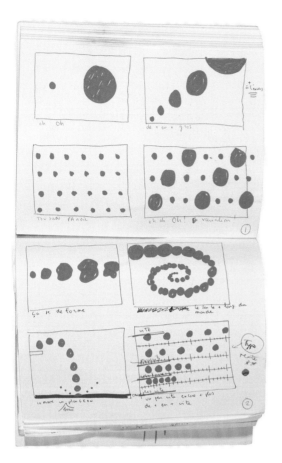

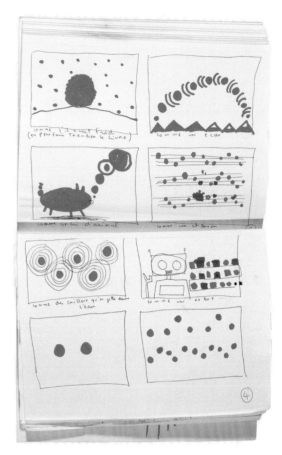

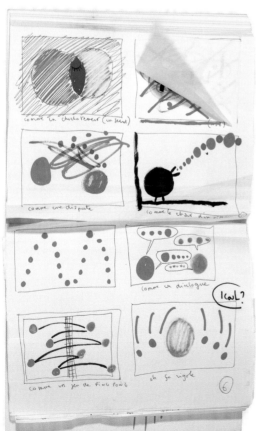

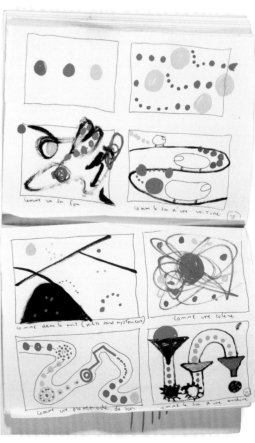

實現目標

把點子轉錄在筆記上，再轉化為書，是令人目眩神迷的過程——點子得以淬鍊出來，不僅理清了創作的概念，也不斷地化繁為簡。在這一連串明快且幾乎仰賴直覺的反覆演練中，可能還隱藏著焦躁。

在筆記本列出頁面順序後，我會一一添加細節，找出彼此的關聯，挖掘小小的亮點。如此一來，不論是尚未浮現的靈感，或是忘掉的、還沒收集到的，任何隻字片語，都能連結起來。

到這個階段，如果我也滿意，就會變成一本新書的企畫，唯一能知道內容的人只有我的編輯。

這時我所經驗的，是毫無防備地、首度跟別人分享點子的時刻，但在這瞬間，我可以感覺到那個點子穿過我的身體，傳遞給編輯。

即使一本書終於快要完成了——例如進行到最後的美術設計，托雷也不會鬆懈。他不但要讓讀者在每一頁藉由不同的手勢或互動體驗到新鮮感，也要確保整體的一致性。瞬間爆發的能量與完整呈現作品的必要性之間並沒有衝突。更別說，在這個階段，頁數或頁面順序仍然可以調動，書最後變成什麼樣子，還是有很多可能性。筆記本裡的圖像還是可能用得上，或是再做些修飾。此外，托雷並非孤軍奮戰。編輯伊莎貝拉·貝薩會給他建議，看看是否要特別強調書中某個重要元素。美術指導桑德琳·葛哈農也會加入討論，她是不可或缺的工作夥伴，在完稿時仍細心留意視覺效果，為整本書的版型與風格定調，有時候她甚至會把不同的圖像組合起來，或要求托雷畫些新的內容。托雷所做的每一件事，都能在定義明確的範圍內自由揮灑，即興創作。

這時候我往往自由發揮。

下筆之前，我並不知道會怎麼開始：從中間？或者從頭？還是倒著來？

我讓自己處在一種極不穩定的封閉狀態，置身於音樂、時間、空間、材料之中。

筆記本清清楚楚為我指出圖像所形成的概念，召喚來許多新穎的感受和意象。

而我永遠可以一直在筆記本裡找到可再運用的圖像。

筆記本裡的圖像成為我的指引，引導我回到一開始的自由創作——我會請美術指導把這些圖像組合起來。我總是給她比預定更多的內容和圖畫，或是不同版本的設計讓她參考。

只要「夠了」的感覺浮現，就是作品完成的時候。

爲了達成這個目標，我會像個濾網，不斷篩選、精煉，任憑矛盾的念頭推著，彷彿要除去所有，回到中立地帶，回到一切都不確定的時刻、沒有任何想法的狀態，簡言之，回到一片混沌。

在這個階段，加入手撕或指印所帶出的不確定性，是很重要的。我需要清楚呈現自然率真與不確定的脆弱感，目的是要讓圖畫易於理解，而非看似出奇。

漸漸地，我更像是在尋找愈來愈多與讀者互動的交流方式。

例如，我畫出一塊潑濺的斑點，印在書上，它便有了其他的價值：我選擇了這樣的圖形，讀者因而注意到，並產生了某種意義，但它仍然只是個斑點。

一旦讀者跟著模仿畫出更多圖形，這些新的圖像就變得跟書上印的一樣重要。它們變得美麗，也不再只是一些斑點了。

這就是爲什麼我盡力不在自己的創作與讀者的改作之間設下任何限制，或盡可能不加以干涉。

著作一覽

ET BLOP!

《當爸爸遇見媽媽》

Comment papa a rencontré maman,
Hachette Jeunesse, 1994

這是托雷的第一本童書。出版當時，兒童文學市場面臨巨大的轉變：新的技術興起，對書的品質也有更高的要求。那時托雷還只是兼差做些插畫的工作，並沒有一定要出書的打算，但這本書的出版開拓了他的職涯，也讓他有機會踏入嚮往的出版業。作爲一個父親，平時也需要用創意的方式與孩子共讀，他便有了製作這本書的念頭：以素描風格描繪一對男女相遇的故事，可愛、幽默，又戲劇化。

當初我在想像自己的第一本童書會是什麼樣子的時候，我以爲自己理解這類書不過就是家長讀給小孩聽的故事：家長讀了開心，小孩也因爲家長開心而開心——至少，我在讀某些書的時候，我和孩子的感覺是這樣。

我想做一本大人和小孩都覺得有趣的書，但它仍然是一本童書——這並不意謂內容要很幼稚，反而是要以尋常的方式表達，而且最重要的是對孩子直言不諱。
藉由出版這本書的經驗，我又發展了好些新的東西。

這本書引起了某些讀者的注意，他們渴望打破睡前故事書的固定模式。書商和圖書館員則看出了這本書的獨特：結構鬆散，圖畫風格不經修飾，得要靠讀者發揮想像推展故事線，但內容就像大眾媒體般輕鬆好懂。

我的工作方法來自過往在廣告業的經驗，為了準備拍影片，我找到一種「喀、喀、碰」的節奏感。那時候，電視上的影片有了新的形式：輕薄短小、尖銳幽默的搞笑，相對的工作流程也變得緊湊，點子幾乎是不假思索跑出來的——這就是我身處的環境。

我們會把問題與提示並置，兩者是一體的，這樣很有效率。

我的第一本童書在某種意義上算是廣告人寫的書：有點新潮，也帶點時代精神，幽默風趣，兒童文學還沒寫過這樣的主題。

以某種角度來看，這本書要談的是愛與暴力——或許這是我第一次的挑釁行動？

> 事實上，本書的價值不在「故事」本身，「讀故事」也不是重點，吸引人的是藉此玩味不同點子之間的關聯，以及幽默的呈現方式。另一個引人注目的，是本書運用了剪紙藝術——在此之前，只有美國知名攝影師暨童書作家塔娜・赫本（Tana Hoban）、日本的駒形克己（托雷的第一位編輯的法妮・瑪索介紹給他的）等藝術家，在出版作品中使用過這個技巧。

首先浮現在我腦中的往往不是故事，而是關聯性；然後我一點一滴地累積好玩的連結或關鍵變化點，例如把一個男生慢慢變成一個黑色眼珠。這就像宣傳影片一樣，只要畫面夠有力，便足以說明一切。

我使用的是普通的打字紙，很薄，紙質也細。我畫的圖絕對不合格，例如，手都畫反了，畢竟畫畫不是我的強項。

書出版後，賣得不是太好。但我不是很在意銷售量。

16 17 ●

18 ● 19

第二本書要寫什麼，我一點想法也沒有，於是我做了大家都會做的事：一本續集，然後再一本續集。這很合理。

不過，第二本書我畫得比較好。

第三本又更好了。一系列的視覺風格是看得到進步的。

最重要的是，每一本書都順著同一個脈絡，意謂著三本書之間確實是連貫的。主題是明確的。

我沒有走錯路，所以我繼續前行。

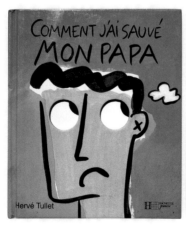

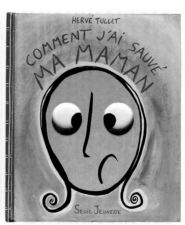

《別搞混》

Faut pas confondre, Seuil Jeunesse ,1998

托雷在第一本書裡就呈現出對立元素所激發的閱讀能量，這個特點在他陸續創作兒童圖畫書的那幾年裡，變得更加成熟。不管是他的筆記本，或者放在編輯桌上的靈感盒子，都塞滿了這類二元對立的點子，而他也真的以這些概念創造出一本書——當年這種形式的學習書很少，不過自從托雷出版這本書之後，此類主題便廣泛運用，甚至形成某種類型。這本書因爲「令人耳目一新的創意」，爲托雷帶來義大利波隆那兒童書展非小說類拉加茲童書獎的肯定。透過翻動頁面以及剪紙藝術的巧思，傳達出豐富的意念，今日看來，也毫不過時。對於托雷這位創作者兼繪者來說，這本書是奠定他日後發展的基石。

人們說我總是在做一樣的書。

《別搞混》是我的基本架構，呈現出對立事物的基本概念：小、大、右、左、上、下、驚喜、翻轉、對比、玩耍、幽默，從一個點子發展爲一段進程。

我本來就常把對比的概念寫在筆記本裡頭。儘管前三本書已經運用了「洞」的形式，但我當時還不是很清楚這個概念。

突然間，「洞」就成了連結的關鍵，串起不同的概念！

磅！我不禁播起音樂！準確地說，是法國歐歌哈電台播放的日本雅樂。這種音樂深邃，樂音綿密，跟現代音樂一樣，讓人不由得沉浸其中。

音樂一出現，我就用墨水把正在摸索、想像的每個點子都畫在A3大小的白紙上。這些點子強而有力、清楚明確。

我把素描跟草圖整理好，便前往出版社開會。

然而，問題來了：編輯想要把這本書做成黑白的！

出於某種慣習，以及向來依循著某種模式，導致他們對這本書有這樣的想像，然而，我實在無法苟同，因爲白紙黑圖太激進、太強烈，太有「設計感」了，更別說如此一來就會突顯我畫功的不足，我實在辦不到。

幸好和我一起到職的編輯法妮‧瑪索救了我，讓我能以自己的想法來做這本書。

而且，是做成彩色的！

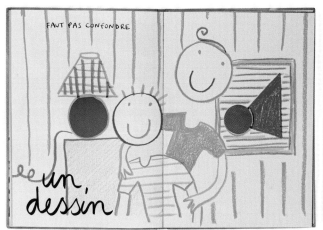

《五感遊戲》

Les Cinq Sens, Seuil Jeunesse, 2003

《五感遊戲》看起來像一本藝術書，儘管它的形式簡單，在尺寸和體積上來說很像筆記本（這點讓它更不像圖畫書了）。不過，封面上有非常低調的浮雕效果，讓它有繪畫或墨印的感覺。一翻開，就會有爆炸性的感受：書中充滿各種顏色和紋理。每一張跨頁的內容都讓人意想不到，使用了剪紙鏤空、壓印、點字、鏡面紙、皺褶塑料紙等等，驚喜一個接著一個，不但觸發感受，也創造了新的感覺。

這本書的點子是某個週末我在巴黎獨處時想到的，接著就在工作室動手進行，一秒都沒停下來。

當時我手邊沒有筆記本，但我加速進行，因為筆記本內容跟後來成書的頁面都是同步的。

我完成了第一、三、十頁：表現了寒冷的感覺，很棒，完成。

是這種感覺還是另一種？這個也完成，下一個是？

進行的當下我完全沒有在思考，因為我讓自己不受限於風格形式，所以我的感受自由奔放。

一旦感受到某種很基本的東西，我就會直接呈現出來，這讓我自由自在。接著我開始把紙片整理進資料夾裡，一種感官一個資料夾：這時候我才意識到我在工作，因為資料夾裡的東西不是太多就是不夠，我得要列一份清單，好讓一切平均一點。

然後我就去出版社辦公室給他們看看我的進度。

這些畫作散置在會議室的桌上。

「噢，天啊，這成本會很高。」法妮‧瑪索說。

童書主編布里姬特‧莫瑞回應說：「如果成本會很高的話，就得看起來有那個價值才行。那我們要加點什麼上去？」

「爲書加值」這件事讓我躊躇不前，因爲我不想要這本書變成漂亮的小玩意兒。我就是不想做那種精美的五感體驗幼兒書。那類的書主題強烈，但內容很單薄。於是我們一起決定，用簡約、連貫性的方式，在這裡加點凸紋，在那裡放上透光紙，然後再來點鏤空設計……

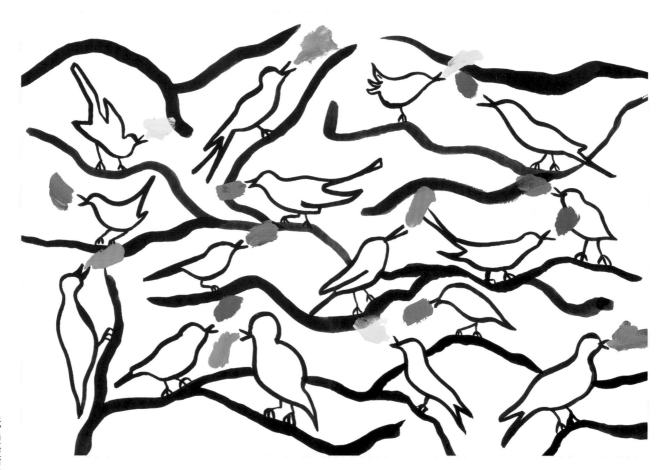

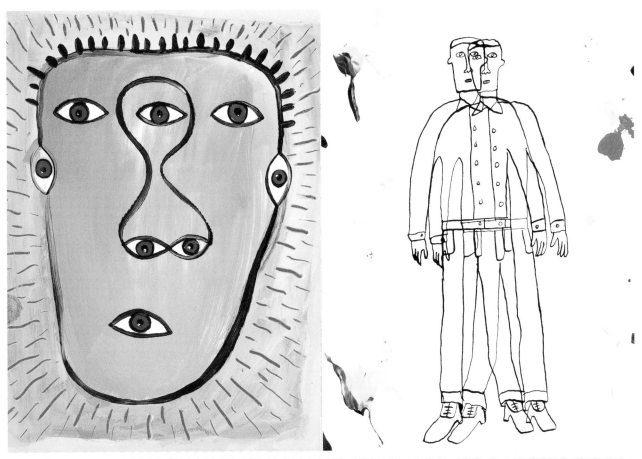

A	B	C	D	E	F
G	H	I	J	K	L
M	N	O	P	Q	R
S	T	U	V	W	X
Y	Z				

《吐嚕托托變魔術》

Turlututu: C'est magique!, Seuil Jeunesse, 2003

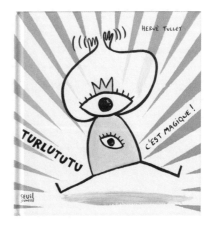

這本書是《小黃點》的前奏曲，當《小黃點》在七年後出版，這套敍事
系統才完全成熟開展：以有說服力的敍事口吻來鼓勵讀者用各種方式
與書本互動。在此，主角／敍事者吐嚕托托誕生了。它的原始模樣很簡
單，有一個戴著皇冠的頭，與一顆眼睛形狀的心臟，它直接和讀者對
話，挑戰他們並讓他們動起來。

他的名字是托托（托雷），吐嚕托托是我：

他動起來的時候像我在活動現場把小孩舉起來一樣（我太誇張了，我是一個表演
者），但他是2D原始版的我。

他有兩隻眼睛因為他要看很多東西。

打從一開始，我就直覺性被這個角色吸引，喜歡到忍住不去把他變得更複雜。

直覺上來說，這很適合我，而後來我知道為什麼了：他是一個火柴人，是小孩子會
畫出來的第一個角色。以角色生成來說，他一點都不難。

我記得，出版社有人對我說：「要注意喔，他可是個角色，你得要對他下點工夫。」

但我一點都不想；他整個很扁平，既沒有分量也沒有表情，畫起來都是同一個模樣，
他的動作也有限，對於這個未開發完全的角色，我很滿意。

我可以想見，大人不會喜歡這個風格。

但是，老實說，這讓我更有揮灑點子的空間。

儘管很多童書都描繪了仙女或女巫這樣的魔法角色，托雷努力想給孩子們的是一種構成魔法的強烈真實元素，並且讓它在書中發揮作用。簡單地翻動書頁，就是一個可預期的動作，此時說故事的人就可以說「這實在太神奇了」。這作法類似十九世紀的魔術表演。「吐嚕托托」系列第三本《好神奇的故事！》（暫譯，*C'est toute une histoire !*）會讓大聲朗讀的敘事者（這裡指的是大人）陷入一個尷尬的狀態，因為他們敘述的內容和圖像不相符合。

《吐嚕托托變魔術》對我來說最棒的一頁，是當他消失，讀者會發現眼前是一張空白頁面。我認為，這正是《小黃點》的原始精神萌生的時刻。

在《好神奇的故事！》中，也有一個根本性的顛覆時刻，就是當頁面上的圖案與文字不符合時，小朋友讀者會知道該怎麼念，大人則否。例如，太陽的圖示文字是「暖爐」、汽車的圖示文字是「馬」等等。當你和孩子或老師一起讀這本書的時候，就會產生一個裂痕：大人都不知道怎麼閱讀！

這對小小讀者來說相當困惑，而這個時刻很重要，因為它完全顛覆師生之間，甚至是大人與小孩之間的固定關係。

對我來說，「吐嚕托托」系列是一連串的真實實驗。但到了某一本，我就覺得有點累了。尋找創意是很有趣，但要繪圖、構思背景，角色不斷重複，就變得愈來愈無聊，於是我決定停止。

吐嚕托托仍然是陪伴我至今的好夥伴。

這個角色的活潑永遠令我驚奇。

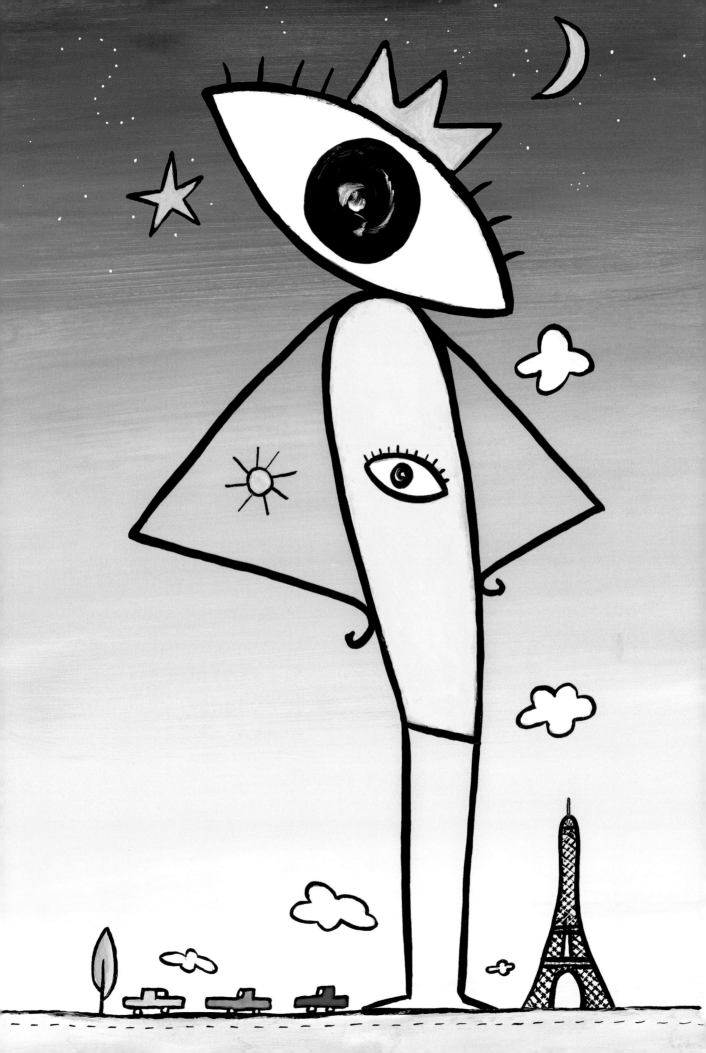

《我是Blop！》

Moi c'est Blop !, Les éditions du Panama, 2005

這本書的形狀是不規則四邊形，封面有四種顏色版本，很有原創性。內容從第一頁的鏤空設計開始，展現了一系列的變化：黑色、白色、大的、小的，接下來鏡面紙的「Blop大發現」則添加了一些驚喜。讀者在一頁頁中見證到點子是如何付諸實現，變得愈來愈豐富、大膽，令人驚奇不已，彷彿目睹創意如何在真實世界中一一成形。這本書讓人想起安迪‧沃荷的作品，因為這本書的內容就像是好玩的點子工廠，讀者可以透過重複、變形、結合等方法來變化形式與顏色，其中的精神象徵就是「Blop」這個形狀。

做這本書的一開始，我沒有太大的動力，因為這個案子的工作量很大：原本我想的是畫一個重複出現的斑點，但要畫相同的圖案畫超過一百頁，讓我感到厭煩。

我覺得這是個好點子，但我無法完成。

Blop這樣的形狀，因為簡單以及不斷重複，而與非主流藝術（outsider art）或貧窮藝術（Arte Povera）[9] 有所關聯。

我對於形狀很著迷，我想要設法從空無中揭露意義，重新挖掘閱讀李歐‧李奧尼的《小藍和小黃》時的感受：只要以簡單的色塊，就能打造出完整的世界與情感。

我手邊有一本平行六面體形狀的筆記本，它給了我某種內在節奏的靈感，但我還是花了一段時間才決定跟編輯說起這個點子，而她顯得極有興趣——唯有作者和編輯的合作關係特別融洽，這一切才會產生共鳴。

這共鳴讓我有了足夠的勇氣面對整整九十頁的工作量！

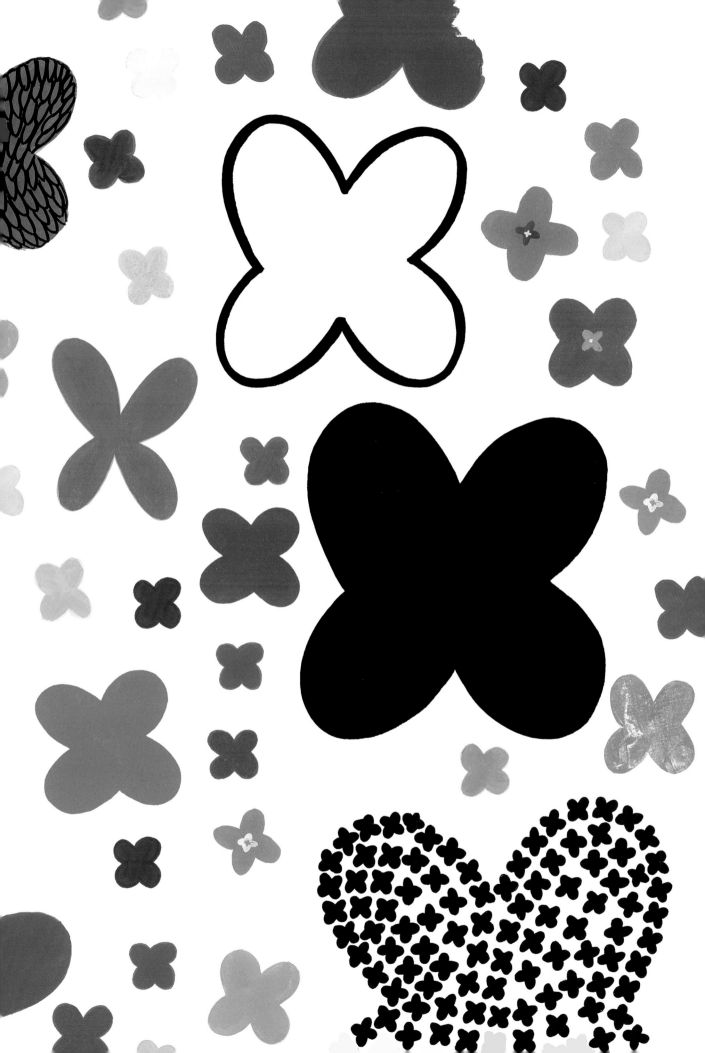

BLOPS À LA MER

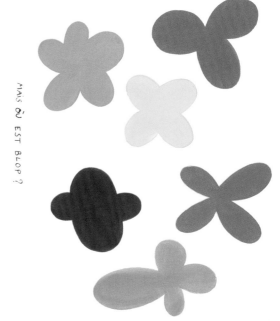

MAIS OÙ EST BLOP ?

ᵁ UN TRÈS GRAND BLOP
 UN TRÈS GRAND BLOP ET ET

 UN TOUT PETIT BLOP
 UN TOUT PETIT BLOP

MAIS OÙ EST BLOP ?
MAIS OÙ EST BLOP ?

托雷發明了一種形狀，這個形狀有幾何學的簡潔之美，又存在於大自然，像是幸運草、蝴蝶，也像是其他無數的類似化身——托雷曾在部落格號召，請全世界的讀者分享自己畫的Blop，而他收到數百個回應。這也是作家透過網路與讀者有大規模互動的第一次。

我認真嚴肅對待Blop的製作。幾乎像是個設計師要設計全新的圖標：我花很多心力深入研究，不斷在紙上描繪。

令人驚喜的是，書本出版後引發的各種迴響，就像是這個形狀早已存在：我這才意識到，Blop其實無所不在。

但這個形狀並沒有固定的名稱。

我希望這個點子能夠在社群之間散播，而這真的發生了：各地的讀者在每一天的生活中到處尋找這個形狀。

它令人著迷，像病毒般快速散布出去。

Blop的原型是一個十字架形狀，它的散播也像某種信仰一般廣泛，在今日，我從「理想的展覽」的宣傳上也發現了這個特質。

這本書也可說是由讀者一起完成的，並且放大了千百倍，這是我始料未及的。

《我是Blop！》的另一個重大啟示是：它是一本聲音之書。這也是意料之外的事。

但本書不但成為我舉行朗讀會的重要選書，還提供了另一個思索的面向，推動我製作下一本書《點點玩聲音》，一本精簡版的《我是Blop！》。

我對這本書的設計還有另一個重要的點子，就是讓Blop隨著故事進行在書頁空間中移動。這是我第一次刻意讓角色動起來，就像是編舞前的預演。

9. 貧窮藝術源自義大利，盛行於一九六〇年代末～七〇年代初，其精神是刻意使用簡陋廉價的材料，透過即興和裝置作品等藝術表達方式，傳達模糊或矛盾的意義，用以反抗工業社會與消費主義。

「遊戲」系列

Série des jeux, Les éditions du Panama, 2006-

這個系列的規格一致，都是十六頁的紙板書，書名都有「玩」這個字。這套書定位在探索書本的閱讀可能，目的是為了跟年紀很小的讀者進行好玩、有創意的互動，而這套書也成了托雷作品的新里程碑。

一開始是「遊戲」這個詞突然浮現在我腦海，於是「一起玩」就成了主要的點子。

我一直留著一張黃色紙片，我在紙上寫著「一起玩」，後面分別加上「影子」、「光線」、「字詞」等等。當時我還沒有收集到所有的點子，但這兩三個主題起了頭，引領著我，讓我對於接下來列出的點子感到安心。

例如，「光線的遊戲」讓我想起學生時代，和朋友尚盧利用月曆和電燈做出的音效與燈光實驗：我們被閃閃發亮的投射影像給圍繞著，非常神奇。

這段期間，市面上出現了無字圖畫書。我想，如果我只靠眼睛看，書便是無聲的。在黑暗中，只要有一些影子，就會有比讀文字更適合做的事。但編輯想要加上文字，我便同意了。

但如果讓我重新出版《大小一起玩：光的遊戲》，我會拿掉所有的文字，讓讀者自己創造任何想要的文字。

這幾本書是以系列的方式出版，每一本的主題設定都帶來不同的創新，例如：鏤空的設計，可以是讓你把手指頭放進去的圓洞，進而變成故事的角色，也能協助投影出更複雜的形狀，或者也可以是放入其他材料的凹洞，這正是這本書要你做的事。

《五感遊戲》這本書藉由各種鏤空的形狀和紙質的變化，觸動了各種可能性，我覺得那就像是不會枯竭的湧泉。

紙板書結構是我的作品的起點，這個形式是專為小小孩設計的。

我完全接受這樣的概念。

但這類給小寶寶的書幾乎都是讀完就送給別人，或是在超市順手買的那種容易弄丟的、不重要的書。編輯告訴我，「我們不會在紙板書放進太有意義的內容」。

儘管如此，我們出版的這一系列是賞心悅目的、有趣的，要放在書盒裡的。這是一套值得留存的紙板書。

而我很清楚如何製作品質好的紙板書。

你可利用很多東西、材料來尋找做書的點子。

在那時，我並不知道我正在做自己版本的《預備書》（*I Prelibri*）──等我意識到這件事，已經是後來我發現布魯諾・莫那利[10]這部作品的時候了⋯⋯

10. 布魯諾・莫那利（Bruno Munari, 1907-1998）：義大利近代最重要的視覺藝術大師暨跨領域藝術家，畫家畢卡索譽為「現代達文西」。

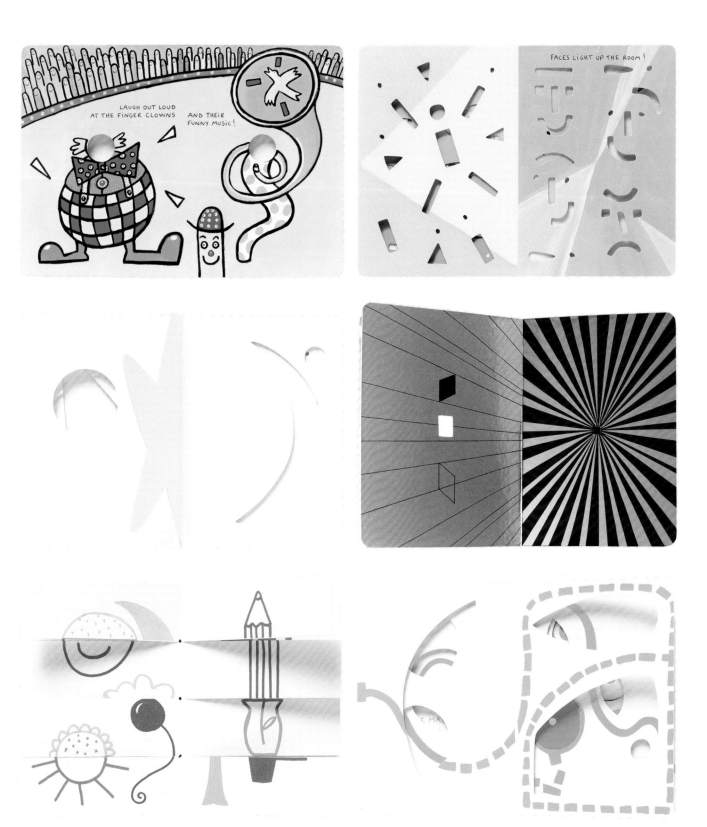

《好大一本藝術書》

L'art au hasard, Les éditions du Panama, 2008

這一次，托雷完全捨棄口語敍述，讀者只要依靠直覺，用自己的方式閱讀，就能理解。這是托雷首次專為小小孩設計的書，也是他的第一本藝術書。受益於馬恩河谷省（位於巴黎市西南方地區）政府部門對藝術創作的贊助，托雷與編輯得以進行這個別具一格的計畫。這本書和許多前衛藝術創作一樣，設計成正方形，多達八十六頁，以寶寶書來說簡直不可思議！每一頁都上了膜，有各式各樣的主題和圖案，以線圈方式裝訂，方便翻動，讓讀者發揮創意組合書頁上下兩個區塊，但仍保持風格一致。

這本書涵蓋我過去以來使用的所有圖像語彙。

閱讀本書的過程裡，你可以從斑點換成其他形狀，再從形狀變成色彩，或是從字母轉換為符號。這樣的表現形式是我精心設計的。

不僅如此，有了這本書，就像有了第一本字典，一本設計給小小孩的字典。

當你還小的時候，你會從塗鴉畫起，然後開始把顏料潑在畫紙上，接著就開始創作。你會需要色彩、文字（雖然很抽象），然後有一天，會出現符號，以及和其他東西產生聯想。

這是一本給小寶寶的書，不過，到了理解書中所有內容的時候，你應該已經是個小孩，準備好學習如何閱讀。

閱讀這本書，就像是一段歷程、一條路徑，是某種形式的啟蒙故事，也是一場遊戲。

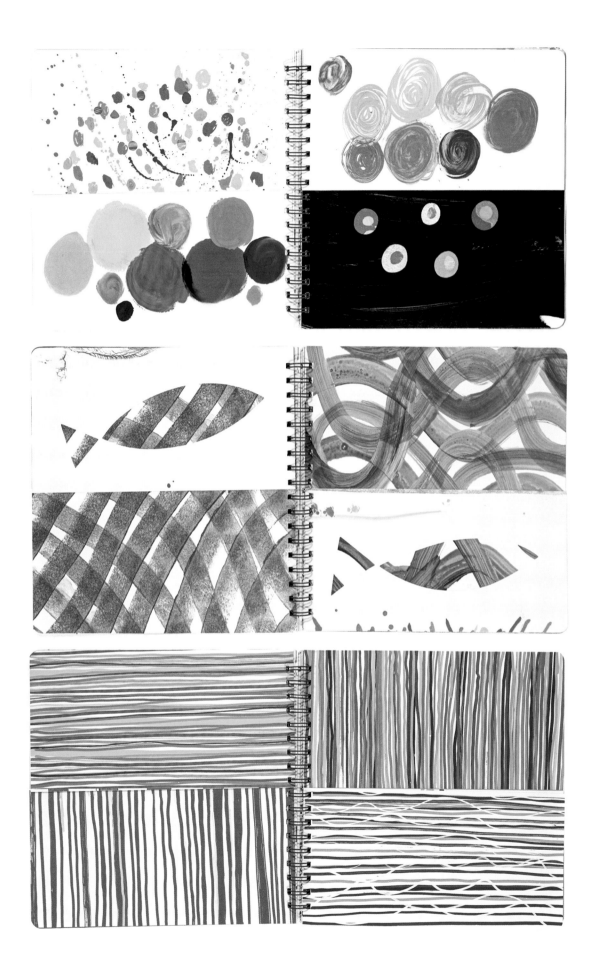

《小黃點》

Un livre, Bayard Jeunesse, 2010

托雷在二十年內持續進化，一路無阻，抵達這個概念的核心。他所提倡的互動式敘事原則在本書獲得最完美的呈現，並且觸動了童年經驗對魔法的深信不疑。隨著觸控螢幕問市，托雷倚賴這些年輕讀者的多媒體載具使用經驗，邀請他們跟書上的小圓點互動，只要翻頁，效果立現。這本書的設計構想決定了讀者的行動，卻能夠讓讀者以為故事的進行都在他們的指揮之下，他們被引導著做出一系列動作或手勢，這在其他的書上從未見過。

這本書的點子十分鮮明，以至於我不需要使用Blop這個形狀，只要用一個圓點就好。這麼做甚至更淺顯易懂，也更為基本。

是顯而易見的圖像，是把一個點子畫出來的最單純形式。

於是我開始嘗試。

我首先試著在樂譜上畫了一些圓點：它們動起來了！只需要幾個音符，也就是幾個圓點，就能發揮作用。

我為此製作了一本筆記本，一口氣做好的，但點點還不夠多。

長期以來，我都怪自己無法享受做書的樂趣。

我總是能不畫就不畫，但在製作《小黃點》的時候，我做得很開心，兩天就畫完了。

儘管如此，它仍具備一種美學，或者也可能是一種對美學的培養，甚至是一種設計。

我使用圖尺繪製這些圓點，但我也想要避免太完美。

我用Posca水性麥克筆在有塗布的紙上畫了第一張圖，看起來扁平、冰冷、光滑，太像電腦做的圖了。

後來我又試了珠光紙：麥克筆的顏料沒有那麼快乾，我把手指按在圓點上，留下了一個印記，有一種動感。

就是這樣，我知道該怎麼做了！我照著繼續畫，不是一口氣畫完十幅，而是一次一幅，砰！又一幅，砰！再來一幅……

而且這跟線圈筆記本的形式不謀而合：一個頁面上有十五個圓點。這一切發生得很自然，我的運氣真的很好，這讓我感到安心：這其中有一種數學的明確性，一種你無法逃脫的力量，就像是數學中的分數。

畫得好不好變得沒那麼重要，這本書可以說是完成了。

第一個圓點是個小黃點，就像太陽。

我真心認為，這世界上有很多書都是很棒的。

回想起來，我珍惜著那時覺得已經把點子完美呈現出來的感受。但我對書出版後會有什麼反應，毫無頭緒。

我心裡想著要做二十一世紀版的《小藍和小黃》，但絲毫不覺得能像那本書一樣成功。

事實上，該怎麼做出一本暢銷書，是難以預想的。

WELL DONE! AND NOW THE ONE ON THE RIGHT...
GENTLY.

FABULOUS! FIVE QUICK TAPS ON THE YELLOW...

AND FIVE TAPS ON THE RED...

NOT BAD. BUT MAYBE A LITTLE BIT HARDER.

THERE. WELL DONE.
NOW TILT THE PAGE TO THE LEFT...
JUST TO SEE WHAT HAPPENS.

Hervé Tullet

《彩色點點》

Couleurs, Bayard Jeunesse, 2014

此書的格式與《小黃點》相同，同樣在開頭幾頁運用一個小圓點的概念，也直接與讀者對話——從這些特點看來，這本就像是《小黃點》的續集，但事實不然。這本書要傳達的是全然不同的概念，也因而給了固有的原理一個嶄新的面貌。本書的點子在於運用巧妙的方法來呈現色彩混合的效果。讀者真的能伸手沾取顏料，在紙上戳戳點點，把顏料混在一起，並且學到色彩混合的結果。歸功於照相製版技術讓這樣的想法變得可行，讀者手上殘留的顏料、黏在一起的書頁、顏料飛濺的痕跡、汙漬……每一頁都讓人感到栩栩如真。

在《小黃點》和《彩色點點》之間，我出版了《救命啊！這本書該叫什麼？》（暫譯，*Sans titre*），書中的圖都是我自己畫的，不過我是用左手，所以並不是畫得很好。

接下來我開始做《彩色點點》，但覺得非常困難，因為我不確定自己是否真的明白《小黃點》的成功是因為做了什麼特別的事，即使我是那麼想要從中逃離。除此之外，有個念頭一直縈繞在我腦中。當我和《小黃點》的美國版編輯克里斯多福·法蘭西斯切利碰面的時候，他告訴我：「接下來你應該要做以顏色為主題的書。」

他那麼想要給我建議，真的讓我覺得困擾。有很長一段時間，這個念頭像是個異物占據了我所有念頭；我想要自己找出下一步的方向。

在此同時，我努力想了一個又一個點子，然後發現我應該要回到繪圖，即使我一點也不想。

我非常努力，花了很多時間。

我做不出第二本有魔法的書了。

後來我才意識到，《小黃點》並不是一本有魔法的書，而是一本讓人有參與感的書。

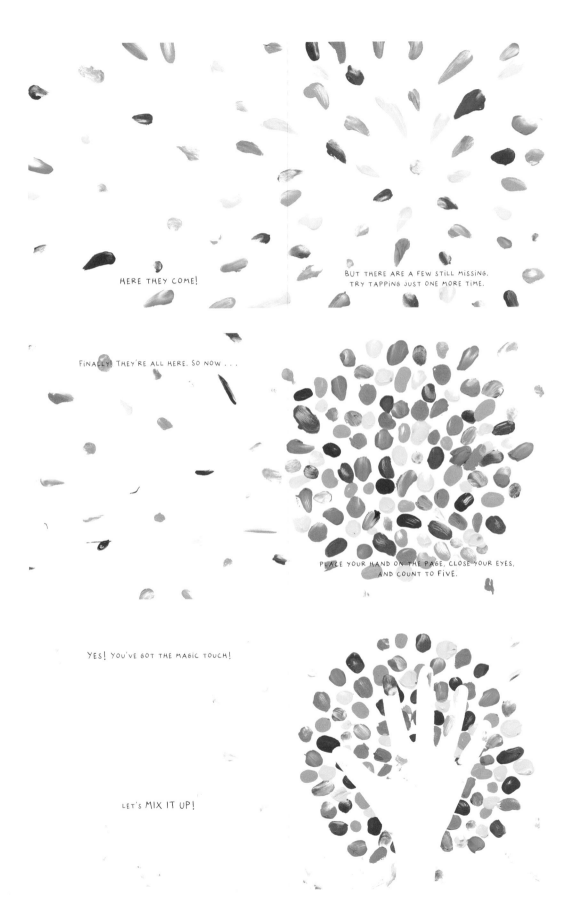

HERE THEY COME!

BUT THERE ARE A FEW STILL MISSING.
TRY TAPPING JUST ONE MORE TIME.

FINALLY! THEY'RE ALL HERE. SO NOW . . .

PLACE YOUR HAND ON THE PAGE, CLOSE YOUR EYES,
AND COUNT TO FIVE.

YES! YOU'VE GOT THE MAGIC TOUCH!

LET'S MIX IT UP!

而我之前所有的書也都是這樣，但我花了一些時間才領悟。我這時才明白，《小黃點》並不是這個歷程的終點，而是起步。

《彩色點點》困住我的問題是：我要怎麼透過翻動書頁來創造動感和魔力，並且令讀者驚奇？

在某一刻，我靈機一動：手指可以在顏料上印出小點，印出圖案。

現在，當我看到孩子們把手從書頁上移開時的反應——他們總是滿臉驚訝，我的直覺獲得了驗證，但我當初不知道會以這種方式達到目的。

不用任何工具，只用手指印出圓點、用滴落的顏料畫出線條來做完一整本書，真的是比《小黃點》還要大膽。

對我來說，這本書的力量來自於人們本來就知道顏色混合的道理，動手去做只是小小的驚喜。或許這件事對人們來說已經平淡無奇，但只要伸出手與書頁互動，顏色就變得生動起來，進而重新發現這份驚喜，不分年紀都是如此。

雖然我很強調這是手工做出的書，但我還是得好好為讀者做出一本像樣的書，所以我在書緣四處留下指紋，來強調伸手互動的重要。事實上，這個提醒從書名頁就開始了。這樣的作法呼應了《小黃點》，但這一次，是用指尖來做的。

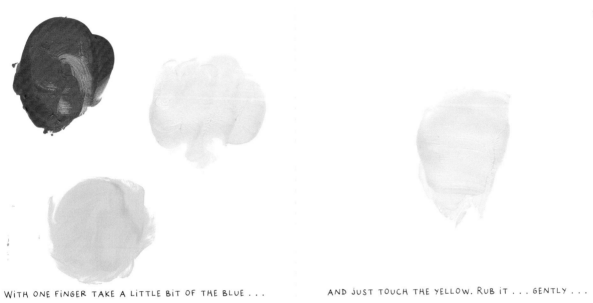

WITH ONE FINGER TAKE A LITTLE BIT OF THE BLUE . . .

AND JUST TOUCH THE YELLOW. RUB IT . . . GENTLY . . .

SEE?

CLOSE THE BOOK AND PUSH DOWN REALLY HARD . . .

SO THE COLORS SQUISH TOGETHER. . . .

YOU THOUGHT SO?

BRAVO!

《我有個點子！》

J'ai une idée !, Bayard Jeunesse, 2018

不管是直式設計或布質書邊，《我有個點子！》（暫譯, *J'ai une idée !*）都是托雷所有出版品中最符合傳統書籍形式的一本，彷彿這樣才足夠呈現所有的內容。一翻開書，會先見到三個紅黃藍色的斑點，顏料有點飛濺出來，也有點像是指印——這都是向《小黃點》致敬。整本書的顏色保持一種純淨感，因爲它是一份關於點子的宣言，想要表達的是點子會在何時出現、怎麼出現，以及如何培養。這是托雷創意工作的精髓，對於今日許多讀者來說，也是創作的精華所在。

我四處探索，也試著找出許多有所關聯的事物。我寫出故事的方式就像個迴圈：探索、尋得、覺得無聊、重新搜尋……

我可能會寫滿一本又一本筆記本卻毫無靈感，也沒辦法把文字轉化成什麼，甚至忘了都放哪兒去了。

寫那些筆記本花了我好多時間，老實說有好幾年。

我曾帶著其中一本去紐約，放進箱子後卻忘了。某一天整理工作室的時候，我把筆記本從箱子裡拿出來，突然覺得內容挺棒的，便慢慢畫了出來。

之後，我和伊莎貝拉、桑德琳一起做了一些調整，很諷刺地，這並不是一本關於點子的書。

點子顯而易見，實在不需要多作說明。

但我們還是放了一段文字：「什麼是點子？」

我用「這是我做的最後一本書」的心情來體驗這本書，把它當成是巔峰之作，最最重要的一本書，一本足以解釋所有的書。

具體來說，就是傳達一個訊息：我要告訴你「我正在做什麼」。

I

ALWAYS

Love

THAT MOMENT

WHEN...

SUDDENLY

You FEEL

有一點點像是遺作，是我的愛書之一。

當年輕人問我該讀什麼書，我的回答是：去讀里爾克的《給青年詩人的信》吧。

而《我有個點子！》，就是赫威・托雷版本的《給青年詩人的信》。

這本書的文字讀起來像是外行人寫的，但讀起來很像詩。

在公開場合，我不會用表演的聲調朗讀，而是用我本來說話的聲音讀。總會有一種情緒推動著我。我心裡並不知道是什麼，我只感覺自己正在說話；但若是朗讀我其他的書，則像是在表演。

做這本書的時候，我認為這會是我最後一本了；我腦中浮現的詞是「終極」。

我是真的如此認定，甚至常常這樣告訴我的編輯，這讓他們很沮喪。

我不是在耍什麼把戲，而是想要刺激自己，讓自己脫離舒適圈。不過，我是真的這麼想。

永遠都該讓自己像是在做最後一本書，這是為了要讓你自己全心投入。

OH!.

I
Have
an
idea!

《用雙手跳舞！》

La Danse des mains, Bayard Jeunesse, 2022

二〇一七年，托雷以《點點玩聲音》召喚讀者發聲。當他們觸摸書中的藍色圓圈時，就要發出「喔」的聲音，紅色圓圈則要說「啊」，書中一個個的說明與圖像都在邀請讀者做出聲音創作。五年後，《用雙手跳舞！》（暫譯，*La Danse des mains*）讓讀者身體跟著動起來，把書本所能激發的動感帶入新的境地。就像二〇一四年出版的《彩色點點》，讀者只要把手放到書上，跟著文字和圖像的指引翻動書頁，就開始了與故事的互動。本書還要求讀者的手離開書頁，在空中搖搖手。書中的文字簡潔帶有詩意，畫面則是抽象的，呈現自由不受拘束的顏色與律動感。《點點玩聲音》和《用雙手跳舞！》就是以這樣的方式讓讀者用聲音與動作盡可能地動起來。

我在《點點玩聲音》打造出有如樂譜般的聲音連結。在《用雙手跳舞！》則是透過手勢動作的探索，與書本四周的空間產生連結。這都像是我持續體會到《小黃點》的創意核心，也就是與「翻頁」這樣的手勢建立連結。每一本書都像是在教一種新的發音方式，而每一個讀者都能與之互動。

《用雙手跳舞！》這本書，為了讓讀者與書本之外的空間互動，開本特別大。除了運用圖畫和手勢，這本書的設計探索了書的另一個層次，要讀者空出通常用來拿書的雙手；他們被迫放下書本，站起來，做些動作。

以某種角度來說，這本書是邀請你觀察自己的手如何畫畫，不管是畫在空中，或是之後拿起畫筆畫在書末空白處。邀請讀者透過手勢來書寫，就像是在編舞一樣。我自己則是聽著詹姆士·布朗[11]的音樂來創作書的後半部，就像「田野上的花朵」工

作坊進行的方式一樣。順著書頁的順序，我必須做到極致，創造出一個手勢，或許能夠引發一種巨大的抒情抽象藝術，一如羅伯特‧馬瑟韋爾[12] 的風格。

從這本書之後，我才了解到，原來我就像是個在紙頁上、在書上創作的雕塑家。物體，一疊疊的紙張、書頁，還有書本四周的空間，以及互動的經驗：我的創作重心的確是在書的三維空間性上頭。

─────────

11. 詹姆士‧布朗（James Brown, 1933-2006）：非洲裔美國歌手，有「靈魂樂教父」之稱。

12. 羅伯特‧馬瑟韋爾（Robert Motherwell, 1915-1991）：美國抽象表現主義藝術家。

圖片來源：《點點玩聲音》

TA MAIN SE DRESSE SUR LA TRANCHE

ET SE FAUFILE ENTRE LES POINTS,

COMME UN POISSON.

IL ROULE, IL ROULE...

ET ARRIVE JUSQU'ICI POUR S'OUVRIR.
OUF! TA MAIN PEUT SE REPOSER.

圖片來源：《用雙手跳舞！》

ELLE SAUTE PAR-CI ET PAR-LÀ...

TOI, TU PEUX SALUER.

ET PUIS, RECOMMENCER!

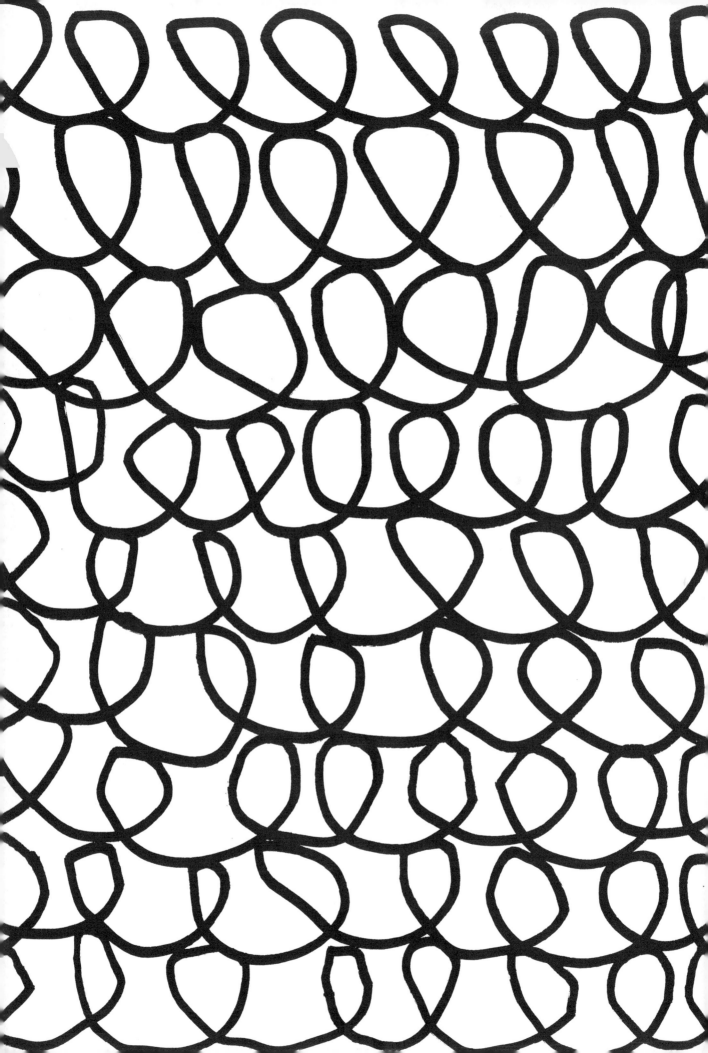

原則

你的一舉一動即爲作品。

行動的價值比成果更強大。
你可以留著一幅畫，
畫圖這個動作卻是一瞬間的事，
這就是我想在畫中表達的。
它們總結了那些發生過的事情，
因此具有記憶的價值。
美由此展現，讓每個人都能欣賞，
既然價值沒有標準可言，
也就沒有所謂典型的工作坊或模式。
如果你照著每一個字的指示做，
你會做出一樣的東西，
但動作會觸發一些行動，一些結果，
例如一群群的孩子，一個坐下來的嬰兒；
這些都是始料未及的。

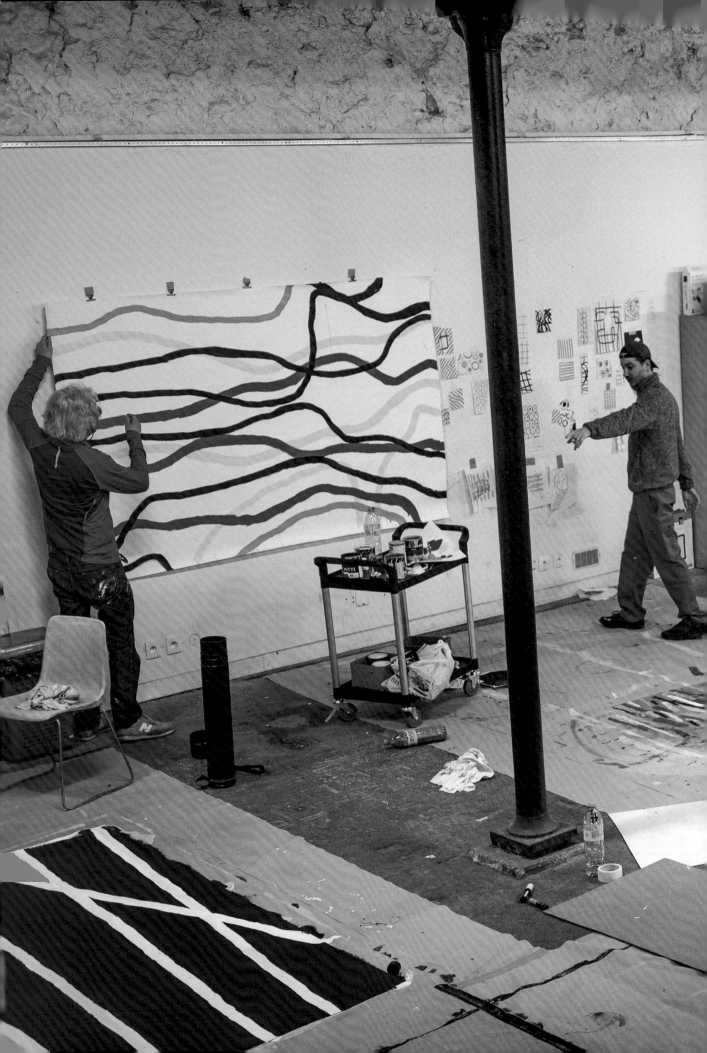

工作室

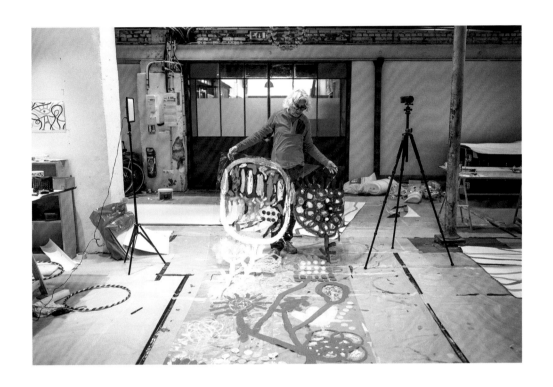

對於工作室該是什麼樣子、或是他實際待過的地方，托雷並不在乎一般人對於「藝術家空間」的想像，例如要採光明亮、雅緻的牆面，架上要有繽紛適合入鏡的器物。因爲，只要靈感一來，前置準備跟工作都順利的話，無論是早餐餐桌或長途飛行機艙的小桌板，任何地方都是他的工作室。但對於創作者來說，實際上還是得有個私人空間好放滿需要的材料，或者充作臨時的避風港。

首先，不管在進行什麼案子，我的腦子和我的黑皮筆記本就是我的工作室。

我沒有固定的工作室，也沒有創作前的習慣儀式；一切都很彈性。我比較習慣某種混亂，東西都在隨手可得的地方，如此一來，我才不會覺得被工作室的大小與方便性，或是使用的材料或案子給困住。我希望輕盈自在，不想要有依賴性。因此，對我來說，工作室是短暫的，書才是長久的。這讓我感到安心。

我大部分的展覽都不需要我去佈展，就算我得親臨現場，也只是手插在口袋，不必做些什麼，這意思是，我只是加入一群人，和他們一起創作。展覽空間裡已經擺滿材料，我只是到現場給予指示。

儘管如此，我的作品產出還是很多。在紐約待了五年之後，要帶回法國的作品多到讓我驚訝。「說到底，你真的很喜歡工作。」我兒子里歐這樣對我說。實際上恰好相反，我喜歡的是從待辦事項中解放。

就材料來說，我是很務實的。但我常常還是會想辦法找到品質好的紙張或顏料，尤其在我只爲了自己開心而創作的時候。最近一次我因爲自己想畫畫而買了很美的頂級金色顏料，用來創造一系列色彩和諧的作品，尤其是介於黃色與黑色之間的和諧感，在其中我放任自己探索，並感到純然的樂趣。

雖然話這麼說，我有時候還是會在特定空間工作。這種時候，我只能妥協，即使在自己家裡也是。剛抵達紐約不久，我得在一個沒有水槽的小房間裡，想辦法做出長約五公尺的作品。因爲空間不夠大，我還得算好工作時間，才能讓紙張在時間內乾燥，好捲起它，繼續畫接下來的部分。

現在，我終於在巴黎郊區的伊夫里擁有了一間貨真價實的工作室，空間非常大，也很實用，裡頭一應俱全……之所有會有這間工作室，是因為我要在美國水牛城的奧爾布賴特－諾克斯美術館舉辦展覽。這事情發生得有點偶然，得感謝他們的邀請，我為自己找到一間好用、幾乎符合常規的工作室。這經驗實在前所未有。我們的目標是重新打造某種工作坊，體驗一場集體創作。這像是一個完全為了創作而存在的地點，我邀請各式各樣的人來到這裡，讓他們彼此認識，然後一起創作。有點像是安迪‧沃荷的藝術工廠一樣。在這裡，我們堅持一起創作，一起努力工作，帶著一點驚喜、即興和探索——說到底，這就是我現在最想做的事。

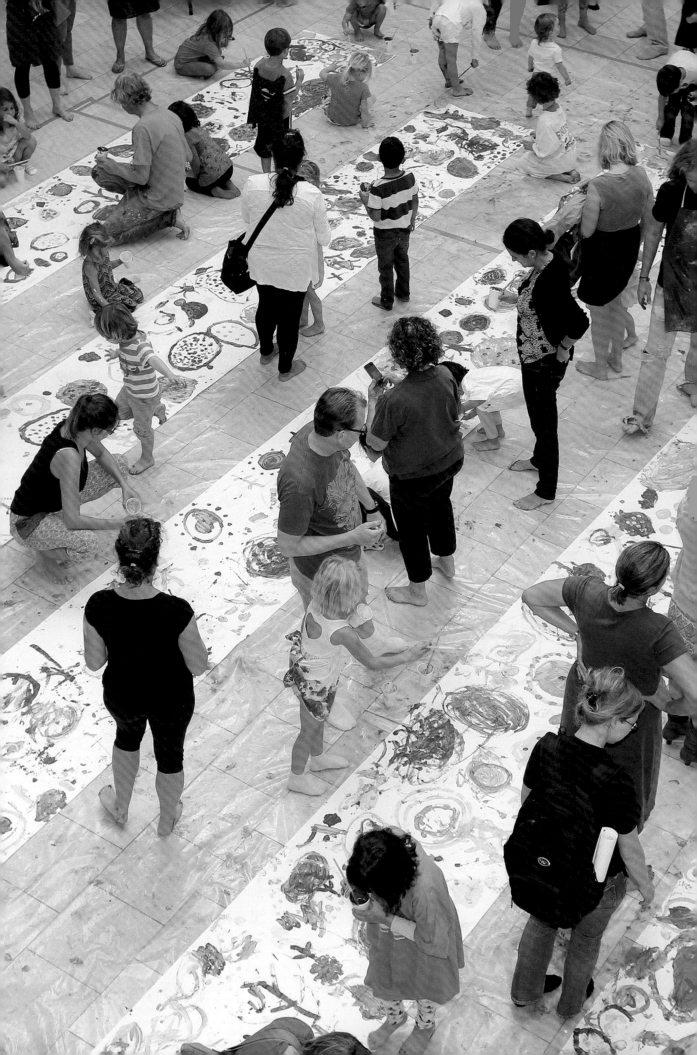

空間

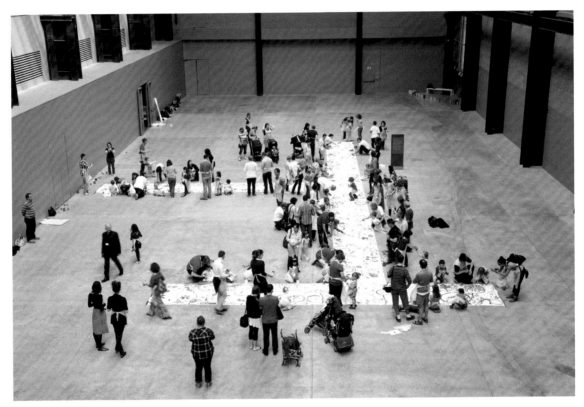

在英國倫敦泰特現代藝術館的工作坊活動

足夠大的空間，佈置得井然有序，並且具備一切所需的材料：質感好的紙張、音樂；嬰兒、孩童、大人都能自由移動，不受彼此干擾，他們可以遊走在大張紙面之間，盡情畫畫——這就是托雷心目中最理想的工作坊空間。對托雷來說，主要的挑選原則，就是能在其中自由活動，並且容許釋放創造力所需的不穩定性與不適感。

在工作坊，起初大家總是就坐在自己那一小塊地板上，靜靜等著活動開始，要大家動起來可不簡單。就算他們得開始做些事情，例如我先要求大家畫一個圓點，然後再畫大一點……我得堅持要人們畫出「大很多的圓點」，否則他們通常不敢在紙上放膽揮灑……這個圓點代表了兩個空間：一個是它自己大小的空間，另一個是它要征服的空間。因此，每個人都要同意，不會只待在「自己」的圓點之前，並且願意不會只專注於「自己」畫的畫，而是和工作坊的每個參與者一起創作。

只有嬰兒可以理直氣壯地待在原地，隨便做什麼都行。他們會染上綠色、紅色、黃色，每個人都很開心，這些寶寶會變成一個個色塊、一個個巨大的斑點，變成最美麗的花冠。在最後，我才會為這些斑點畫上花莖，把它們變成花朵。

就算空間不是那麼大，也不要放棄「讓人們動起來」這個目標，並且別放棄去激發人們的創造力。有時候，人們就是動不了，比如在醫院辦活動的時候。在這種情況下，我們就讓孩子們躺在床上，在小桌板上畫畫。有時候，是小房間裡擠了太多人；有時候我們可能只有鉛筆，沒有其他材料。但不管如何，我們盡可能物盡其用，試著創造出一些東西。

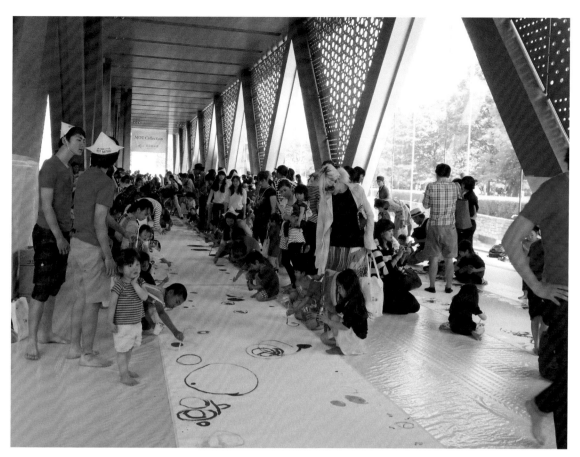

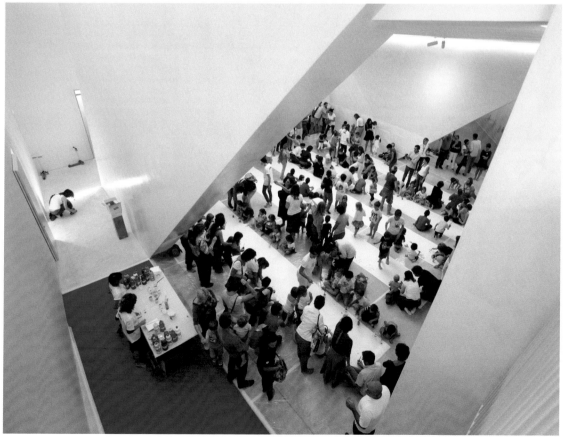

（上）日本東京的工作坊；（下）義大利格拉西宮的工作坊

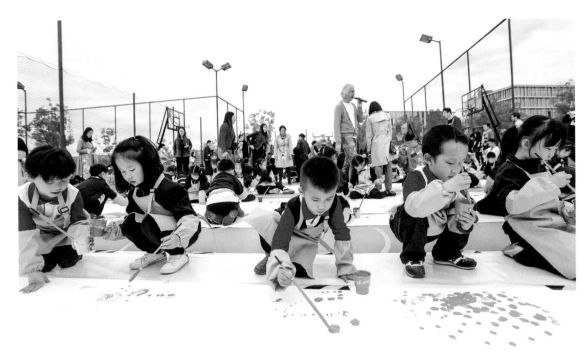

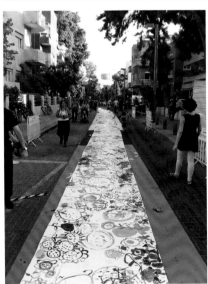

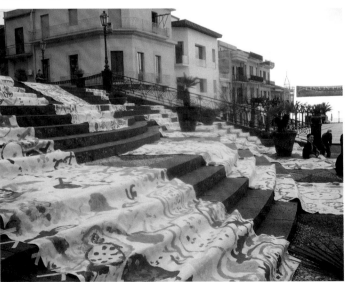

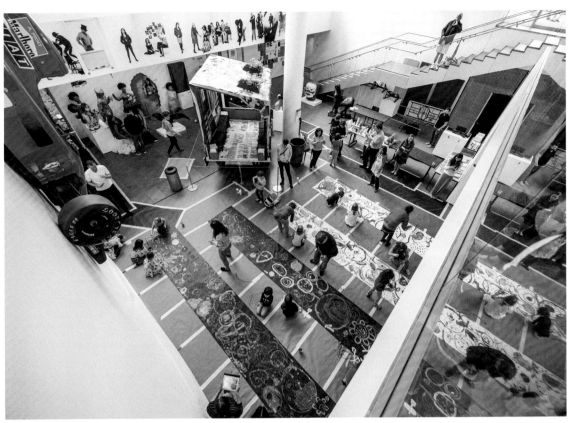

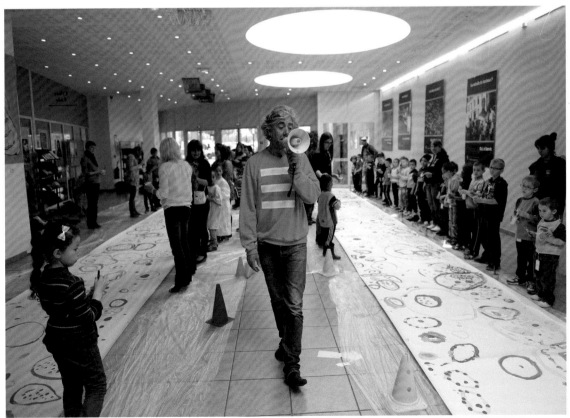



即興創作







圖片來源：《五感遊戲》




即興關乎於一個人如何不斷追求超越過去的自己，但也包括接受自己。有時候，當情況變得有點複雜，即使不樂見，也得下定決心讓自己活在當下，發揮遊戲的精神與反應能力。這都是一次次累積的經驗，比如被錯認爲另一個人、在某個場合突然立場轉換，甚至是將錯就錯。或者，是要面對一群怯生生、不知所措的群眾，卻得要侃侃而談──這可能是因爲演講者走錯地方，聽眾根本不認識他。

有一天，我在廣播上聽到爵士樂手馬歇爾・索拉爾聊到即興創作，他的定義從此成爲我的信念：「即興創作的時候，你總覺得自己快要失敗了，但你絕對不會失敗。」我有很多經驗來佐證這句話無誤，但其中有一次非常關鍵。那次，我要面對場子內滿滿的群眾演講，有那麼一刻，卻腦中一片空白，不知道該說什麼，停頓了好幾分鐘。那段空白真是讓人難熬！後來我終於回過神，想到該如何講下去。活動結束後，聽眾自以爲心領神會地對我說：「你安靜不說話的那招真是太厲害了。」他們以爲我是要引起反應才故意這麼做的。那時候，我是失誤沒錯。然而，大家不止鼓勵我，還稱讚我的表現。現在，我已經不會再犯這樣的失誤了。

另一個令我感興趣的音樂軼事，發生在一九六四年爵士音樂演奏家邁爾士・戴維斯和賀比・漢考克的一場音樂會上。漢考克當時明顯彈錯了一個音，但邁爾士立刻回應，好像那不是個錯誤的音符，而是值得玩味的東西，並且帶領著樂團一起即興演出。他那即刻反應的瞬間，是音樂的魔法時刻，我常常透過繪畫回到那樣的一個時刻。對邁爾士來說，沒有彈錯的音符，只有能讓他乘機即興發揮的音符。

「理想的展覽」不設固定模式，而是藉由參與者自發的行動，打造出可自行詮釋或犯錯的餘裕空間，不必只聽我的指令照做。參與者的詮釋讓成果變得更美麗。舉例來說，在斯里蘭卡的展場懸掛了大量彩色紙張，這是我從未想過的。這個點子不知從何而來，卻運用在這個創作過程裡。我很可能會再度利用這個點子作爲展覽的起點。

偶然見到畫作上出現汙漬，是多麼令人開心的事！我不會想要觸碰，寧可保持原狀，讓汙點呈現當下的真實：你或許躍躍欲試，或許是拿錯畫筆或用錯顏色，安於汙漬的存在是一種樂趣。矇著眼睛作畫、看不見自己畫些什麼，又是另一種樂趣。不過，一般來說，我真的不大留意眼前出現的東西，我是跟著邁爾士的音樂旋律創作的。畫作乾燥後，我自然有時間去發掘、去仔細查看、做出選擇，或甚至需要的話，從頭再畫一次。

不知不覺比了然於心來得更有力量。

法國當瞿市兒童創意中心，「音符的遊戲」展

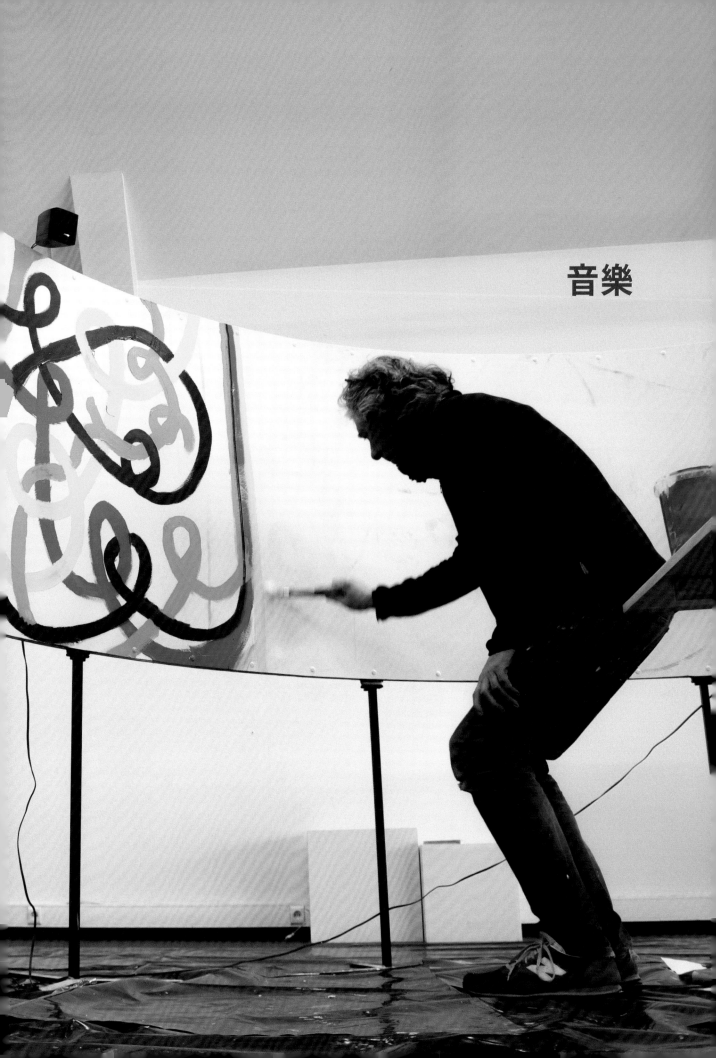

音樂

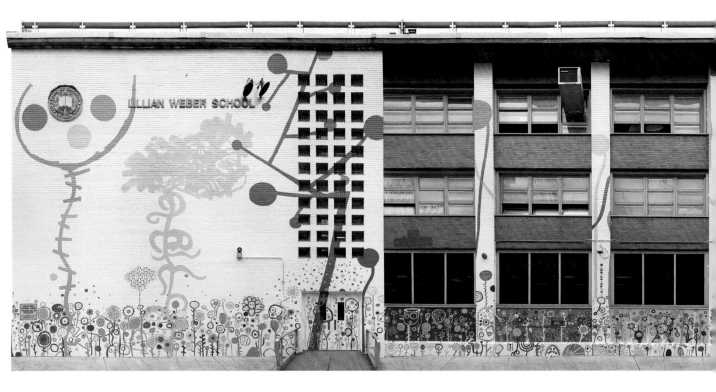

在工作坊裡，空間與時間同等重要，音樂更在其中扮演重要的角色。不論是活動進行到某個階段、來到轉折點，或者即將結束前，托雷都會大聲播放音樂。奇怪的是，在這種時候，雖然大家對同一個指令有所回應，卻也會回到各自的狀態，投入自己手上的事。

工作坊進行期間播的音樂都很大聲，充滿活力與節奏感，讓你不由得被音樂帶著走。這些音樂一點也不幼稚，也不是要讓人放鬆的。我是仔細想過之後才決定播放「野獸男孩」（Beastie Boys）的歌，而且我總是播放一樣的音樂。我發現自己很像是指揮，或作曲家，音樂讓這樣的感受更強烈。矛盾的是，有時你會忘了某些感覺，當它浮現，你又被感動了。音樂讓工作坊的氣氛變得多采多姿，也讓參與者更有感受力。一旦播放的音樂不對勁，感覺可就糟透了，一切都會變得索然無味。

我在工作的時候也會播放背景音樂，不完全是為了要有節奏感，而是讓自己進入到另一個世界。我會沉浸在律動中，就像是正在編排舞蹈，進入一種忘我的境界。我會畫起一幅畫，把它放下，再開始畫另一幅，沉迷在這樣的循環裡。我會持續畫上一小時或一個半小時，直到厭倦了就會停止。

在任何情況下，音樂都是一種轉換形式，是由聲音築起的空間，立體又充滿活力；是一種節奏感。

聽音樂的時候就像是去一趟旅行。我一路成長的歷程都能用音樂來表現。小時候，身邊有什麼音樂我就聽，我從克勞德·弗朗索瓦（Claude François, 1939-1978）和約翰尼·阿利代（Johnny Hallyday, 1943-2017）的歌開始聽起。後來，我發現了搖滾樂，例如滾石

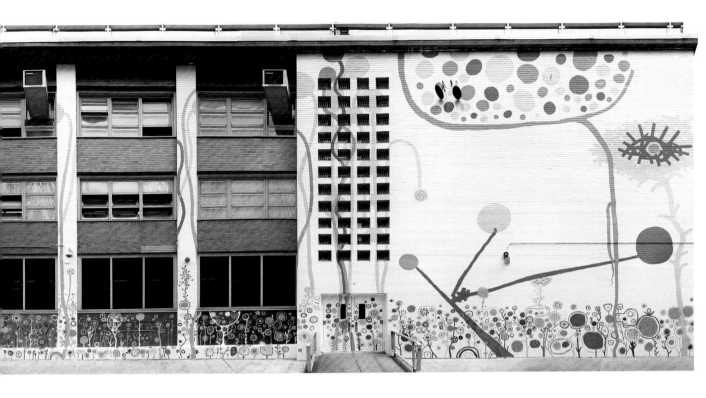

樂團、深紫樂團、齊柏林飛船等等。不過，八〇年代的搖滾樂我實在聽不懂。有一天，我的ＣＤ全被偷了。與其重買唱片，我試著建立起自己的音樂收藏庫，特別是古典音樂：德布西、布拉姆斯、巴哈……然後是巴洛克音樂、普賽爾（Henry Purcell, 1659-1695），很快地我聽起假聲男高音克勞斯‧諾米（Klaus Nomi, 1944-1985）。從韓德爾聽到莫札特，我建立了屬於自己的音樂系譜。接下來我避開了十九世紀大型管弦樂與歌劇，直接跳到二十世紀的法國音樂。最後，來到了現代音樂：史特拉汶斯基、布列頓、匈牙利的利蓋蒂‧捷爾吉（György Ligeti, 1923-2006），然後是義大利的盧恰諾‧貝里奧（Luciano Berio, 1925-2003）、美國莫頓‧費爾德曼（Morton Feldman, 1926-1987）的前衛音樂。最後，就是邁爾士‧戴維斯作為以上的綜合體。

因為邁爾士‧戴維斯，我又聽起各式各樣的音樂了。他真的無可取代，因為他本身就代表了一條音樂之路。在紐約某一場的工作坊中，我們正在創作一幅大型壁畫，其中參與的一個音樂家恰好認識邁爾士。我指著壁畫問他：「這就是音樂嗎？」他帶著燦爛的笑容回答我說：「沒錯，這正是音樂。」

我琴彈得很糟，但我還是會彈。我是自學的。音符躍動帶出的驚喜滋養了我的創作。我朗讀的時候，我的書就是樂譜，我的聲音與其說是語言，更像是音樂。聲音和影像產生關聯，音樂就迴響在書頁之間，不管那本書是什麼語言。

繪於美國紐約上西區PS 84公立學校的永久壁畫

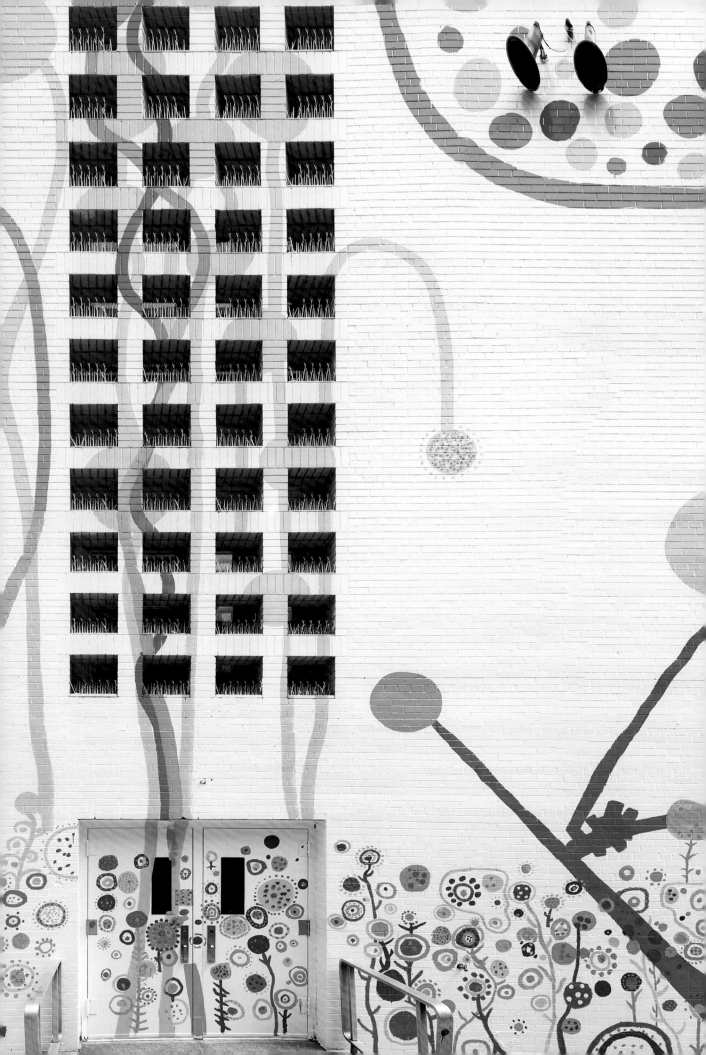

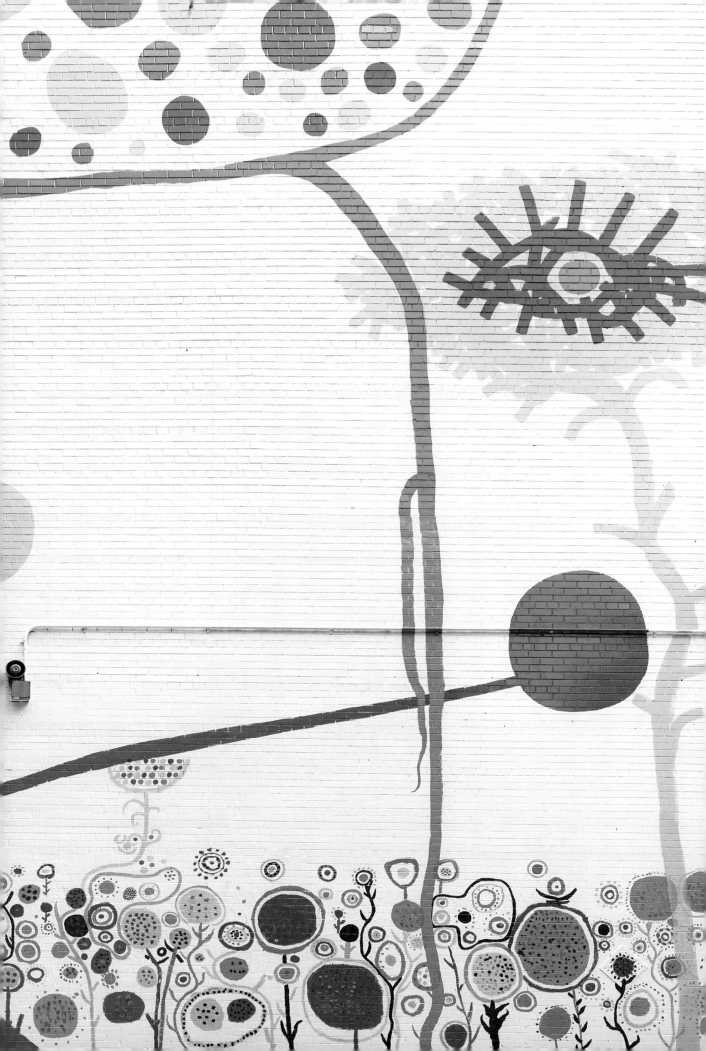

音樂播放清單

在托雷的工作坊中，音樂的陪伴是非常重要的。它提供節奏感，給予意義，並且推動每一個環節。他在多年前就建立起一份播放清單。雖然並非每次都會播完所有曲目，但一定會依照固定的順序播放。

1. "Groove Holmes", Beastie Boys
2. "Sabrosa", Beastie Boys
3. "Sina (Soumbouya)", Salif Keita
4. "Now That I Know", Devendra Banhart
5. "Love & Communication", Cat Power
6. "Water No Get Enemy", Fela Kuti
7. "Water No Get Enemy", Intro, D'Angelo, Femi Kuti, Macy Gray, and the Soultronics (featuring Nile Rodgers and Roy Hargrove)
8. "Dreaming", Jon Hassel
9. "Mã", Tom Zé
10. "Rated X", Miles Davis

這份歌單是精心設計過的，每首歌都由我特別挑選。除非現場有音樂家，不然我所有的工作坊都會播放這份歌單。通常，我只靠這份歌單，不多不少，也不會聽別的音樂。我不想冒險。每次我都能從這些曲目發掘新意，這讓我很開心。

我把這份歌單設想成一段旅程。先從動感的歌開始，野獸男孩的這兩首歌很有力量，節奏感十足。我們完全不聽所謂的兒童音樂，我們要聽的是帶有能量的音樂。這兩首非常能夠帶動氣氛，讓現場活躍起來。

〈Sina〉是我在非洲認識歌手沙利夫・凱塔（Salif Keita）的回憶。這個聲音、這種音樂，似乎來自某個化外之地，帶著陌生的氣息，有一種魔力。對我來說，這份

情緒非常強烈，是我想要傳達的。同時，這首歌也讓我得以將工作坊的能量稍微調降一點。

在這之後，我會播放德文達‧班哈特（Devendra Banhart）和貓女魔力（Cat Power）。這兩首歌比較酷、比較冷靜，我們得以從雲端緩緩降落，更接近童年時光，尤其是在播放〈Now That I Know〉這首歌時。它的曲調溫柔，撫慰人心。此時我會說「冷靜一下」，好讓大家能夠專注於細節，繼續參與的人也會沉浸在音樂中。這樣的播放順序能讓人與音樂保持共鳴，就像我在工作室的時候一樣。

奈及利亞音樂家費拉‧庫第（Fela Kuti, 1938-1997）的〈Water Not Get Enemy〉真的是我工作坊的代表歌曲。這首歌的旋律動人、充滿活力又曲調歡樂。這段旋律會持續好一段時間，因爲我們會直接進入同一首歌的第二個版本。這首曲子又快又熱鬧，讓人聽了想要跳舞。由不同音樂人詮釋的另一個版本我也喜歡，收錄在向庫第致敬的專輯……他可是個厲害的人！

等著大家慢慢入場，或是工作坊即將邁向尾聲的時候，我會播放〈Dreaming〉作爲背景音樂。如果是當作開場，這曲子營造出神祕的氛圍；若是放在活動結束的時候，則有種安撫的效果。這個曲子能陪伴人們度過一切完結後的淡淡感傷，就像煙火秀結束後，人潮漸漸散去的感覺。

湯姆‧澤（Tom Zé）所創作的〈Mã〉被我用在「畫畫工廠」工作坊。有一次，我們在洛杉磯當代藝術博物館爲展覽首次舉辦工作坊。我猶豫著是否該請外頭的人群進到館內，然而，這首音樂一播放，彷彿受到某種遊行的邀請，大家愉快而安靜地隨著節奏輕輕搖擺身體，走了進來。

我從沒播放過〈Rated X〉，但這是我認識邁爾士‧戴維斯的第一首曲子。它概括了所有元素：藍調、非洲。這是邁爾士令人意想不到的曲目，散發出動物般的能量，不協調且狂暴，是這份歌單中我爲自己加入的唯一演奏曲。

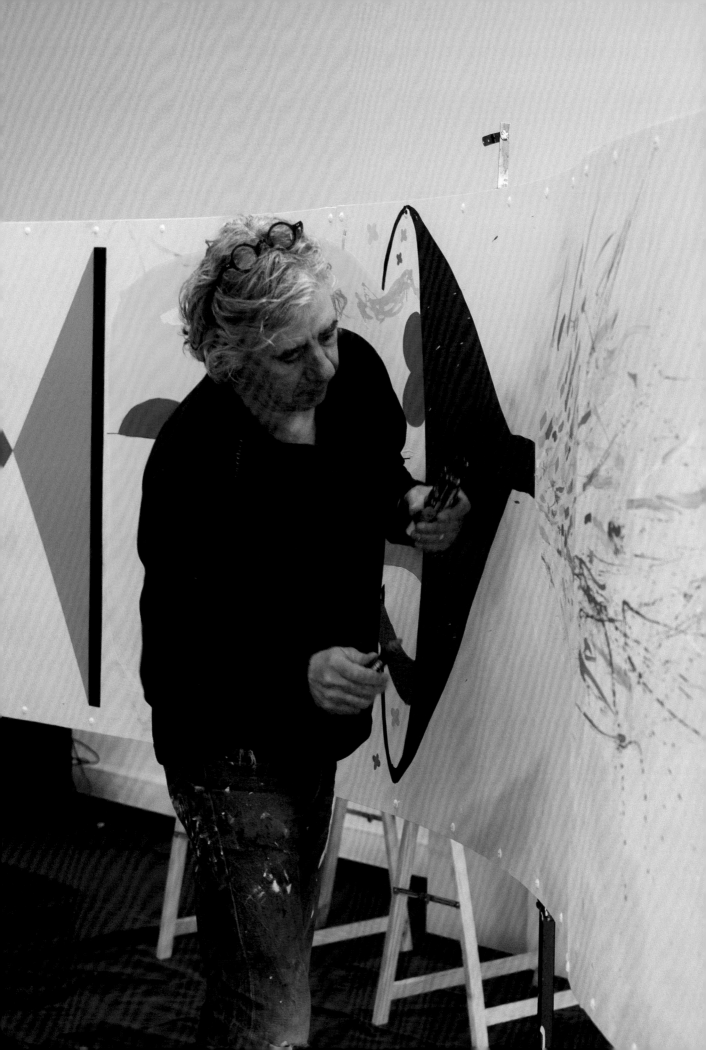

聲音

法國當瞿市兒童創意中心，「音符的遊戲」展

出版《我是Blop！》之前，托雷的書並沒有納入聲音的設計。《點點玩聲音》則強化了聲音元素的應用，引導讀者逐頁體驗當下即逝的聲音創作。工作坊首次利用書本帶入這種聲音新面向，尤其是在工作坊第一階段進行團體朗讀的時候，效果特別明顯。

有一天，我去主持一場活動。我一到場，便看見大家手上拿著我早期的一些書，說非常崇拜我。但我根本已經不喜歡那些書了！當時我覺得，那些都是不成熟的作品，結構鬆散。儘管如此，我還是拿起了其中一本《小或大？》（暫譯，*Petit ou grand ?*），這書的頁面設計成隨著頁數慢慢加寬。我打開畫著魚的第一頁，說了聲「嗯」，馬上就聽到「嗯」的回音。我再說了「呀姆」，又聽到大家齊聲發出的「呀姆」。這啟發了我之後都用朗讀來為活動開場。那一天，大家給我的禮物是「書本的遊戲」。

漸漸地，我經常大聲朗讀這些書，為的是能帶動大家用聲音、表情、聲量調節來彼此交流，從而激發了強大、隨性、多樣的互動。例如，我可以用我的聲音創造出各種循環。每次總會有些好玩的事情發生。雖然這些聲音活動沒有寫在書上，但我的確採用了某種邏輯串起我每一本書。緊接著，我會從觀眾中挑一個人站到我身旁，就像是把接力棒交給團體中的某個人，然後一個傳一個。這個想法是鼓勵大家不逐字逐句朗讀書的內容，並且用擬聲詞來表達情感，比如用力說出「吼！」來表達憤怒。

做這些聲音表達的時候，參與者的母語都是什麼沒有關係。我會在不同的國家略作調整，尋找與該國語言音調相似的擬聲詞。在日本，我可能會調整發音並重複發出「Tokyo Tokyo Tokyo」的聲音，但聽起來又不像日語。我會特意避免使用有意義的詞語。

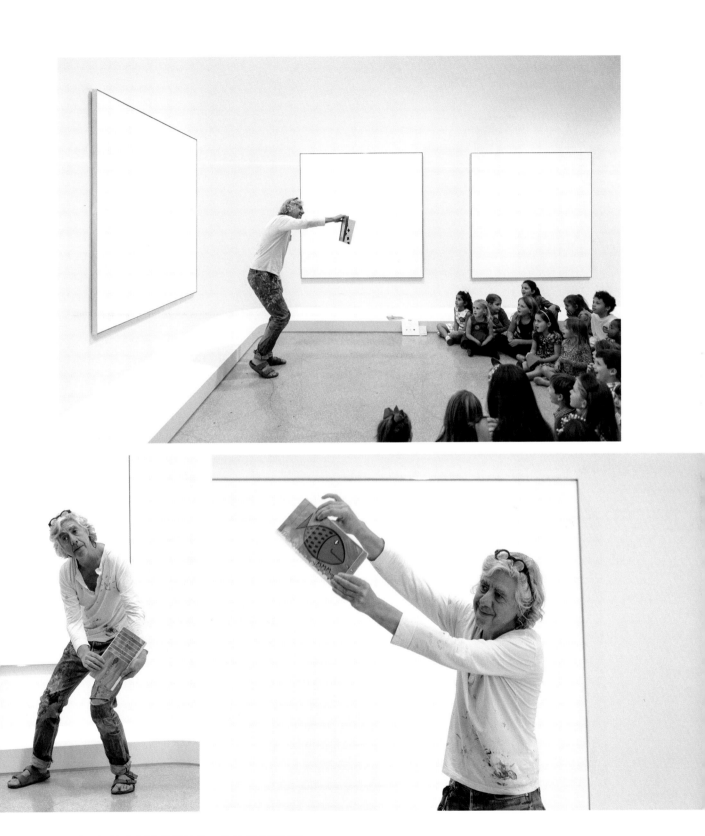

在美國紐約古根漢美術館的工作坊與朗讀活動

不知爲何，我已習慣地認爲聲音能構成對話。一旦我這麼做，它就成爲一種共通的語言，對書來說也是如此。當圖像帶來的印象太強大，文字就會變得不那麼重要。我漸漸像個魔術師般，只用身體的動作跟手勢來朗讀。這樣的方式讓參與者放鬆下來，他們始終興致勃勃，持續幾小時也沒問題……

圖片來源：《點點玩聲音》

我在《點點玩聲音》全心全意採用這套方法與讀者互動。我希望這本書藉由聲音而存在，每一頁都像是口語表達時所用的樂譜。往往，讀者也藉此把這本書變成專屬於自己的版本了。

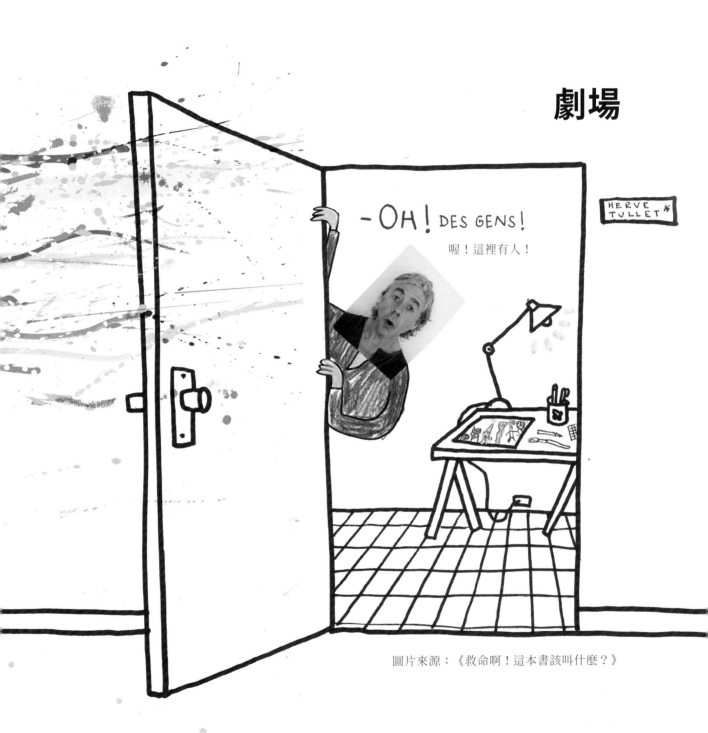

圖片來源：《救命啊！這本書該叫什麼？》

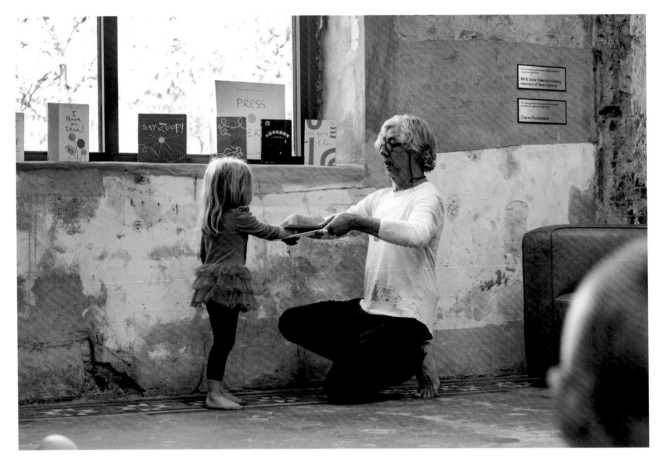

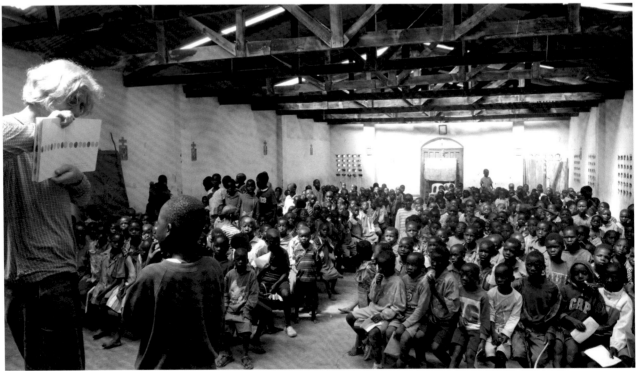

（上）匹茲堡兒童博物館的朗讀會；（下）馬拉威的朗讀會

不論是朗讀會、工作坊，或是影片中，托雷都會角色扮演。半認真、半搞笑，他總讓觀眾又驚又喜。自從九〇年代他首次在校園舉辦活動開始，他就刻意地想把書本從既有形式與功能的局限中解放出來，並致力於爲閱讀與創作帶來嶄新視野。

我第一次到英國宣傳新書的時候，是和圖畫書作家麥克‧羅森（Michael Rosen）一起參加活動，地點在一座大劇場。那時，他給了一千個孩子一場貨真價實的表演，還邀請參加者上台。看到年紀那麼小的觀眾讓我備受感動。從此之後，我所有在劇場和教室舉辦的活動，都會邀請小朋友上台站在我身旁。演員飛利普‧柯貝何所演出的舞台劇《一個作家的故事》也讓我印象深刻。他一個人在舞台上扮演所有的角色。我們作爲觀眾當然目睹一切，包括不同的角色、場景等等，而這一切都只靠一個演員完成。

無論是朗讀會、工作坊，或是「理想的展覽」開場影片，我的表演都展現了一個戲劇性的自我。我把自己化爲一個角色。《吐嚕托托變魔術》的「吐嚕托托」是第一個具體成形的角色。有時候我會衝出房間，生氣地關上門，然後再回到現場。觀眾會嚇到，但他們接受這一切，因爲這只是一場遊戲。就像在劇場一樣，一切都會成爲過去。

我最近正在和某個地方的多媒體圖書館合作一個案子，主要的概念是我站在一個特定位置，就像是藝術家正在佈展一般。我會隨著心情迎接一組組觀眾，每天在不同時段重新調整自己，一切都即興發揮。人們不是來參加朗讀會的，而是進入一個展覽空間，發現藝術家正在迎接他們，當然囉，也鼓勵他們參與其中。

現在有了社群媒體，自然而然我就會製作很多影片。我只要一站在鏡頭前，就像打開開關，立刻變成我想扮演的角色。我第一次發現自己有這個能力，是去某個問題重重的社區舉辦活動的時候。前一天我沒睡好，一早就出門，搭地鐵時都在打瞌睡。但我一到現場，馬上變得活潑外向。

在我自己的影片中，我會娛樂自己，給自己驚喜，這就是促進交流的方法。所以，我的舉止很不像一般的大人。我讓自己比平常更隨心所欲，只活在當下，依照當時的狀況做出反應。在現實生活中，這麼做可能出錯，因為我可能會做出蠢事、亂罵，或失控！但冒這個險是值得的，因為這能顯示我們是一起活在這一刻的。而且，這樣說話會更自由自在。

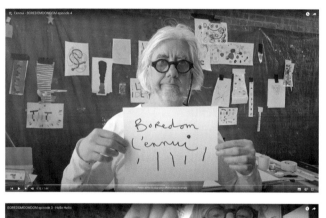

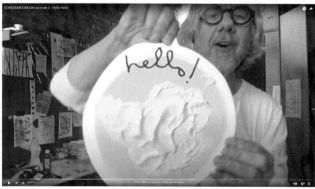
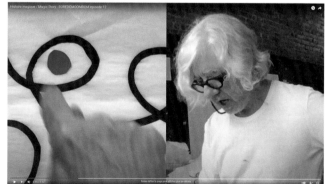

Boredomdom系列影片截圖

關於作品《用雙手跳舞！》的Instagram限時動態截圖

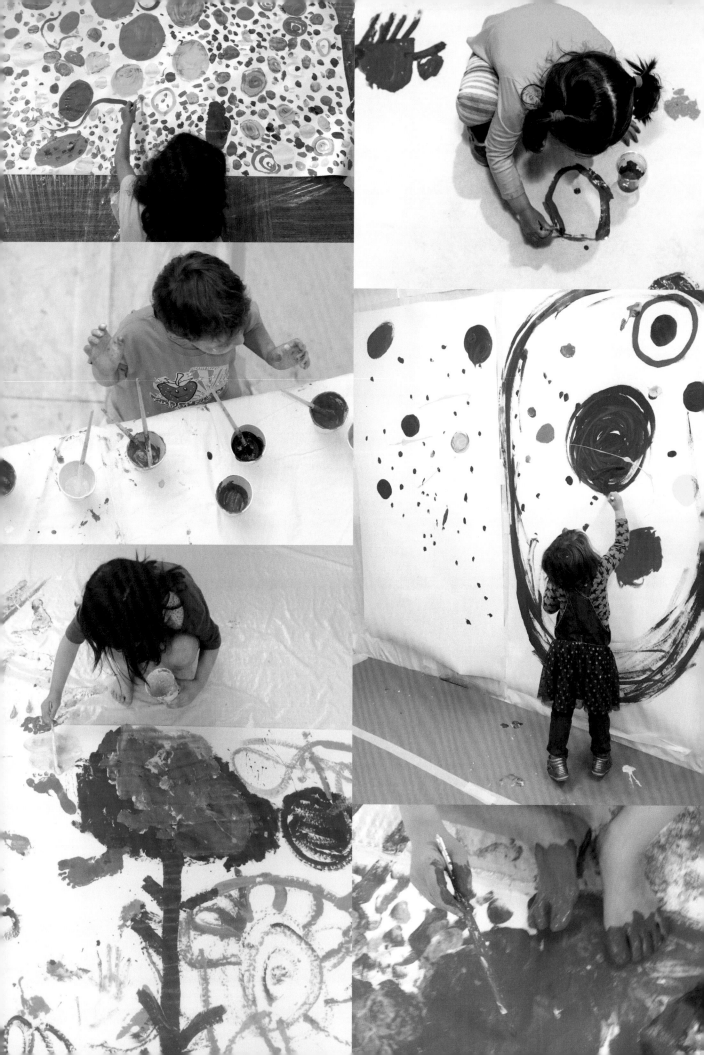

結束的藝術

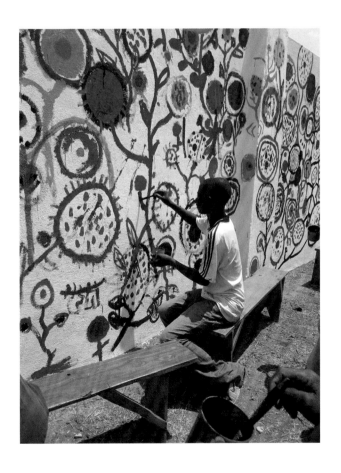

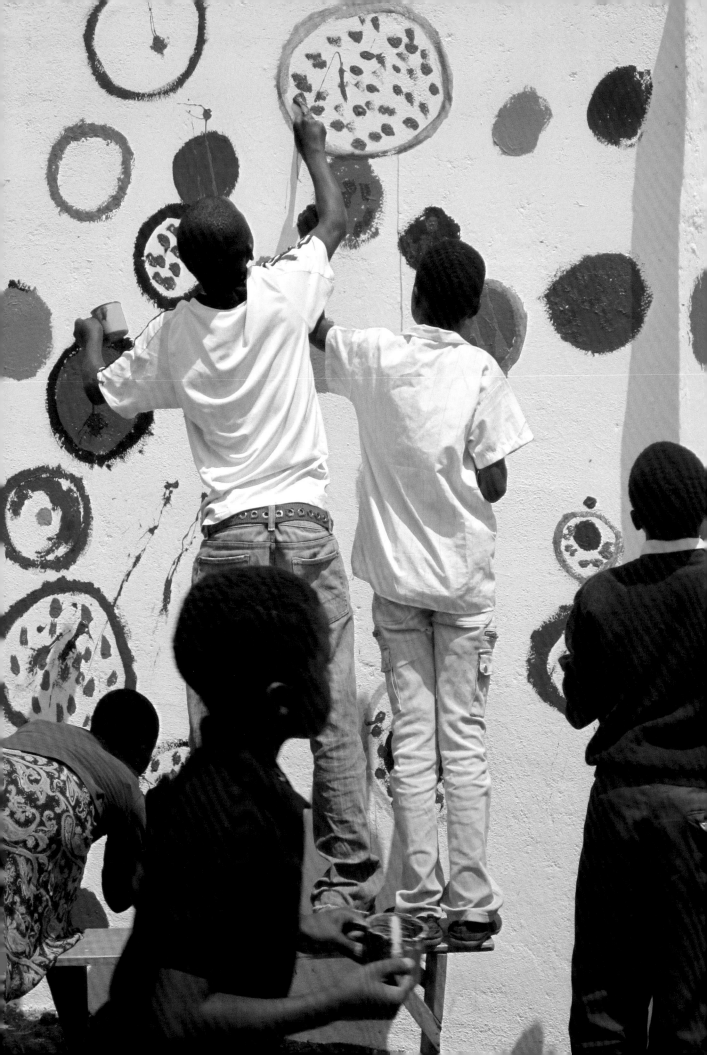

工作坊會花上多久當然無法事先確定，進行的節奏取決於實際體驗
需要多少時間、在什麼地點、有什麼樣的材料工具和參與者，甚
至是當下進行的狀況。即使預先定好流程，托雷也設好目標，但不到最
後一刻，都可能有意料之外的狀況……事實上，不論是群體體驗或個人
的計畫，如何喊停，是有相似的方法的。

我的手勢和口頭指令一定會清楚交代目的。現在我不太喜歡讓活動以塗鴉作為結束的環
節，雖然在「聲音」工作坊裡我會這麼做，但還是有個限制在。我總是得要找到某個轉折
點，或某個轉化的方式。例如，我們可以撕碎紙張來做成別的東西。我們不是為做而做，
而是有目標的。要找到平衡點很不容易。特別是在工作坊，我的態度會很隨性，比較放
鬆，因為我希望大家自由發揮。然而，我還是必須掌控全場。有些小訣竅可以幫助完成這
件事。

在活動快要結束的時候，參與者可能再也找不到任何方法表達自我了，他們可能會想盡辦
法繼續。此時，他們會處於興奮但無處表達的矛盾中。我要是放任不管，事情就會在一團
混亂中結束。集體繪畫是在某個當下共同完成的，因此我得要阻止他們，說「好的，沒關
係，我們可以停下來了」。我也會表現出震驚或生氣的樣子。每當工作坊接近尾聲，我總是
保持警覺。有時候，某些人會破壞一切，或者有樣學樣地在不該當成畫布的牆上開始塗鴉。

我從不曾大聲宣布工作坊的活動「結束了」。我的工作坊不會有任何的結束信號，也不會
計時，接近尾聲的時候我什麼都不會說。我選擇讓一切自然停止，不需要發表結語或儀
式。結束本身就是一種即興表演。

有一次，我在公園舉辦一場大型工作坊，大片藍色帆布上擺放著顏料罐和紙張。工作坊結
束後，東西還留在那裡。整個下午，人們不停來來往往，跟孩子們一起創作美麗的作品。

馬拉威藍花楹學校（Jacaranda School）的壁畫

對我來說，繪畫是嘗試抵達終點的作法：到達你終於覺得做得夠多夠好的那一刻。我之所以能放心這麼做，是因為我知道藝術總監桑德琳和編輯伊莎貝拉會為我把關。我經常提出遠比原本的要求更多的東西，然後我們再從中挑選。這是我從廣告業學來的習慣：你得要向業主提出好幾個提案，才能顯示你工作有多認真！

每一次，我都是順其自然，我所做的不僅僅是畫一幅畫，而是或長或短地經歷一段時光。因此，我會將當下的能量運用殆盡。我是很專注的，每當就要完成一本書，我就感覺得到。為別人的作品畫插圖的時候〔這對我來說是很罕見的，那次是為伯納‧費里歐的《發夢詩人的日記》（L'agenda du [Presque] poète）作畫〕，我會一鼓作氣：為一段文字畫一幅畫，翻頁，新的文字，新的畫；文字和圖像之間彷彿正在對話，而我身處其間，隨著每一步一直前進。於是一步步，我完成了三百六十五幅畫，每一頁都為我帶來新的樂趣。

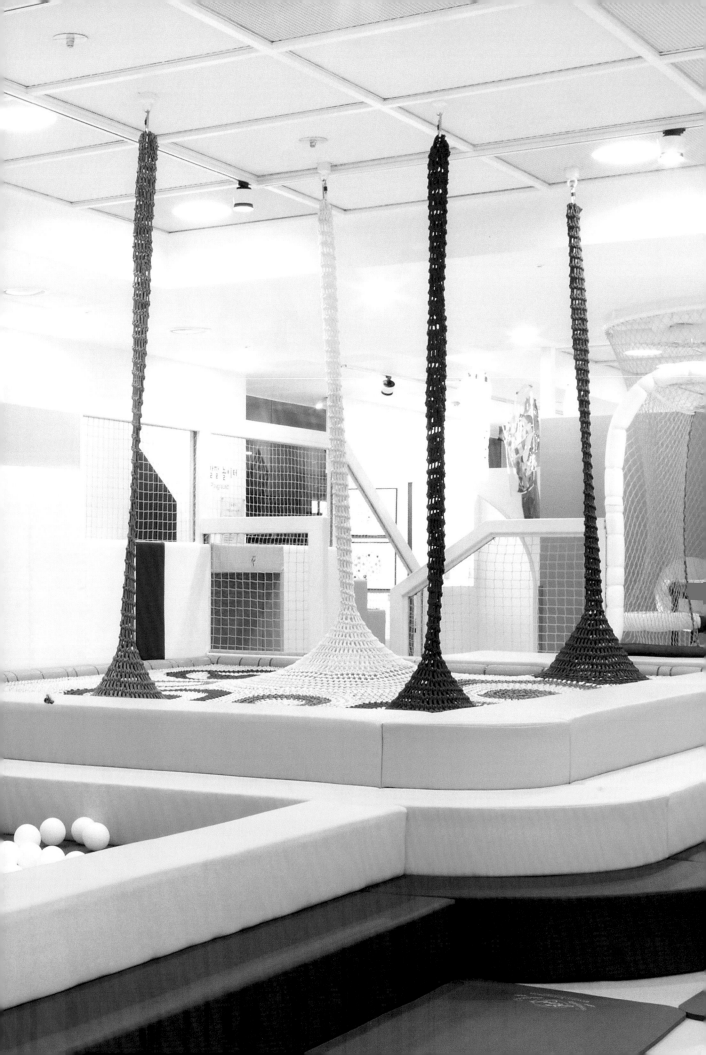

小小孩

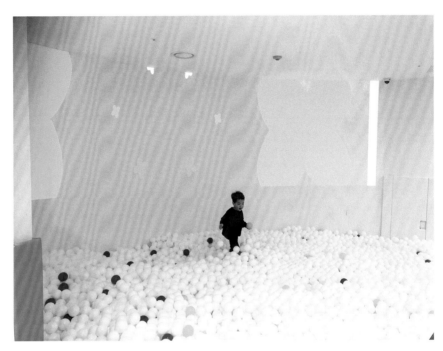

攝於首爾藝術中心1101博物館內的遊樂區

近四十年來，我們對於嬰兒的理解有了很大的進展：專家指出，新生兒不但具備感受能力，還非常聰明。整個社會對於新生兒卓越能力的認識總是慢一拍，但也逐漸趕上。托雷在實踐與思考上，長期以來都以嬰兒為核心。

我心中有一個想像的嬰兒，認證我所做的每一件事。

嬰兒與起源有關。說到嬰兒，如同史前人類一樣，我們所談論的是原始但非常複雜的人類。他們都是純粹的形式，簡單的存在。這使我連結上非主流藝術。

嬰兒的樣態始終存在於每個小孩心裡。在人生不同階段中，我都能觀察到這個驚人的連結。當孩子們和嬰兒接觸時，他們便會回到嬰兒狀態；成人看到嬰兒的時候也是如此，只要看看他們對嬰兒露出毫無防備的微笑、說話變得親切，就會知道那是本能反應。嬰兒也會因為路上的陌生人對他微笑而露出燦爛的表情。你能感受到其中強烈的連結。這也解釋了為什麼孩子彼此很團結：一個五歲的孩子能跟三歲的兒童處於相同的頻率上，因為他會自然而然地回憶起三歲時的記憶。

（上）赫威・托雷藝術積木組，由Areaware製作

（右）攝於美國紐約佩里幼稚園（The Perry School）

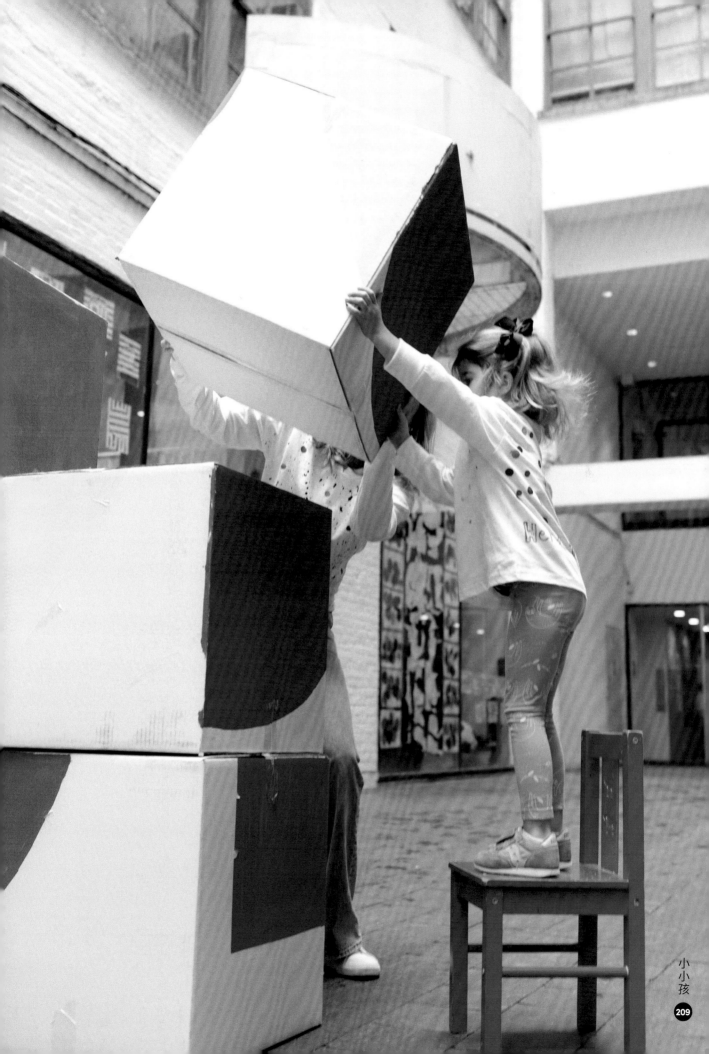

每個嬰兒都是畢卡索。嬰兒永遠處於當下。當他看著暖氣機，暖氣機就是美麗的：由線條組成、有圓潤的造型、特徵明顯……他們專注的目光同樣也會盯著馬路上的線條、天花板上的痕跡。嬰兒不會用價值判斷任何事物，他們只注意自己看到的是一個小的痕跡或大的痕跡，一個開放的大空間或幾個看起來很像的空間。他們不見得能區分出物體或後方的牆面有什麼不同。對嬰兒來說，這些都只是形狀，差別只在於有趣不有趣而已。

我相信，嬰兒什麼都懂，因為他們什麼都不懂。他一無所知，因為他能懂得任何事物。在嬰兒與藝術家之間存在著一道獨特的門。當一個小小孩坐在亞歷山大‧考爾德的動態雕塑之前，那景象真是令人不由得讚賞。

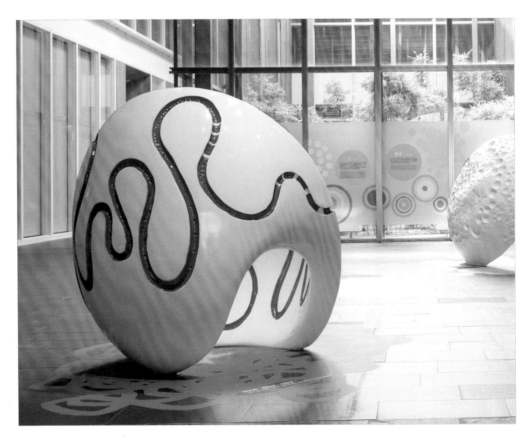

二〇二一年，國立臺灣美術館「赫威‧托雷玩藝術」教育展

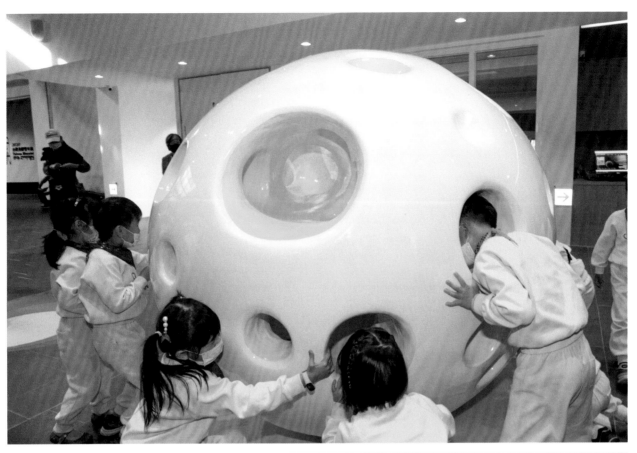

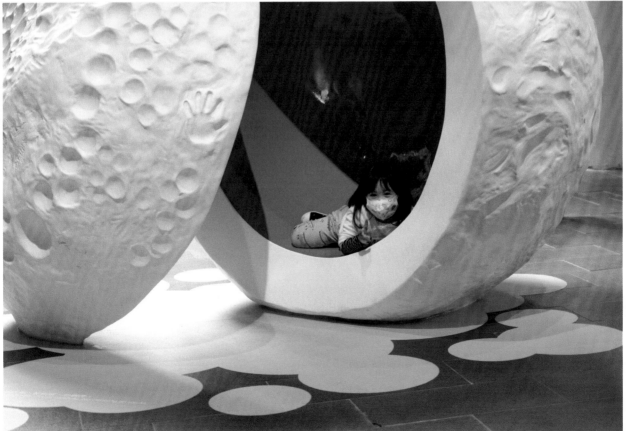

非主流藝術

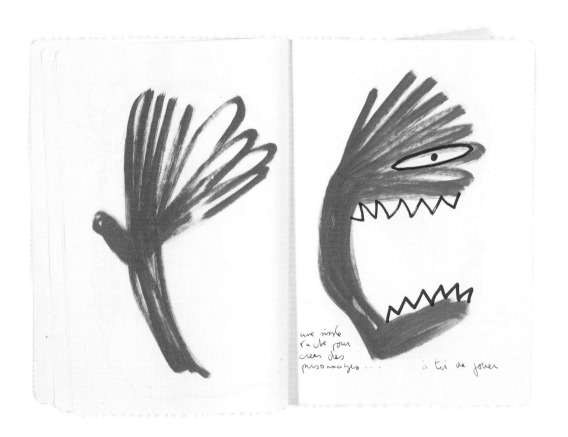

非主流藝術（outsider art），又稱爲「原生藝術」，對托雷來說不只是個流派而已。原生藝術（原文「Art Brut」字面上的意思是「不成熟的藝術」）一詞由讓·杜布菲在一九四五年提出，用意在引發人們思考，審視藝術家與藝術作品的狀態。原生藝術的定義有很多種，但其中一種定義讓托雷這位十多年後才出生的創作者特別有所連結：它代表由獨立人士在學院以外的場域所創作的藝術，展現圖像的強大力量。

我始終夢想能當個非主流藝術家。這源自於我和繪畫的關係，它產生的能量讓我連結到童年的畫圖。那種感覺是你身處當下，沉浸在自己的宇宙，一邊構築你自己的故事，爲的是逃避無聊。你會意識到時間流逝，也會感覺開心，但不必然會表現出來。

不過，什麼作品是非主流藝術、什麼人是非主流藝術家，是由別人來認定的，不是我說了算。我在藝術學院待過，因而無法理直氣壯地用這樣的頭銜在藝廊開展。然而，我深信這種原始的能量。

這份對非主流藝術的歸屬感也源自於我的個性，我總是盡可能物盡其用，不斷注意還能做什麼。在我眼中，很少有哪幅畫是畫錯了。如果我畫了一幅畫，我就會好好利用。這也是畫插畫的原則：透過連續堆疊的圖層，爲畫作帶來生命。一幅畫不應該因爲不同於起筆的構想而被認爲一無可取。但一般而言，你總是能重畫一幅，或是用在別的地方，在想法跳躍之際，在一層又一層的畫稿上看到驚喜。總會出現一些有趣的東西，前提是你別把一切都掩蓋起來。

我總是把沒派上用場的圖畫放在一個角落，以便之後運用。所以我用紙很節省，幾乎很少丟到垃圾桶裡，因爲總是有什麼機會能夠用上。慢慢地，我建立起一套雙垃圾桶的系統，其中一個拿來放當時沒法使用的圖畫，以便哪天用上。

我與繪畫、以及所有圖畫作品之間的這種關係，起源於我在紐約隱形狗藝術中心展出的撕紙作品。在展覽會場的中心，我放了一個垃圾桶——其實那次我是帶著湯米·溫格爾（Tomi Ungerer, 1931-2019）的垃圾桶搭飛機去美國！那是因爲更早之前，我在某場展覽之後把畫作收集起來，放進一個貼著「湯米·溫格爾」標籤的盒子裡，後來我又放了一些紙進去，於是那套雙垃圾桶的系統就這樣開始了。在隱形狗藝術中心展覽期間，我很怕

別人把我的垃圾桶清空，便在上面寫著「這不是垃圾」——原本是寫給清潔人員看的，而不是要向藝術家馬格利特致敬，結果竟成了那場展覽的標題！

挑釁

挑釁是個強烈的字眼，可能帶有明顯的政治意涵，尤其是在六〇年代末期。然而，托雷使用這個詞彙時，一直都是帶著正面意義，與他的受眾對話。他的挑釁首先是爲了要推動事情發展，或讓人事物動起來，而不是被動地接受已完成的作品；挑釁是在鼓勵積極參與，共同建構作品。

我不主動挑釁，而是提供一種令人感到被挑戰的情境。我可以將其定義爲在當下追尋靈光一閃、驚喜，出乎意料的動作或是反應。這意謂著：看到某個點子的奇異光芒，根據當下改變路徑。創作必須是不穩定的，因爲它的反義就是穩定，在穩定中什麼都不會發生。因此，我必須打破穩定。

在工作坊，我需要大家的回應。那像是某種暖身，能夠讓大家開始創造東西。這不必然得要透過語言才能進行。反而，比較像是在當下、在那個環境中自然發生。作法可能包括不提供指示，或不回答問題。當有人問：「這裡應該選綠色嗎？」我不回答。這是一種帶有善意的挑釁，一種喚醒人們的方式。另一種溫和挑釁是打赤腳，或像是以「舞台裝」的概念穿著沾著汙漬的衣服。

還有一種更直接的挑釁方式，目的是在讓人感到不自在，進而克服這種感覺。例如，我可以讓組織得非常完善的計畫徹底崩解。有時候，這並不容易。在中國，有個工作坊衍生出嚴格制式的結構。我站在台上，被設想成一場表演，像是用來示範我自己，因爲孩子一個個在畫架後以「我書中的風格」畫著圖。這個系統如此堅不可摧，我再也無法控制任何事。我覺得無助。直到我終於想出辦法來挽救這個情況。我走到每一幅畫旁邊，在上面畫個幾筆，不按規矩地介入他們，快速地從一幅畫轉到另一幅畫，重新將大家帶回集體創作的情境。

在這些時刻，你會體會到孩子的力量。當不再有規則要遵守，也沒有障礙要跨越，孩子們會馬上接受現況已經改變。這老是會讓大人們驚訝，他們會自問發生了什麼事。他們本來是來參加朗讀會，但現在一切都翻轉了。孩子盡情展現熱情。在大多數情況下，我們不把小孩子的特殊性當一回事。我們既不重視他們知道什麼，也不認為他們可以教我們什麼。

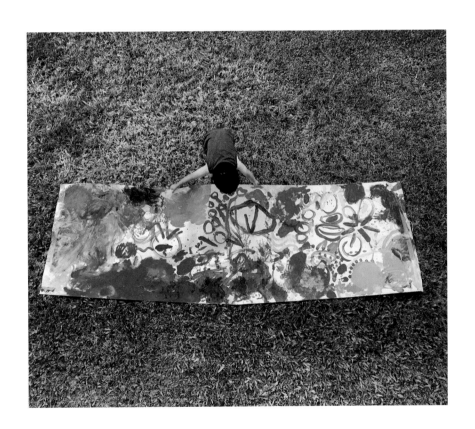

AND
Right Away
YOU KNOW IT'S good
BECAUSE IN EVERY
good idea
THERE'S ALWAYS
A SEED OF
Madness.

如果可以選擇，托雷比較喜歡說話，而不是寫作。他在寫作這方面長期以來都不大順利。就算只是說故事，對他也是挑戰，而他的書通常會使用引發迴響的短語，而不是冗長的描述語句。在他的書裡，除非必要，否則是不會有文字的。然而，隨著時間過去，這位藝術家逐漸調整自己和寫作的關係，或許有一天，他會翻轉這樣的關係。

一本書的文字全仰賴細細的打磨，用最少的字詞來表達所要傳達的內容，並且決定這樣的內容如何在每一頁展開。通常，我會和編輯來來回回溝通文字內容。這是一個強大交流的時刻，透過回應來建構一切。我們希望能吸引讀者。我們花在文字的心思和圖像一樣的多。我們必須滿懷企圖，一步步前進。這需要嚴謹的工作程序，而繪畫則比較仰賴直覺。

我向來傾向不說話。不只是試著少說一點，而是留白，留下一個空間。《小黃點》和後續的書都是如此。但這個作法總是無法被正確理解。例如，外國版的編輯老是不了解我這樣的寫法，有時候甚至試著在我故意留白的地方插入文字。然而，書中文字是特別寫給為小孩朗讀的成人看的，是用來幫助、點綴的文字，但從我的角度來看，這些文字得要低調。有時候，我甚至希望除了書名以外不要有文字，例如《跟孩子玩光影遊戲》就是這樣。

相反地，私下寫東西的時候，我會試著順從直覺，寫作就能像創意構思一樣運作：你得專注於每一分每一秒當中，一切可能說來就來。我的印度朋友拉納看到我寫的東西後，說這絕對是詩，要求我不要修改──就在那一刻，我明白了有什麼東西確實存在著。

透過這些文字，我把內心深處未經雕琢的想法給表達出來，並且試著強調某些字眼。我真的很仰賴圖像，與其說我是把文字寫出來，還不如說我是把文字刻畫出來。我根據自己的規則換行、下標點符號。寫得愈多，我就愈來愈有意識、精準地使用這種方法。這也對

應著我的一個階段，我在過程中接受了一種私密感，這份私密感受來自於整個過程袒露無遺，也來自於我接受了我的作品，即使沒有第三者的評判，仍具有深度的藝術價值。談論我自己或我的作品，是一種展現感性與真實的方式。

關鍵詞

大家經常會問我，我怎麼詮釋色彩或我有多愛色彩。
我的答案常常讓人感到困惑，
因為我說我並非顏色愛好者。
嗯，這其中是有差別的：
我一直喜歡顏色，我愛顏色，而我也想要花時間評估、思
考、感受、選擇、塗畫、等它乾，然後欣賞最後成果。
但一開始，我會想要避免下列這些關於美學的問題：
哪一種紅色？哪一種綠色？
差別在哪裡？是什麼比例？
我不希望因為玩顏色而讓自己分心，
我從顏料管擠出一些藍色、一些紅色、一些黃色；
它們像是彩色的信號旗，
也像是難以忽略的東西，
它們是童年的顏色，而我不需要擔心任何事，只要專心在
點子上就好了。

留白

在我所有的書中，留白是最重要的事。除了是書頁上的空間，也是特別保留下來的空白頁面，讓人可以畫畫，亦是留給注定要讀到這本書的孩子。

留白對我來說有其視覺上的效果，是特別設定的。留白並不是毫無意義的背景。

文字也可視爲是這個空間的標點符號，是整體留白的一部分。藝術總監桑德琳和我一起爲我的書討論版型的時候，我們會有各種嘗試。多次調整後，我還是會對自己說，「這不對，這不像我……還是不夠好」，說個沒停。然後在某一刻，經歷很多的刪減、比較、淘汰後，突然事情明朗起來：「沒錯，就是這樣，這是我的書。」

當我的書在其他國家翻譯出版時，外國編輯有時候會想要更動內文的位置，把文字安插進該頁不同的地方，彷彿文字位置是編輯該負責的範圍，但實際上整頁空間配置都是創作中美妙的一部分。例如，編輯可能會想把文字放進圖像中，然而我的文字會放在大人朗讀時的視線高度位置。那是特別保留的一小塊區域，專爲文字而設。書中的文字終究會成爲圖像的標點符號，幫助讀者在演繹時調節呼吸，像是透過擬聲詞「嗚呼」、一些小指令、輕輕點頭，都能鼓勵他們調整自己的聲音，因爲大人習慣用冷靜的語調來朗讀。

但孩子們才不管文字，我也是。一旦消化理解一本書，我們就會從文字中解放出來。試著觀察小朋友自己重讀故事的樣子，你就會發現這件事。

圖片來源：《用蠟筆畫大餐著色本》（*La Cuisine aux crayons*）

版型

版型是書本的中心。那是一份近乎直覺的感知，感受著字詞之間以及黑與白是否平衡。我在廣告業工作的時候，別人常常說我很擅長版型設計。這是一門纖細的專業領域，嚴格要求做工細緻，但讀者不一定會注意。

我所有的書幾乎都在闡揚這樣的觀點，通常書中的文字都是手寫字。對我來說，重要的是所有的內容，包括文字與圖像，全部都是我的創作。甚至在很久以前，我和藝術總監就根據我的筆跡創建了一套字體。

從某個角度來看，文字與圖像是交融在一起的，都是視覺的一部分，都在整體版面上扮演重要的角色，尤其在一頁轉到下一頁的過渡中特別重要。即使文字很簡短，即使我們只是在討論一個字，我都會非常注意這些文字在頁面上的位置及圖文關係。這全都由我決定，與電腦排版無關。

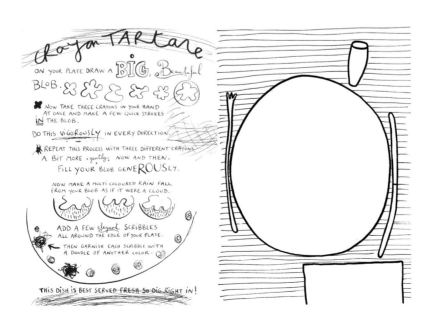

繪畫

我在藝術學校就讀的頭幾年，畫畫是我選擇用來表達痛苦的方式。我的內心深處其實非常悲傷，而我找不到方法抒發。我創作出濃厚的圖案，畫筆把輕薄的紙張都穿破了。我在上面堆疊自身的重量，那是我的剪影；顏色在紙上一片混亂，像是一團扭打的身體。我當時的靈感來源是尼古拉・德・施代爾（Nicolas de Staël），以及影響我最大的法蘭西斯・培根（Francis Bacon）。

此外，畫油畫讓我感到害怕。然而，在一九七九年的夏天，我畫了一幅油畫，尺寸非常的大，我的朋友尚盧幫忙把我的輪廓投影到畫布上。這幅畫以剪影方式呈現我正在打開一扇門，雖然如此具象，卻有它的象徵意義。這表達出我從具體走到抽象，因為我正朝著一個明亮的方塊前進，像是某種未來。我把這幅作品命名為〈自傳〉，並在下面簽了「H. Waston」。這幅畫後來在巴黎的秋季沙龍展出，就在我的教授耶夫・米勒康浦斯的展位上，我當時與教授一起合作這個計畫。

二〇〇一年的作品〈無題〉，壓克力顏料、畫布，150×250公分，藏於奧爾布賴特－諾克斯美術館

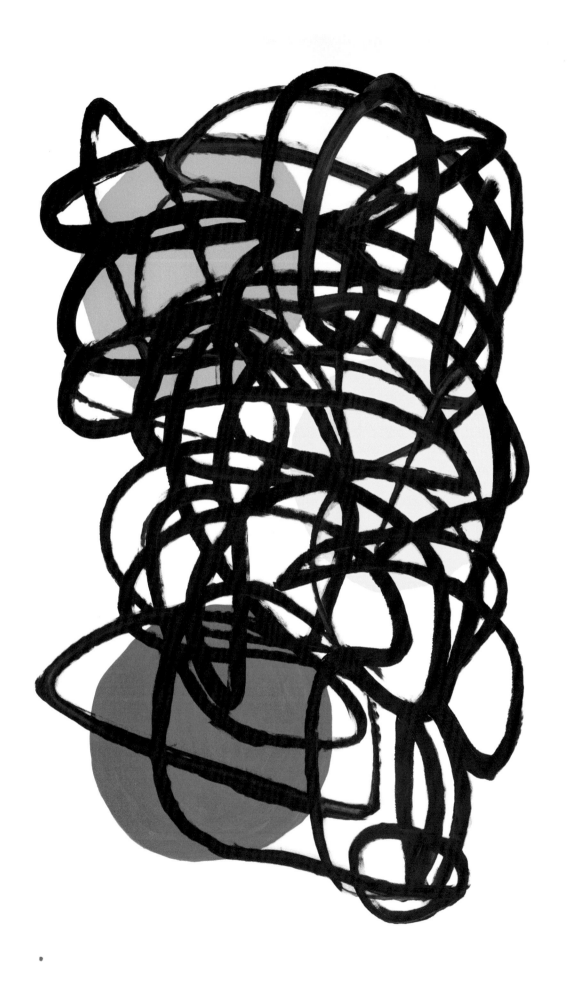

線條

單單在色紙畫上一筆線條，即能產生巨大的效用。一條線本身就具備敘事功能。尤其是在「遊戲」系列書更是如此，那條線還是在《彩色點點》出現過的呢。我們跟隨這條線，穿過斑點，越過塗鴉，來到書的最後一頁，我們從書中抬起頭來，從二度空間的書頁中離開。這條線帶領著我們經歷這一趟旅程。

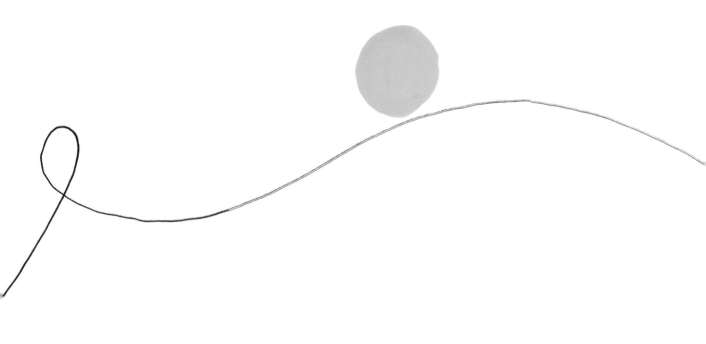

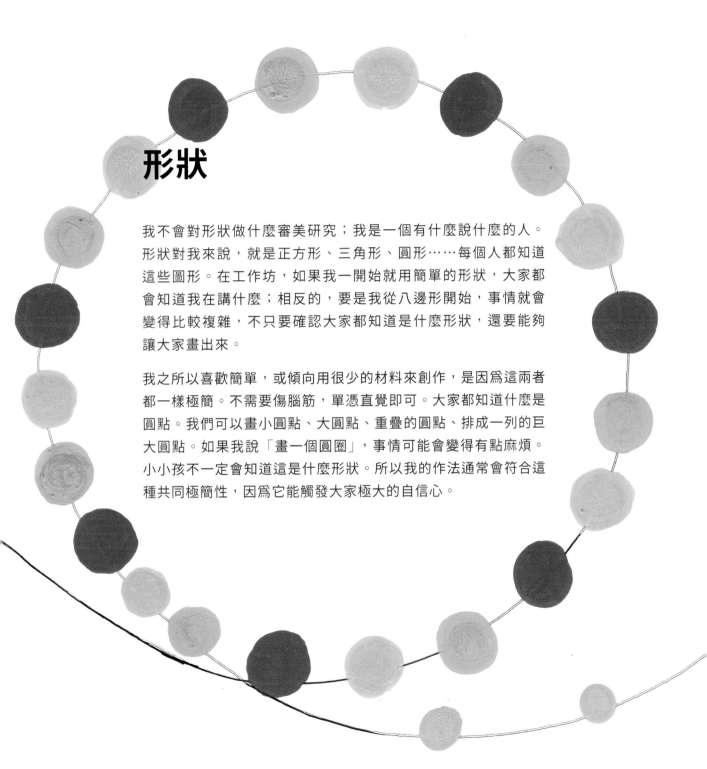

形狀

我不會對形狀做什麼審美研究；我是一個有什麼說什麼的人。形狀對我來說，就是正方形、三角形、圓形……每個人都知道這些圖形。在工作坊，如果我一開始就用簡單的形狀，大家都會知道我在講什麼；相反的，要是我從八邊形開始，事情就會變得比較複雜，不只要確認大家都知道是什麼形狀，還要能夠讓大家畫出來。

我之所以喜歡簡單，或傾向用很少的材料來創作，是因為這兩者都一樣極簡。不需要傷腦筋，單憑直覺即可。大家都知道什麼是圓點。我們可以畫小圓點、大圓點、重疊的圓點、排成一列的巨大圓點。如果我說「畫一個圓圈」，事情可能會變得有點麻煩。小小孩不一定會知道這是什麼形狀。所以我的作法通常會符合這種共同極簡性，因為它能觸發大家極大的自信心。

圖片來源：《小黃點大冒險！》

圓點

我在圓點中看見原始形式。這是一個有機的形狀，甚至可以說非常原始、完整。它是一個「○」，是肚臍眼；圓點把我們帶回世界創始的開端，回到嬰兒的狀態。這些說法當然是一種詮釋，但我有時候真的是這樣想的。

四邊形實際上包含四條線，因此有四個形狀；而圓點就只有一個形狀。在其中，我看到瞳孔，看到眼睛。總歸來說，就是完美的斑點。

撕開紙張

我常想要把撕紙的動作融合進書裡，但我從來不敢這麼做，因為，若書頁撕掉，那一切也都結束了。那很有可能會把一本書變成碎紙。

撕紙、剪紙、打洞──這些不只是技法而已，對我來說，也是表現的方法，例如引導著從這一頁過渡到下一頁。這些作法也帶來讓人容易親近的驚喜，即使對我個人來說也是如此，好比把一個圓圈放在另一頁的圓圈上，並置這兩頁，就會讓我眼睛一亮。若這作法效果不好，我可把另外做的圓點拿起來，然後把圓圈和圓點疊在一起。

撕掉的紙也可能被視為是一種挑釁，比如，撕掉某個參與者的畫。一般而言我們傾向不這麼做。我不害怕這樣的挑釁，事實上這也從未讓我陷入麻煩。這是為創作的重要性帶入觀點的一種方法。無論是把紙撕破，或把畫作揉成一團，或把作品丟進垃圾桶，都能讓我更客觀地看待被過度神化的「創作」。我不常這麼做，除非當下有適合的情境。

我覺得，撕紙是三度空間版本的塗鴉。

當一幅畫畫得太美，你便無法為了其他用途把它撕成紙片。我不是很清楚到底要對作品進行什麼美學分析。對我來說，如果我覺得某件作品很有美學價值，我會很快失去興趣：「做得很好，很美，然後呢？」

具象／抽象

在繪畫創作或插畫上遇到問題時，抽象化是逃避問題的終極武器。回首過去，這真的是我和繪畫之間經歷過的事；抽象化是我的逃生門。但作爲插畫繪者時，我的責任是要把故事內容具體化，這成了我的困境：得想辦法把抽象化爲具象才行。當我想辦法把事情都變得抽象時，我會重獲自信，也找到我的自由。

我可以用人們認爲是抽象的東西來說明完全具象的事物。一排圓點並不一定只能是抽象表現。例如，當一個小圓點的旁邊是一個大圓點時，意思可以是：長大。所以，圓點不再是抽象的。因爲這是具體的抽象。依照這個模式，你可以述說很多視覺故事。

《別搞混》讓我吃盡苦頭的就是這種具象與抽象之間的對話。在其中一頁，有一排幾何圖形和一句話，寫著「別搞混『抽象』」，下一頁則是草地上有一頭牛，旁邊寫著，「以及『具象』」。在我的活動中，這個對比呈現引發大家的討論，讀者好像不能理解這是什麼意思，彷彿這本書丟出了一個問題。

只要加上一個符號，簡單地畫就好，不需要任何技巧，例如一間房子、一條魚、一艘船、一棵樹，或是一朵花，你馬上可以講述一件事、描繪出某個場景。不用花太多力氣，就能把抽象的概念變得生動。事實上，只要把一間房子、一座森林、一場暴風雨並列在一起，你就已經在說故事了。小朋友畫的經典圖案，例如海洋、太陽、火柴人、船……已經成爲我創作的原型。

我愛的是點子迸發的火花：某種抽象的、無中生有的東西，開開心心被創造出來。只需要畫一個圓圈、一個方形，加上四條線，你就可以畫出火柴人，然後開始講故事。如果用同樣簡單的工具，你卻畫了一輛車子，那麼就會是另一個故事了。重點在於你怎麼說。當你對一群人說：「我們可以用這個做什麼？」當中有人提議說「我們可以讓它動起來」，方法就這樣建立起來了，剩下的只是把故事說完，然後完成一本書。

這正是「田野上的花朵」工作坊的邏輯：參加者創作出抽象的形狀，在某個時機點，我揭開謎底，讓他們知道自己畫的是花。爲了做到這個效果，我只要加上「花莖」這個符號即可。要是你無法在抽象中找到意義，添加符號將有助於完成這件事，並給予它意義。

最後，工作坊的活動指令要慎選詞彙。有次我在美國堪薩斯市舉辦活動，我向大家說：「畫一個點（dot）。」其中一個參與者是個藝術家，他畫了一隻鴨子（duck）。太好笑了！但在工作坊，我得要注意的是群體創作能量，同時要確保不會有人用了整整一小時畫鴨子。

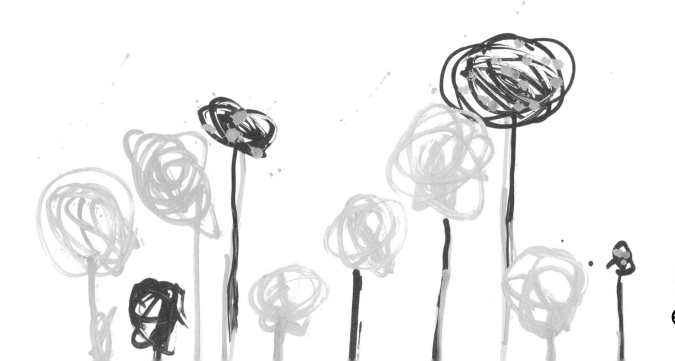

光

我心目中的光是可塑形的，可以在作品上呈現想像的投影，並與陰影及其不可預測性進行創作。對我來說，光仍然是我想用手勢短暫征服的東西。

在我的展覽照明中，光也扮演重要的角色。這是場景設計的一種選擇，因為展示作品就意謂著要突顯作品。此時，光成了美學手法。「理想的展覽」可能只有一片白色的作品，我可以藉由調整照明光線的強弱來強調作品的關係。

《大小一起玩：夜晚探險》、《跟孩子玩光影遊戲》以及其他好幾本書，都是在黑暗中投射光影的經驗之作。這種光真的讓我很有感覺，尤其是其中隱含的野性。史前人類、電影先驅喬治·梅里葉、卓別林⋯⋯他們都在與光的連結中召喚出原始的元素。從那之後，電燈泡光不知為何竟變得復古了。光也象徵著懸疑、謎團。那是你在關燈睡覺前，所能記得的最後一刻。

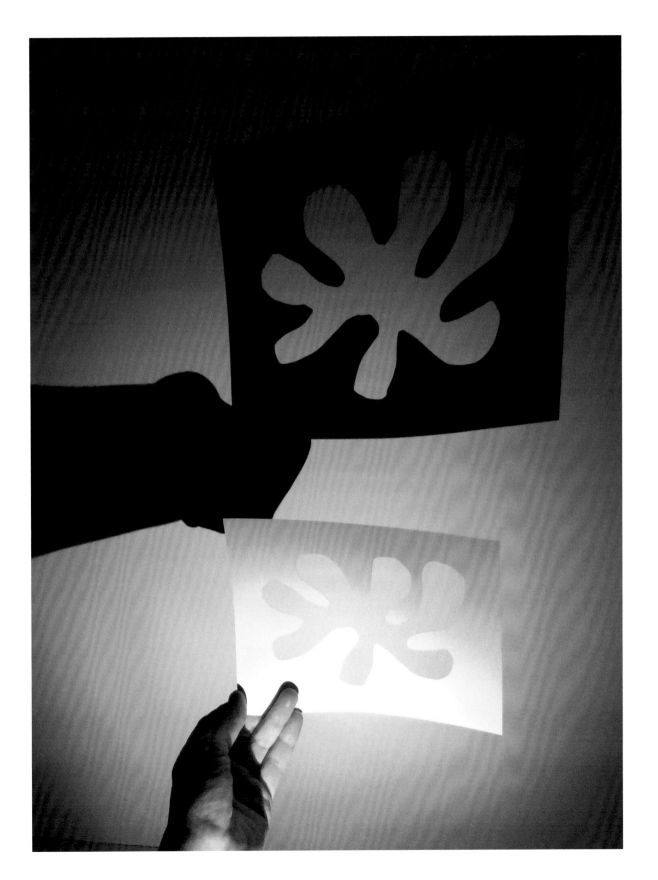

創作参考

駒形克己

我剛開始創作童書時，有人向我介紹了他的作品，震撼了我。在其中一頁，只有一個小圓點，下一頁是一個更大的圓點。從一個點跳到另一個點，光是這兩個點便產生了意義。童書有這種抽象表現也令我意外。這是把童年遊戲與當代藝術連結起來的方式。當時我看懂了，我明白自己想走這條路。

超現實主義

超現實主義是我首次透過繪畫與詩歌接觸的表現方式。這種無拘無束的創造力，狂野又多元，對一個青少年來說是了不得的發現。它也啟發我探究各種知識，從此之後，我去看了布紐爾的電影《安達魯之犬》，還有曼·雷的實驗作品；我發現他的故事揉合了帶有政治訊息的詩歌。這些全都深植在我內心。

保羅·寇克斯

這是我第一次見識到跳脫傳統童書限制的可能性。閱讀他的作品時，我體驗到一種盛放的藝術情感。事實上，他被歸類爲藝術家，而不是童書作家。他的書讓我看見自己在兒童文學創作上的機會。他也是那種很罕見的藝術家，其紙上作品在印刷時會產生一種特別且很有存在感的動感。就好像他的畫是從紙上浮現，簡直像是魔術。

圖片來源：《好大一本藝術書》

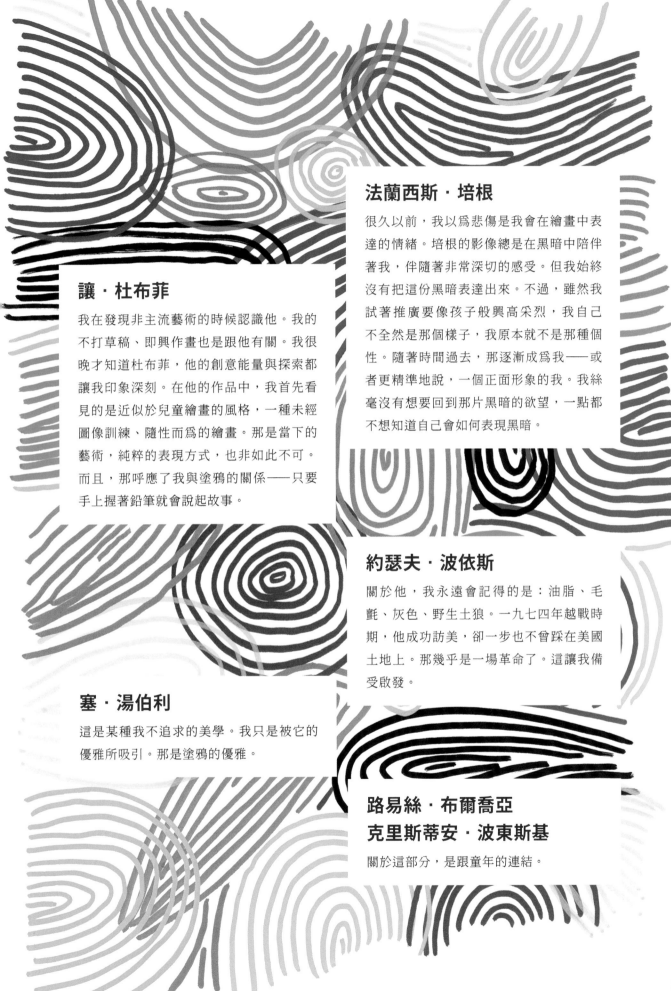

讓·杜布菲

我在發現非主流藝術的時候認識他。我的不打草稿、即興作畫也是跟他有關。我很晚才知道杜布菲，他的創意能量與探索都讓我印象深刻。在他的作品中，我首先看見的是近似於兒童繪畫的風格，一種未經圖像訓練、隨性而爲的繪畫。那是當下的藝術，純粹的表現方式，也非如此不可。而且，那呼應了我與塗鴉的關係——只要手上握著鉛筆就會說起故事。

法蘭西斯·培根

很久以前，我以爲悲傷是我會在繪畫中表達的情緒。培根的影像總是在黑暗中陪伴著我，伴隨著非常深切的感受。但我始終沒有把這份黑暗表達出來。不過，雖然我試著推廣要像孩子般興高采烈，我自己不全然是那個樣子，我原本就不是那種個性。隨著時間過去，那逐漸成爲我——或者更精準地說，一個正面形象的我。我絲毫沒有想要回到那片黑暗的欲望，一點都不想知道自己會如何表現黑暗。

約瑟夫·波依斯

關於他，我永遠會記得的是：油脂、毛氈、灰色、野生土狼。一九七四年越戰時期，他成功訪美，卻一步也不曾踩在美國土地上。那幾乎是一場革命了。這讓我備受啟發。

塞·湯伯利

這是某種我不追求的美學。我只是被它的優雅所吸引。那是塗鴉的優雅。

路易絲·布爾喬亞
克里斯蒂安·波東斯基

關於這部分，是跟童年的連結。

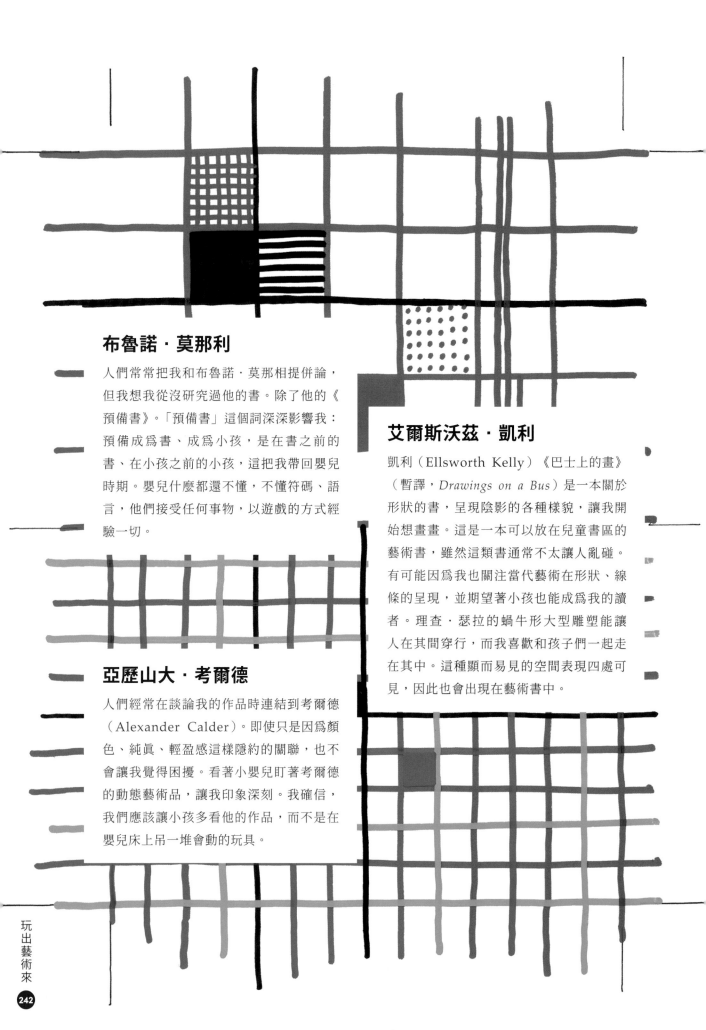

布魯諾‧莫那利

人們常常把我和布魯諾‧莫那相提併論，但我想我從沒研究過他的書。除了他的《預備書》。「預備書」這個詞深深影響我：預備成為書、成為小孩，是在書之前的書、在小孩之前的小孩，這把我帶回嬰兒時期。嬰兒什麼都還不懂，不懂符碼、語言，他們接受任何事物，以遊戲的方式經驗一切。

亞歷山大‧考爾德

人們經常在談論我的作品時連結到考爾德（Alexander Calder）。即使只是因為顏色、純真、輕盈感這樣隱約的關聯，也不會讓我覺得困擾。看著小嬰兒盯著考爾德的動態藝術品，讓我印象深刻。我確信，我們應該讓小孩多看他的作品，而不是在嬰兒床上吊一堆會動的玩具。

艾爾斯沃茲‧凱利

凱利（Ellsworth Kelly）《巴士上的畫》（暫譯，*Drawings on a Bus*）是一本關於形狀的書，呈現陰影的各種樣貌，讓我開始想畫畫。這是一本可以放在兒童書區的藝術書，雖然這類書通常不太讓人亂碰。有可能因為我也關注當代藝術在形狀、線條的呈現，並期望著小孩也能成為我的讀者。理查‧瑟拉的蝸牛形大型雕塑能讓人在其間穿行，而我喜歡和孩子們一起走在其中。這種顯而易見的空間表現四處可見，因此也會出現在藝術書中。

馬蒂斯

他的所有作品中，我最喜歡的是剪紙，尤其是那本《爵士樂》。不過，其他作品我也喜歡，不管是小型、中型，或者宏偉的——尤其是那些彩色玻璃大型作品。從他身上，我學到紙張的美。我在隱形狗藝術中心的展覽就做了很多紙類作品。然而，在那場展覽中，大家比較會提到的是盧齊歐‧封塔納，而非馬蒂斯。事實上，封塔納的風格比較像是挑釁。我用紙表現的挑釁則是一場邀請。我不斷在尋找邀請的可能性。

畢卡索

生猛！他的作品連結了我們的童年，只要動手畫，就能創作出畢卡索，就像魔術一樣。即使是現在，我仍會津津有味地欣賞他的作品。另一個童年的參照是達利，但我很快就放棄他了。我寫過一篇關於〈有煮熟豆子的軟結構（內戰的徵兆）〉的短論文，分析達利這幅畫空白中心的結構，拿到的分數還不錯，但教授一直不相信那是我自己寫的。

波洛克
蒙德里安

波洛克（Jackson Pollock）的塗鴉、蒙德里安的抽象藝術，兩人的作品引領著我把創作與藝術連結起來。我的作品其實跟他們的沒有太深的連結，但我發現，若要說明在現代藝術博物館展覽的藝術家也會運用塗鴉，這兩位算是滿有說服力的例子。

索爾‧勒維特

勒維特（Sol LeWitt）融合數學的概念，透過秩序與精準來創作，使作品能為後世所理解。這種創作概念促使我省思如何藉由「理想的展覽」這樣的形式來複製藝術——就像是先把藝術暫存起來，再把創作的力量轉化為新的作品。

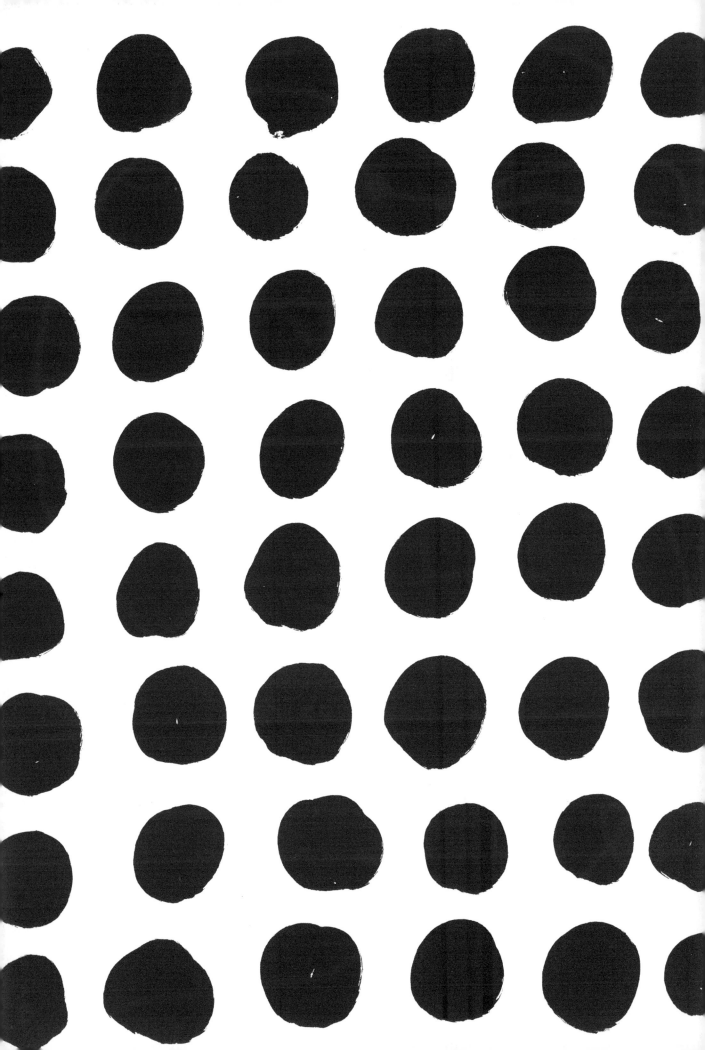

理想的展覽

這兒展示的，是藝術家，
或藝術家的能量。

最小公倍數使你
能夠重新定義可能性。

點／線／斑點／塗鴉都使你
能夠解放每個人的能量，且不需要
問任何問題，也不需要
在執行時猶豫。這發生在當下，
甚至是出於直覺。

托雷在藝術之路上足以自豪的一項成就，就是「理想的展覽」。這是一種共享的體驗，是藝術家與讀者之間的分享交流，由托雷邀請大家參與這樣全球性的、有創意的社群共造。參與者則藉由分享他們創作的影像來達到交流。這些創作依循著托雷的指示或提點，分享出來的影像都未經修飾，獨一無二，呈現出共享一種體驗的成果。開展以來，社群媒體上可看到無數個分享。有時，參與者會貼出集體創作的作品，這對他們來說也是全新的分享形式。

這些展覽的作品需要藉由一些動作、符號、風格來完成，托雷會利用一些影片詳細解說，並由世界各地的參與者執行。展覽的規模可大可小，從一個到上千個參與者，展場從一平方公尺到上千平方公尺，時間從一小時到上百小時……主要的理念是，參加者不需要懂得任何繪畫技巧，只需要運用人人都懂的基本繪畫詞彙：點、線、斑點、塗鴉，然後在好玩的集體活動中，就能創造出具原創性的作品。托雷以這樣的方式建立了一套系統，且最重要的是，無論是什麼樣的時間、空間、規模配置或文化差異，所有的創作成果都能符合「理想的展覽」概念的一致性。

對我來說，這場藝術計畫最棒的在於，創作的時候不只是模仿而已。我非常喜歡這個活動的某些特點。首先：每個參與這個活動的人都彼此有所連結，而不是你做你的，他做他的。在今日的世界，我們需要大家共同為一件事協力合作，美好的事情不該由一人獨占，必須是集體共有——這個概念很美。真的很棒。

第二點是，即使彼此有所連結，這個計畫仍需要一個群體、一群人、一個團隊共同完成。這並不會讓你綁手綁腳，你依然可以自由地在個人空間做你想做的事。儘管有個界線，卻十分鬆散，這樣的溝通方式多麼美好。界線並不是牢籠，而是提供來自團體的庇護，溫柔的平衡……在團體中，你仍然是你。你是自由的，你和大家在一起，但你也獨立存在，做

自己喜歡的事。我認為，這是這場計畫最美的地方。

——摘自印度拉賈斯坦邦公益住宿學校巴爾‧普拉卡什（Bal Prakash）教務長Priyanshu所提供的影片，該學校曾進行「理想的展覽」計畫。

對我來說，Priyanshu這幾句簡短的回饋，是「理想的展覽」計畫最真摯的體驗證言。

自這個計畫開展以來，布魯娜‧費拉吉尼一直是瑞士的活動推廣人。如同其他位於世界各處的合作推廣者和組織一樣，她是我能夠全心信賴的人。

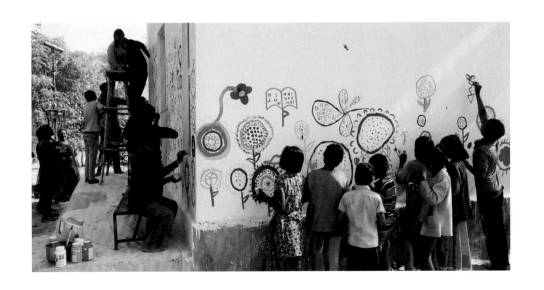

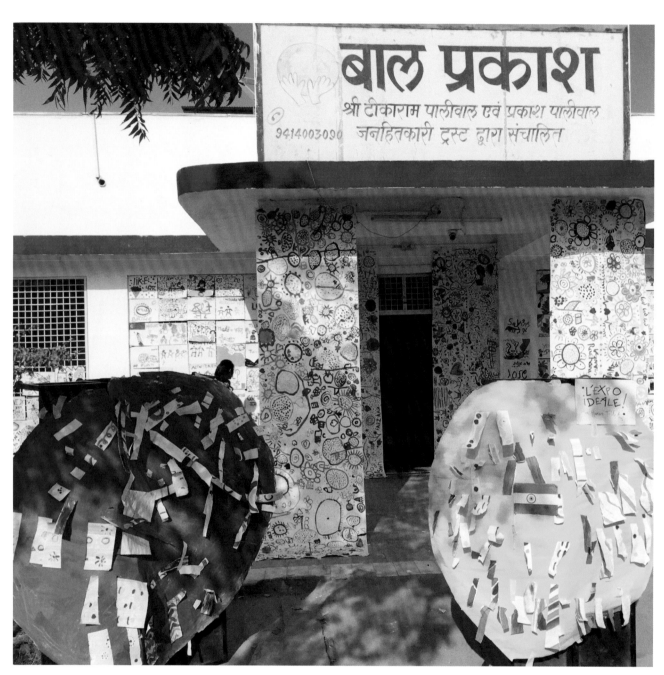

攝於印度巴爾・普拉卡什學校

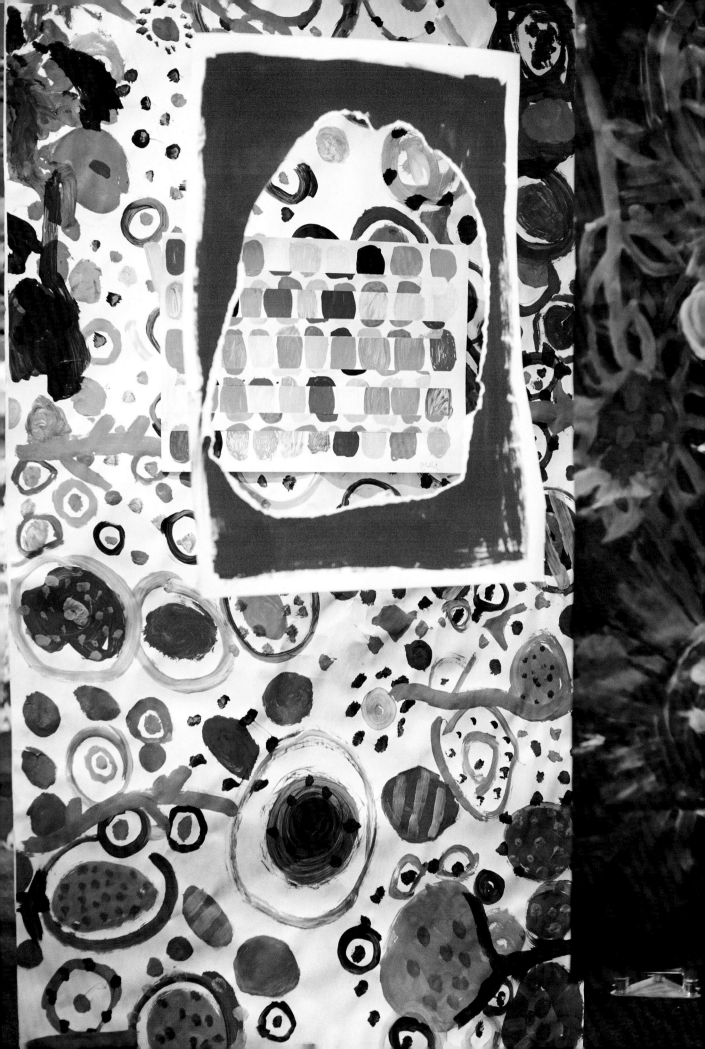

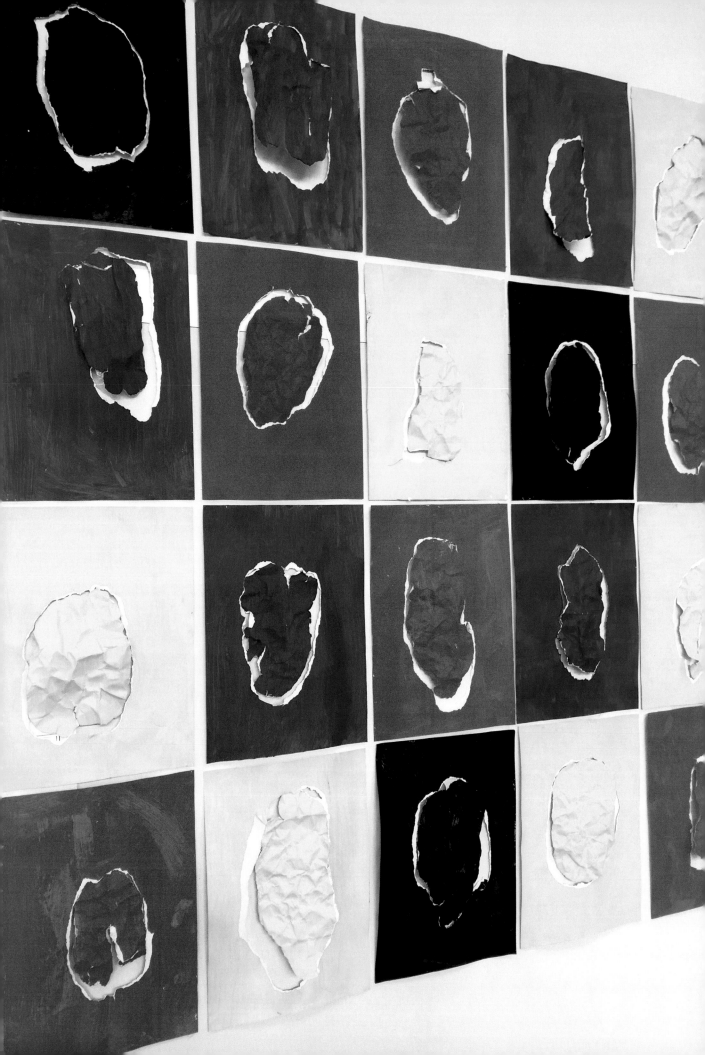

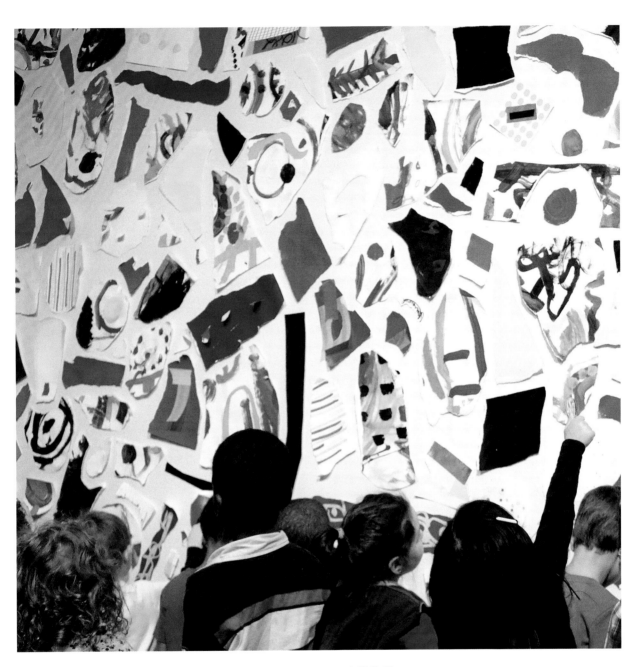

攝於美國匹茲堡兒童博物館

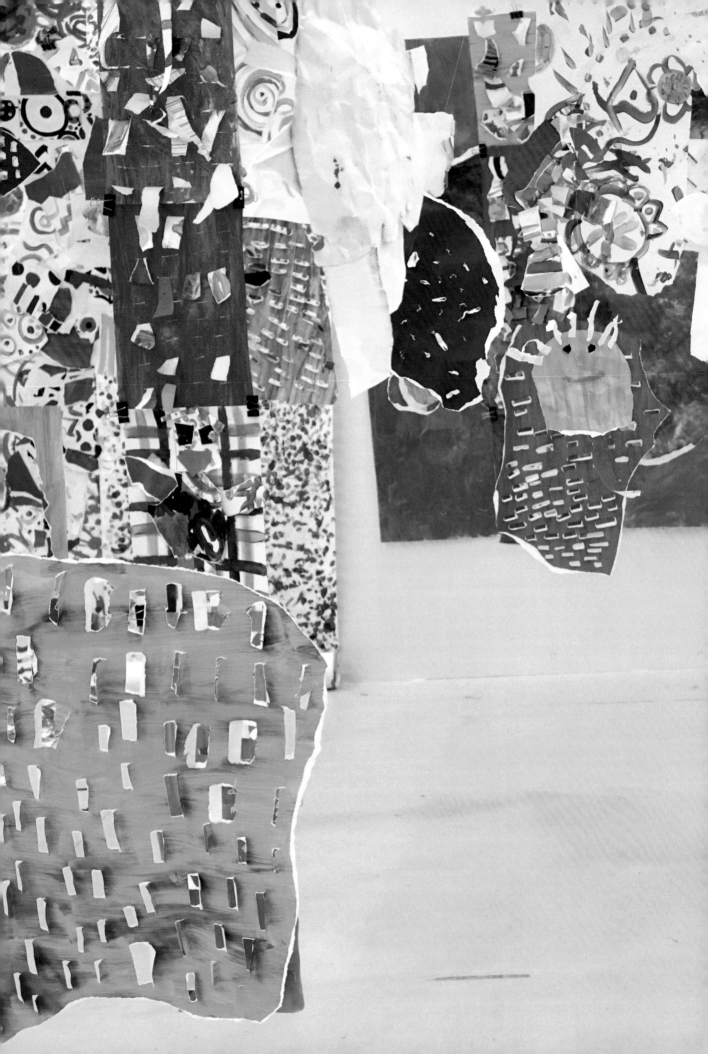

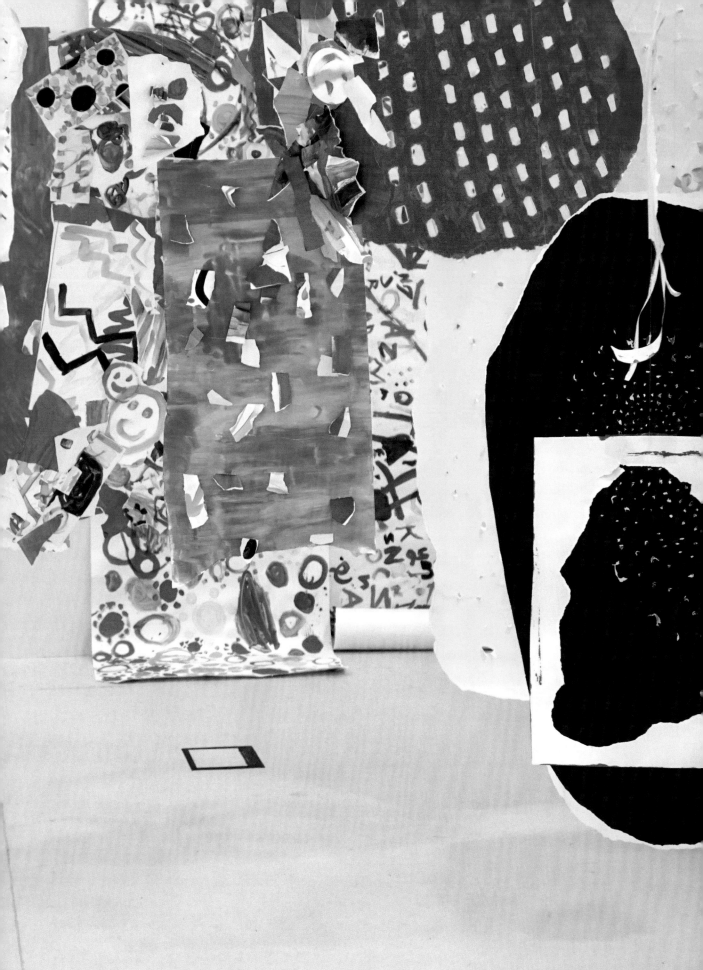

攝於沙烏地阿拉伯達蘭Tanween創意節

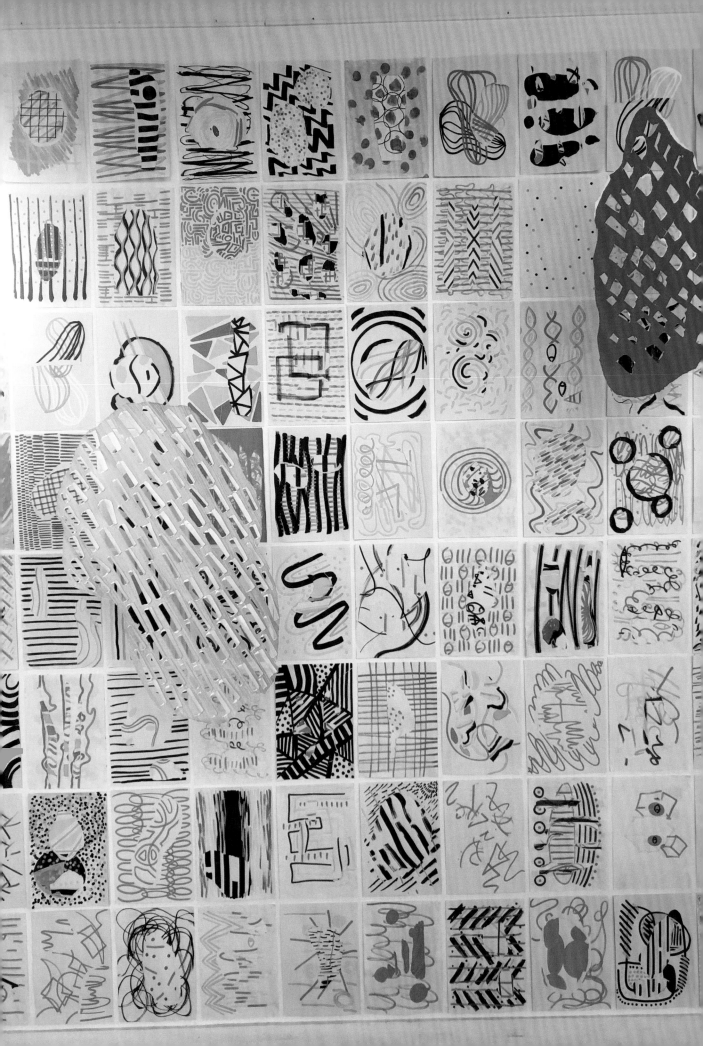

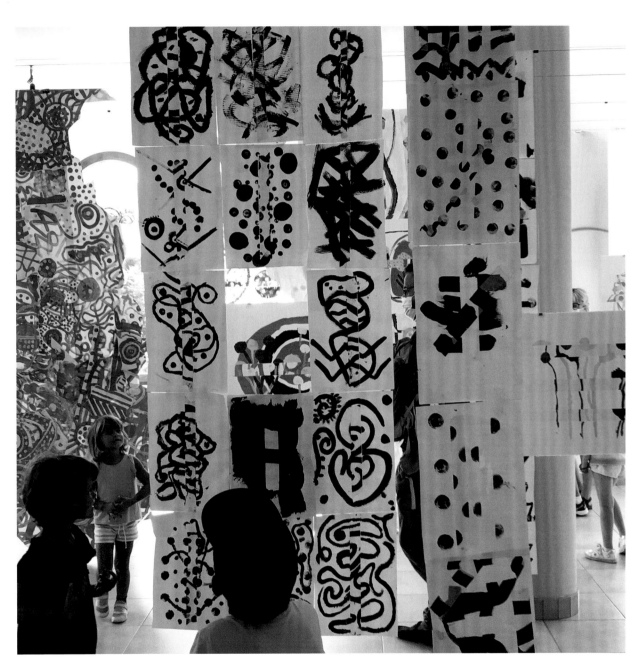

（左）攝於法國高等藝術學院（ENSAMAA Olivier de Serres）；（上）攝於義大利勞科

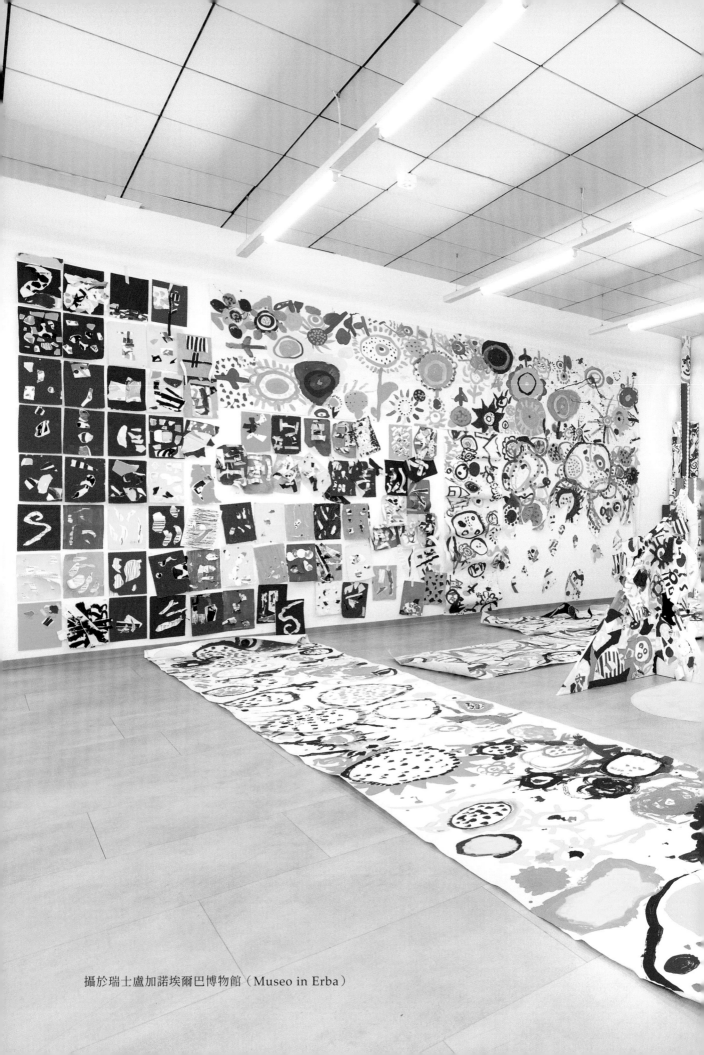

攝於瑞士盧加諾埃爾巴博物館（Museo in Erba）

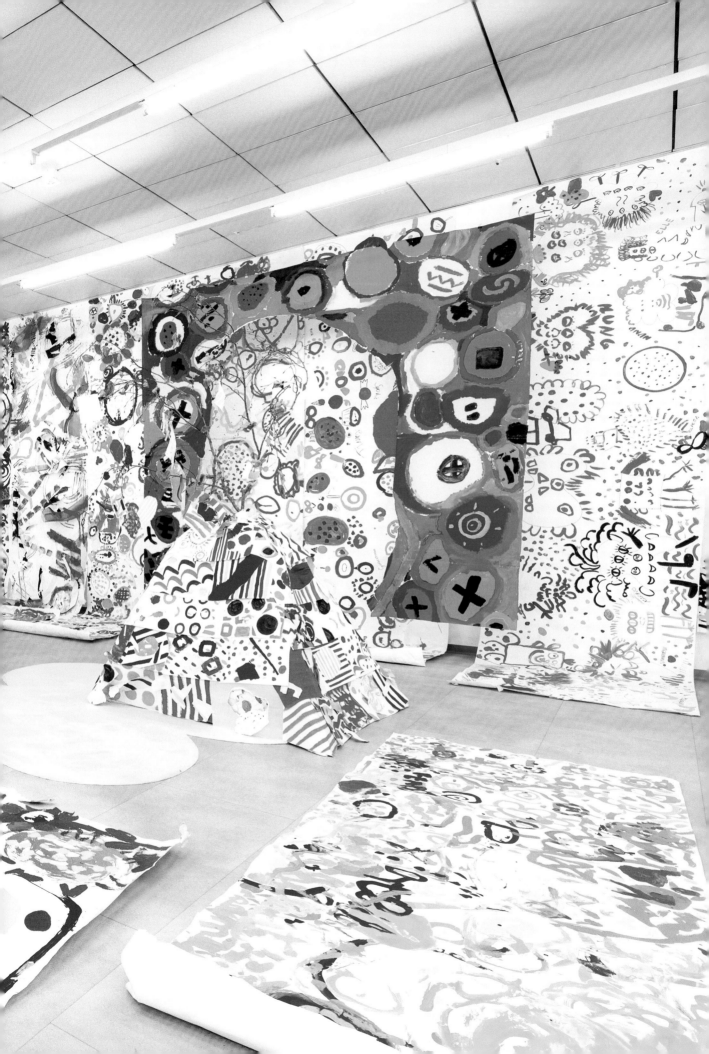

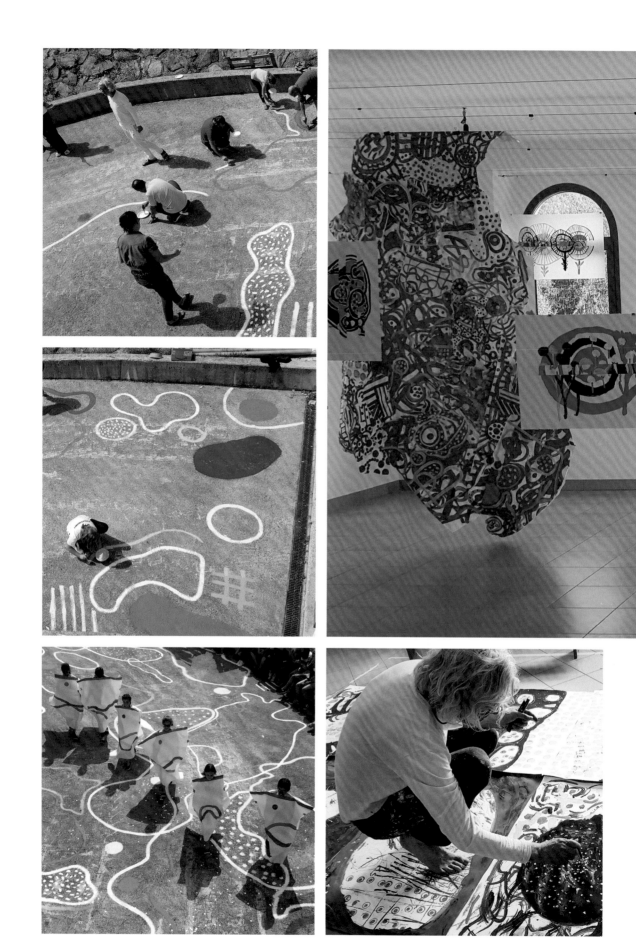

攝於義大利勞科

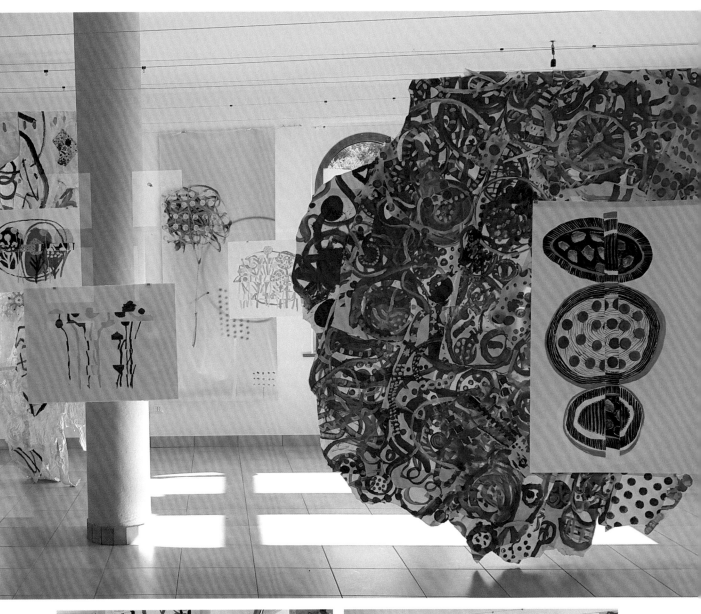

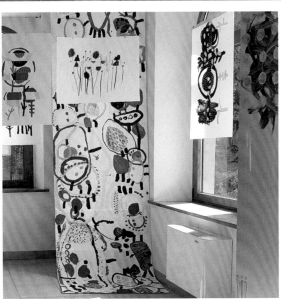

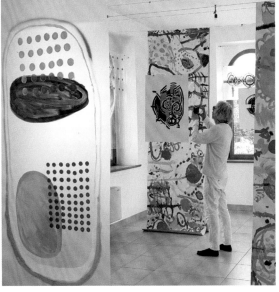

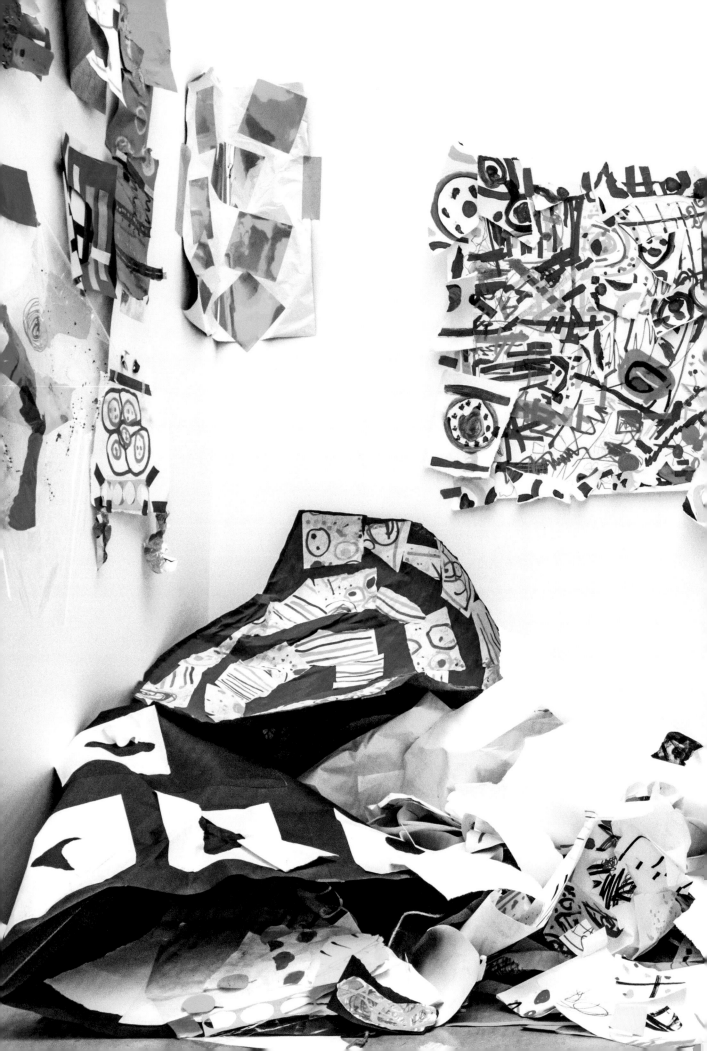

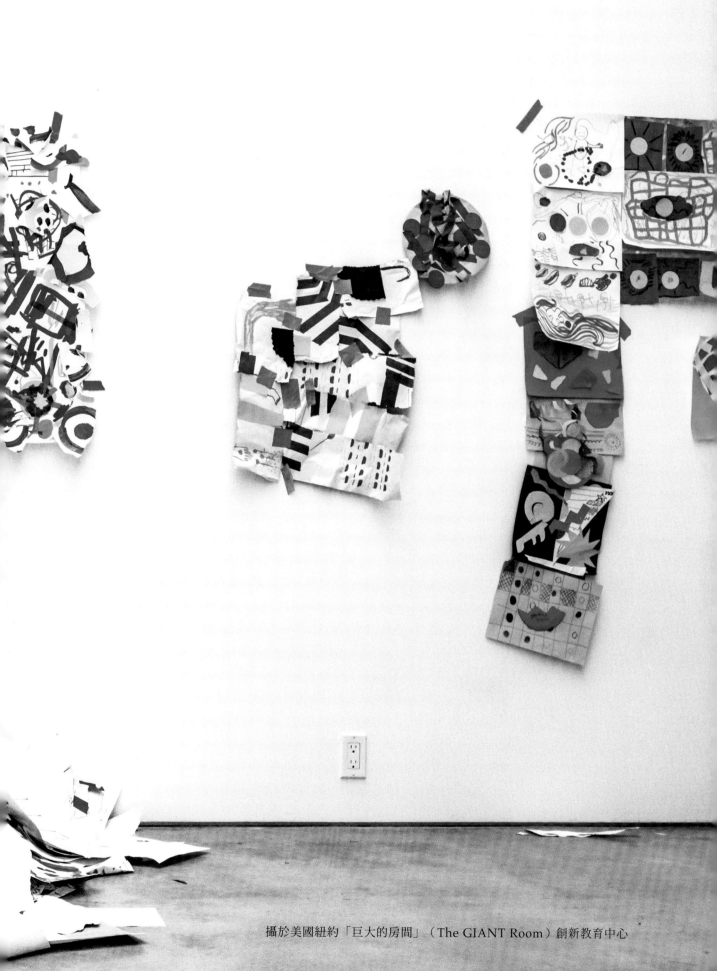

攝於美國紐約「巨大的房間」（The GIANT Room）創新教育中心

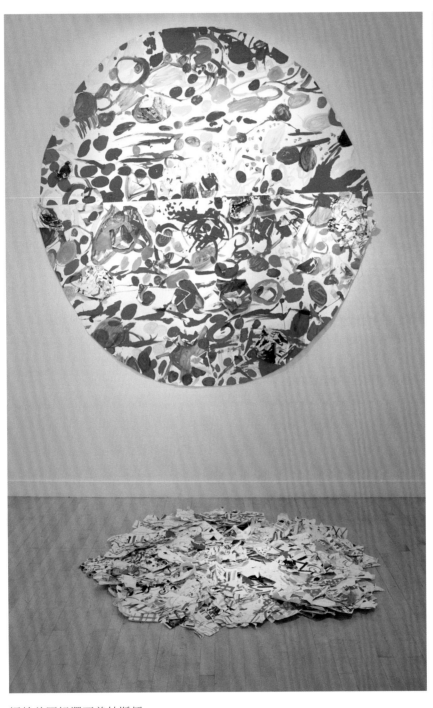

攝於美國紐澤西普林斯頓

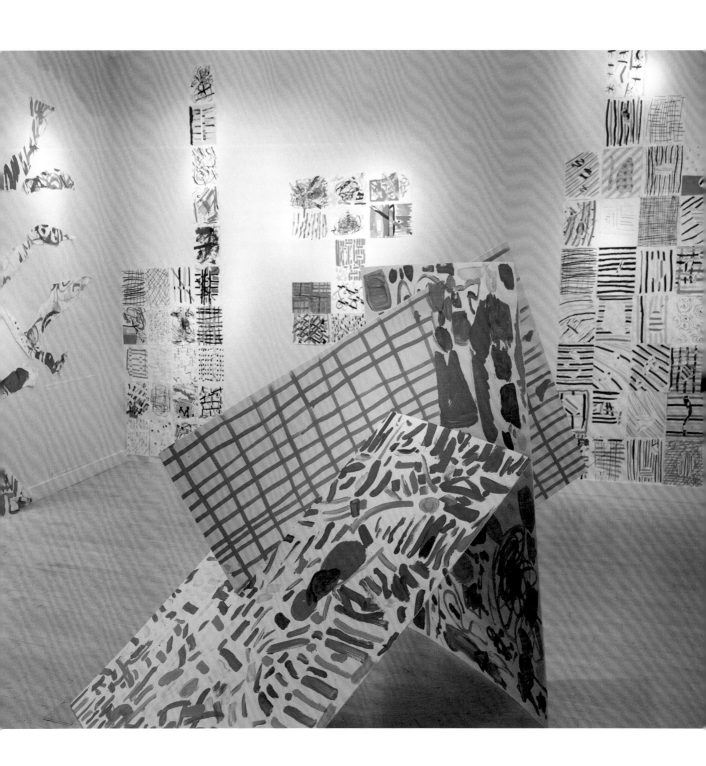

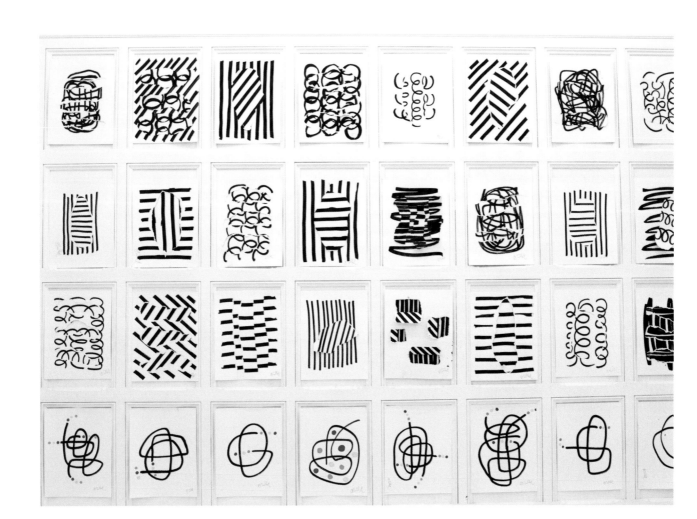

攝於加拿大蒙特婁Le Livart藝文中心

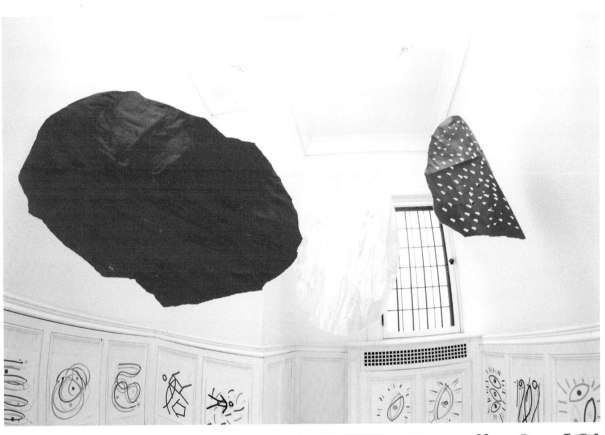

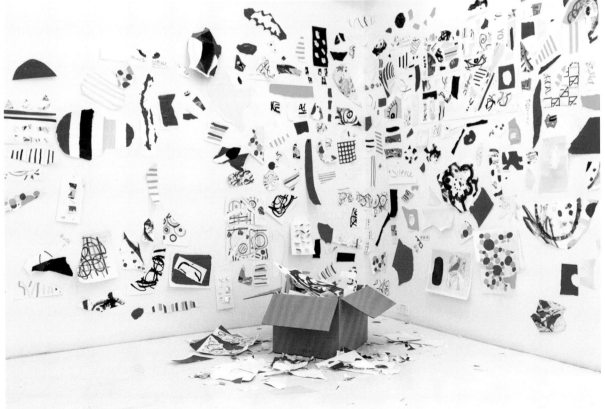

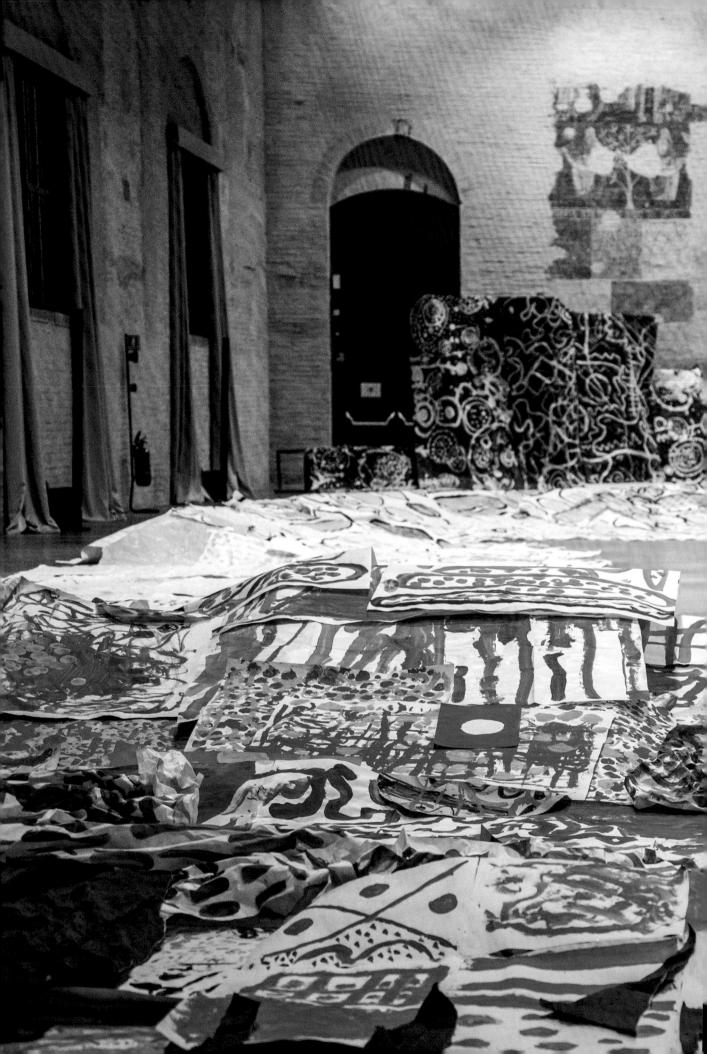

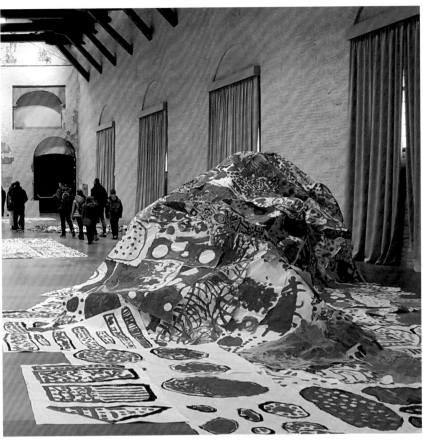

攝於義大利曼圖雅法理宮

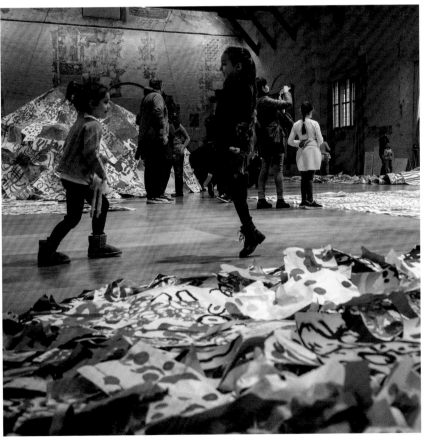

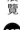

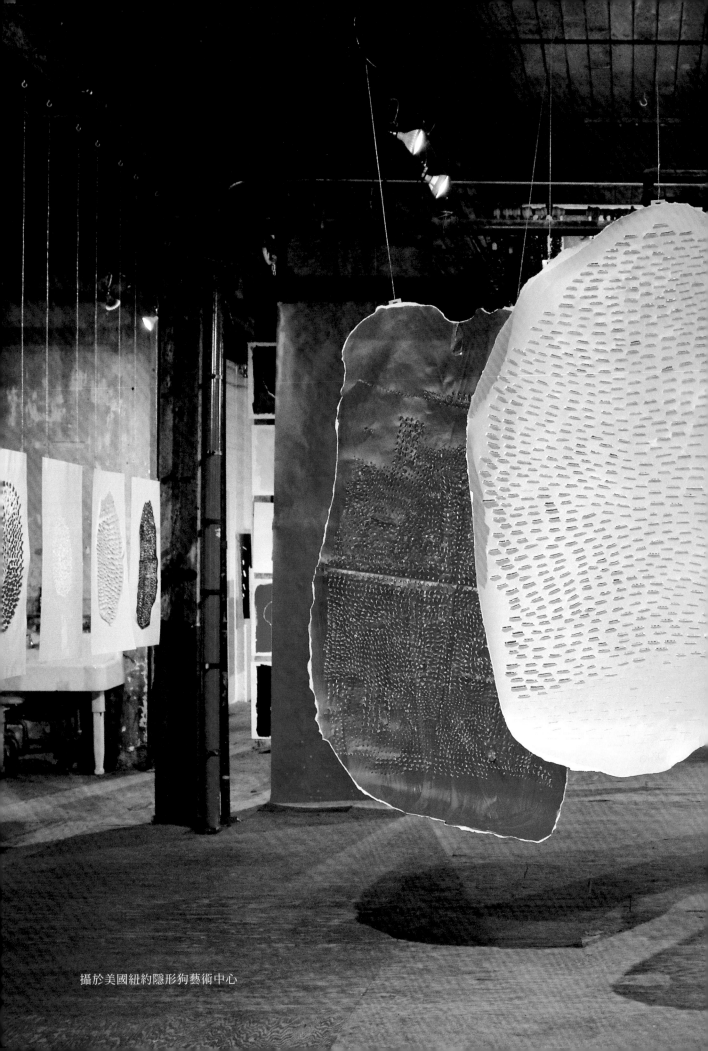

攝於美國紐約隱形狗藝術中心

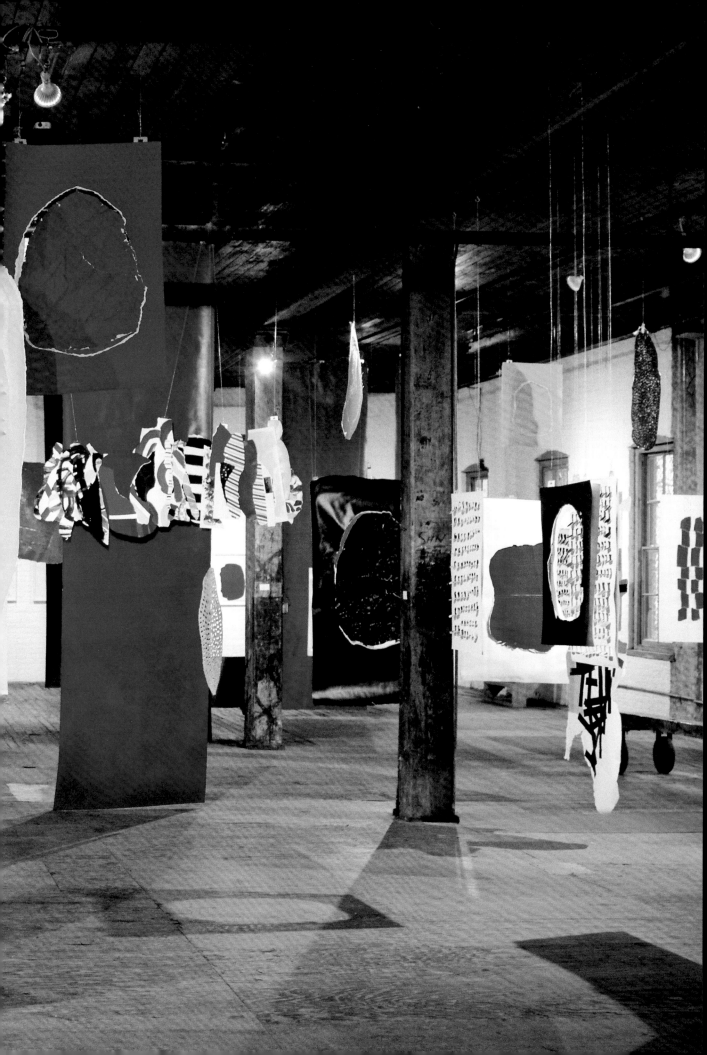

攝於美國紐約隱形狗藝術中心

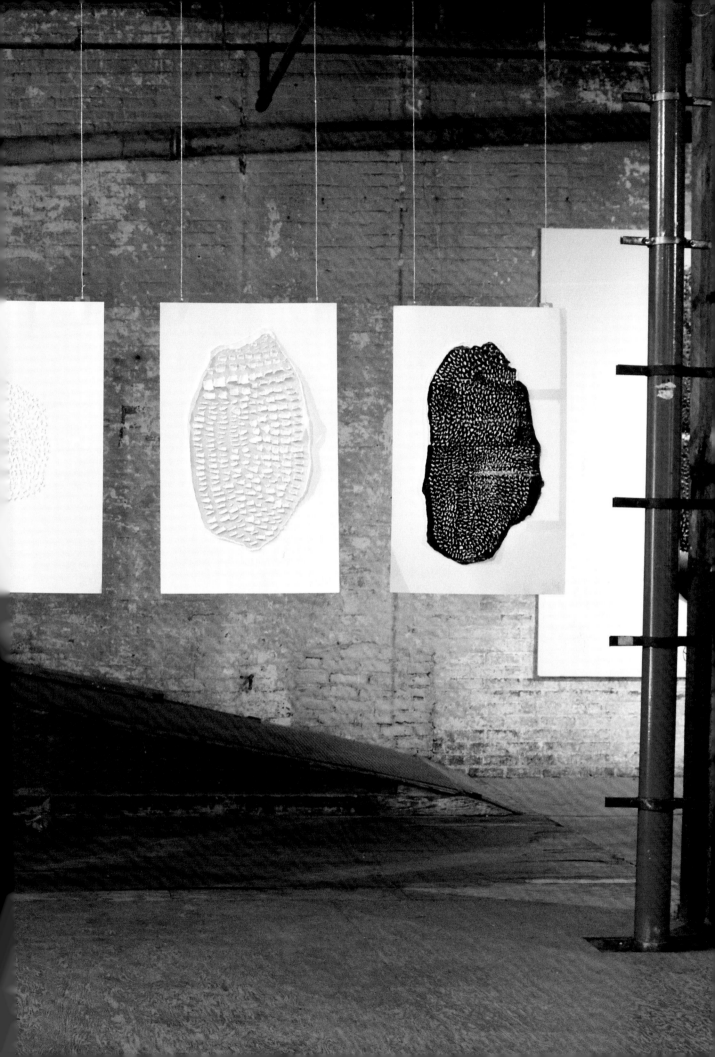

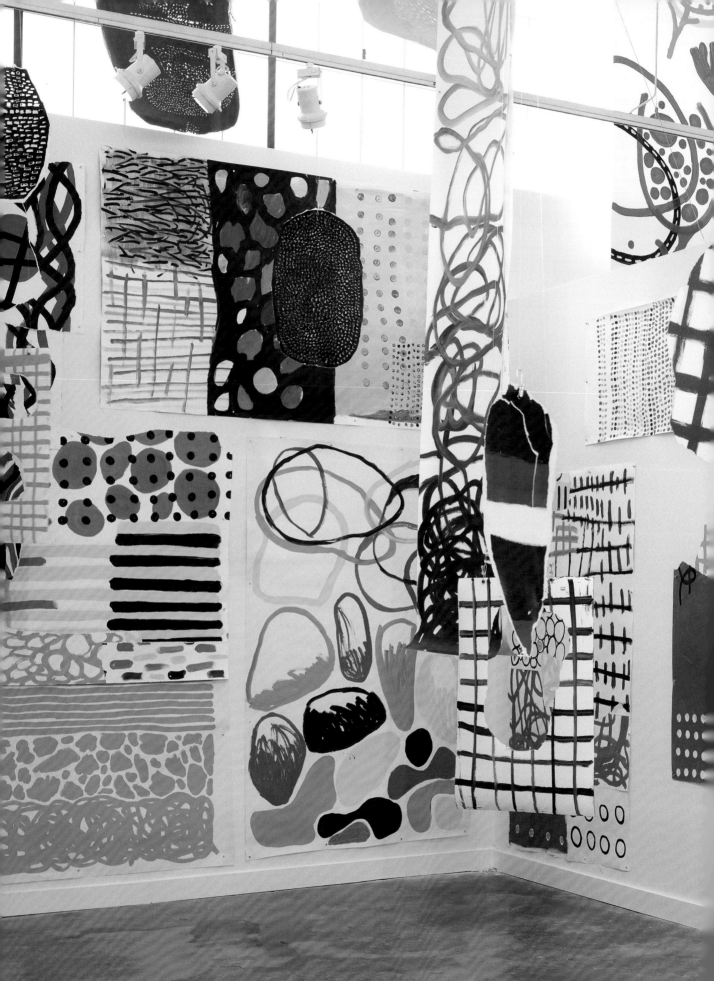

攝於奧爾布賴特－諾克斯美術館

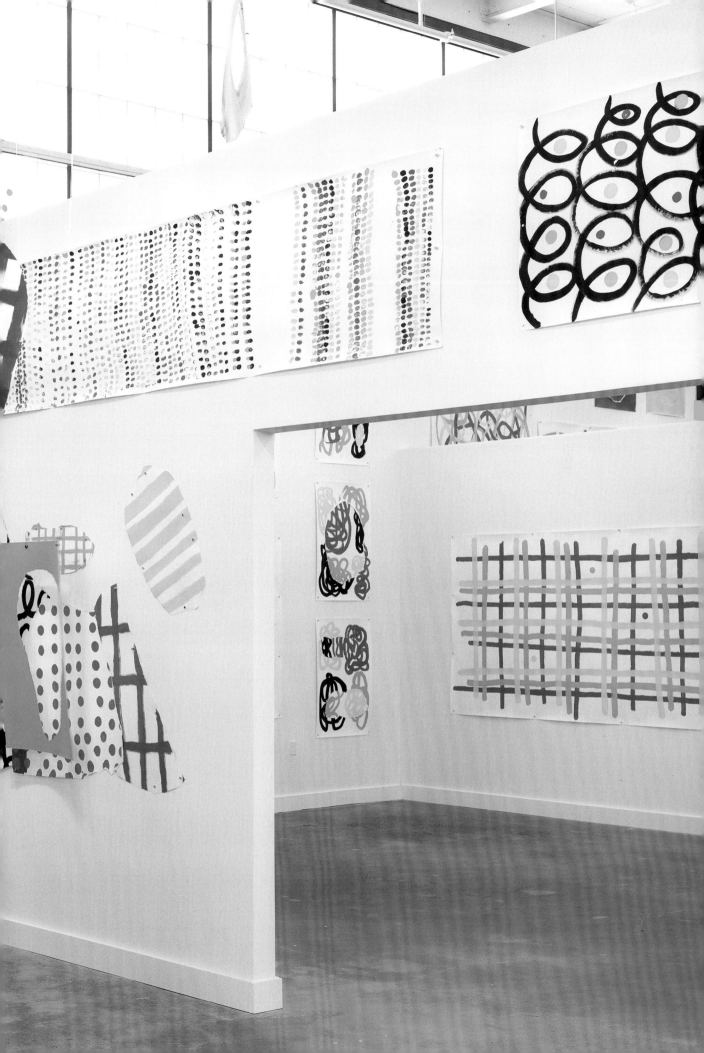

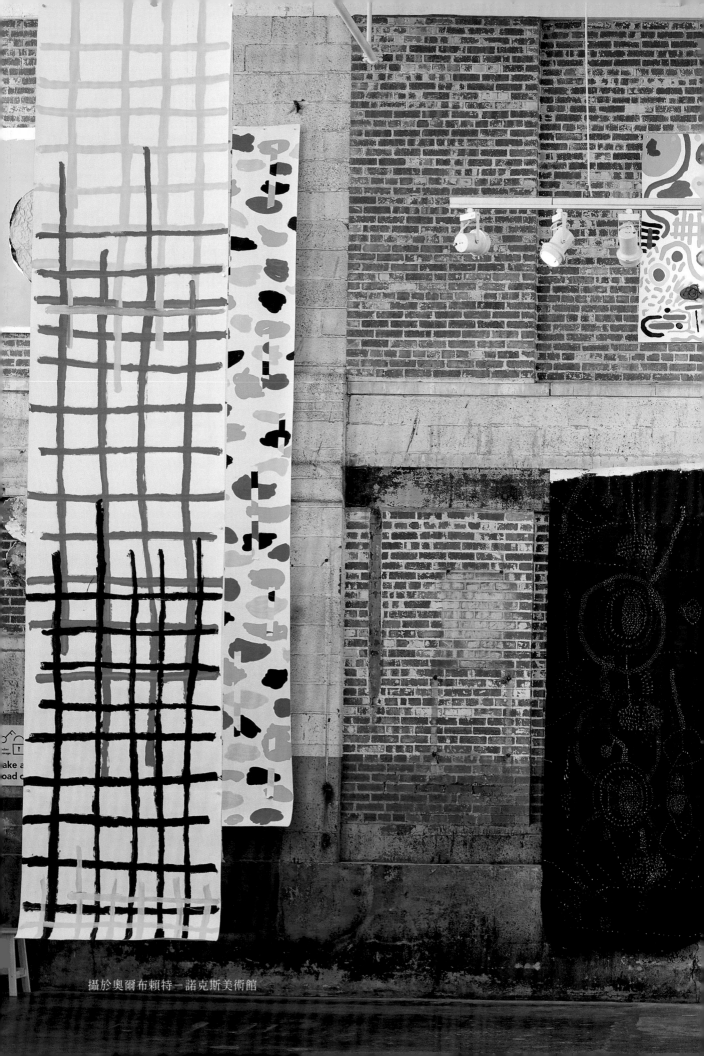

攝於奧爾布賴特－諾克斯美術館

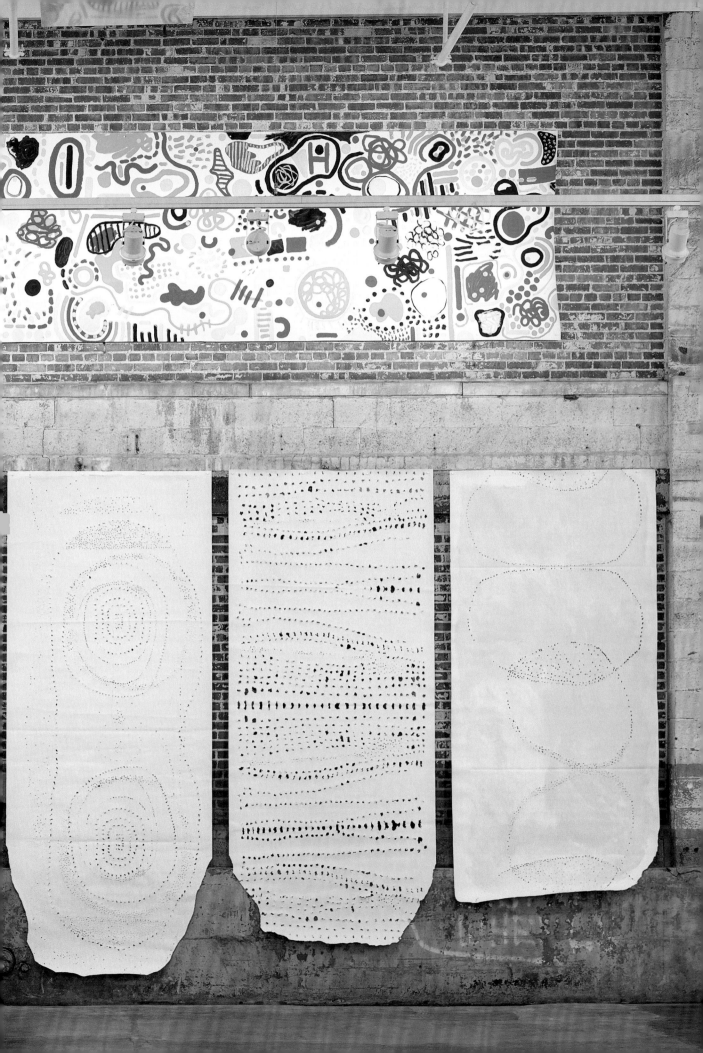

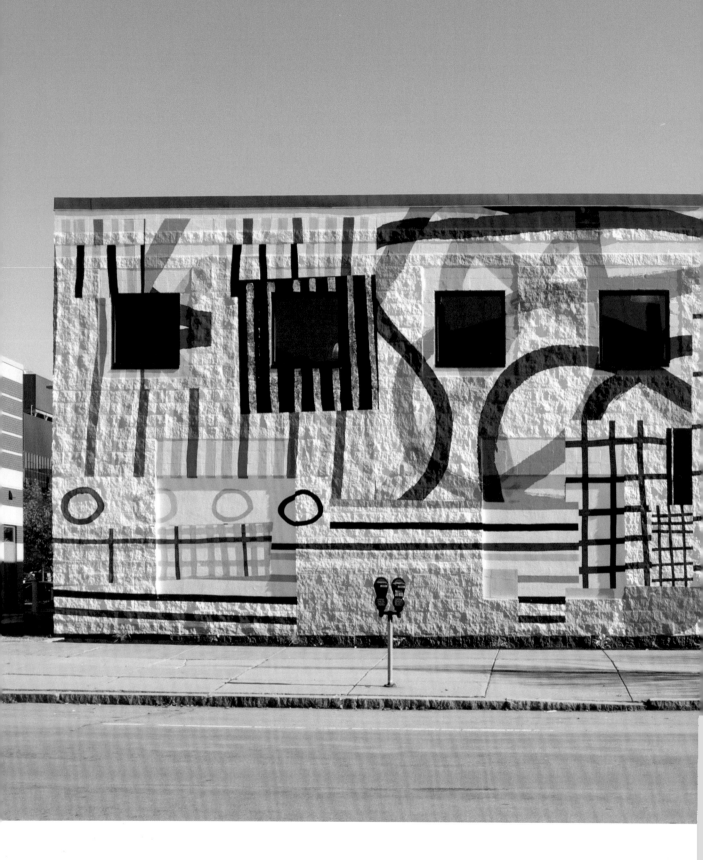

該壁畫繪於美國水牛城尼加拉醫學園區，由奧爾布賴特－諾克斯美術館收藏

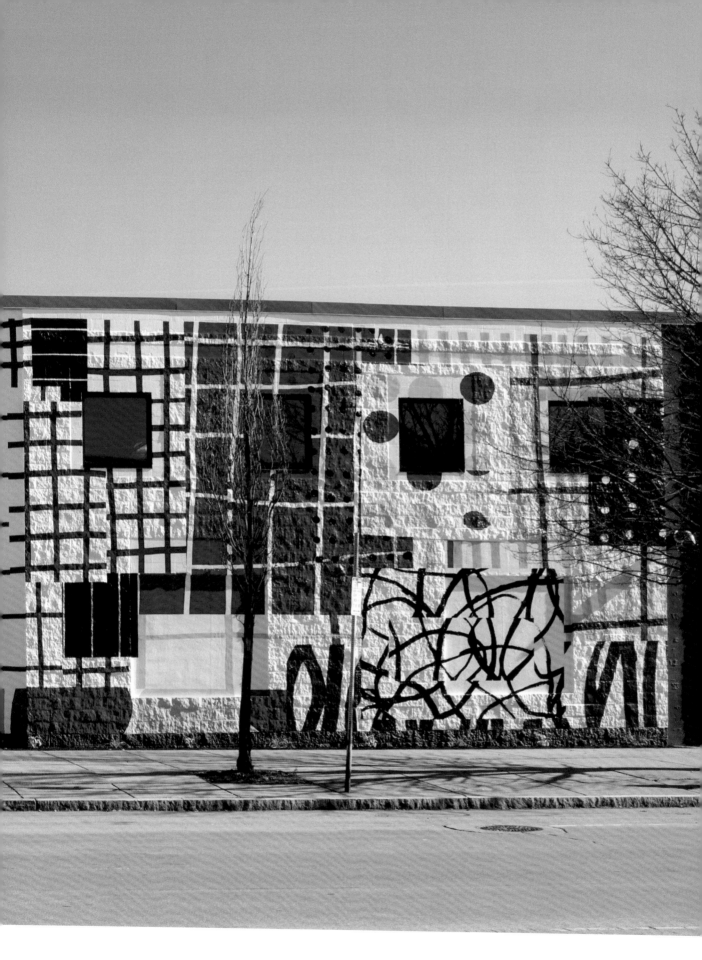

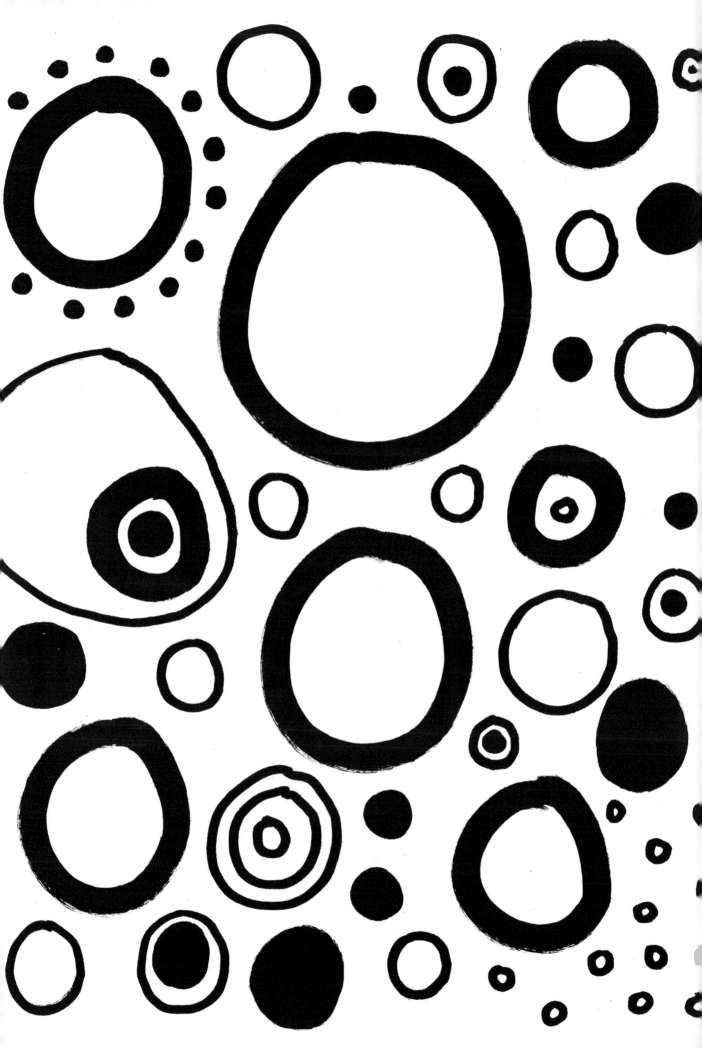

田野上的花朵

好的，來吧，大家準備好了嗎？
讓我們開始吧！我想要看到一個非常小的點點。

停！我們換一下位置。

我想要看到稍微大一點的點點。

再換一次位置。

我想要看到一個更大的圓點。
畫在離你的鼻尖稍微遠一點的地方！
這裡空間很大，把整個地方都畫滿！

第一場「田野上的花朵」工作坊是如何、在何時舉行的呢？記憶已經不可考，也可能是一次次的活動，一次次的構想，不可免地吞沒了所有可追溯的痕跡。「田野上的花朵」工作坊真的是理想的工作坊，不受任何條件限制，活動地點遍及全球，參與者來自各種背景，但它總是能激發出精采的集體創作，而個人的作品又保有自己的獨特。

這個工作坊是個完美的機制，凌駕其他所有的工作坊，因為它是自相矛盾的：工作坊的創作指引看似斬釘截鐵的指令，卻包含了參與者所投入的人性和情感。從「我想要……」的指令開始，最後一定結束在安靜且感動的氣氛中，大家欣賞著每個人在自我解放之後，乘著巨湧的創意能量所創造出的集體成果。

長期以來，「田野上的花朵」工作坊散布到全球各地開花結果。無論在哪裡，都有翻飛的紙片，幾乎都由點、圓圈、斑點和花莖所組成，呈現出活潑的和諧感。無論在哪裡，這些作品都先是獨特的，在不同的地方自行組合，然後融入到一個自由又強大、罕見且珍貴的創作空間中。

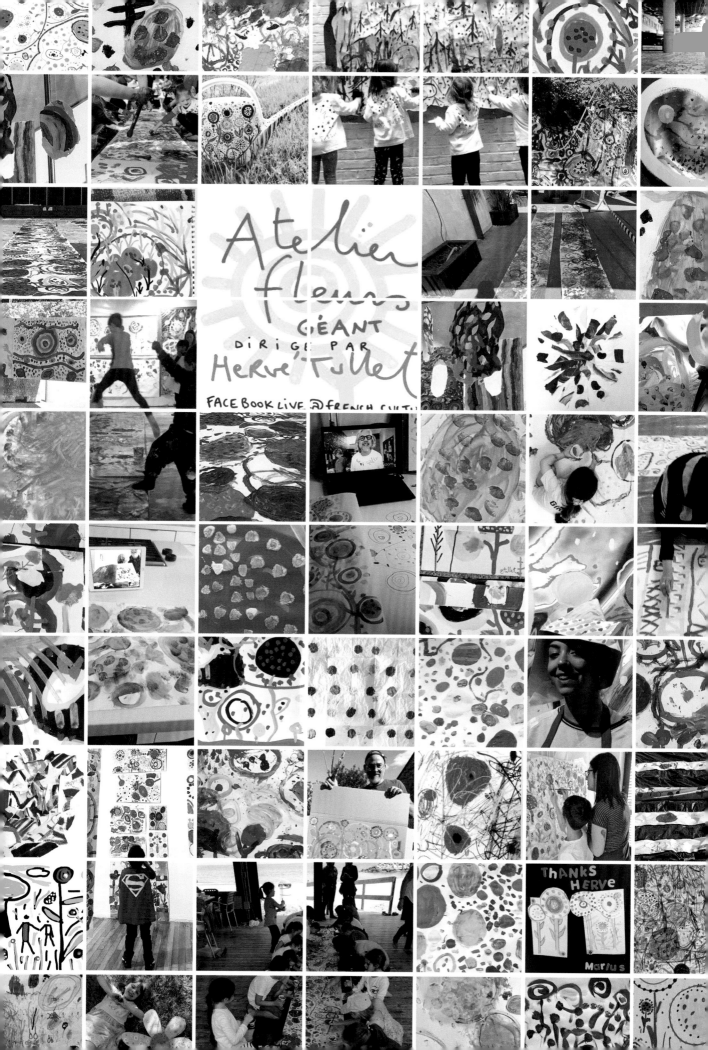

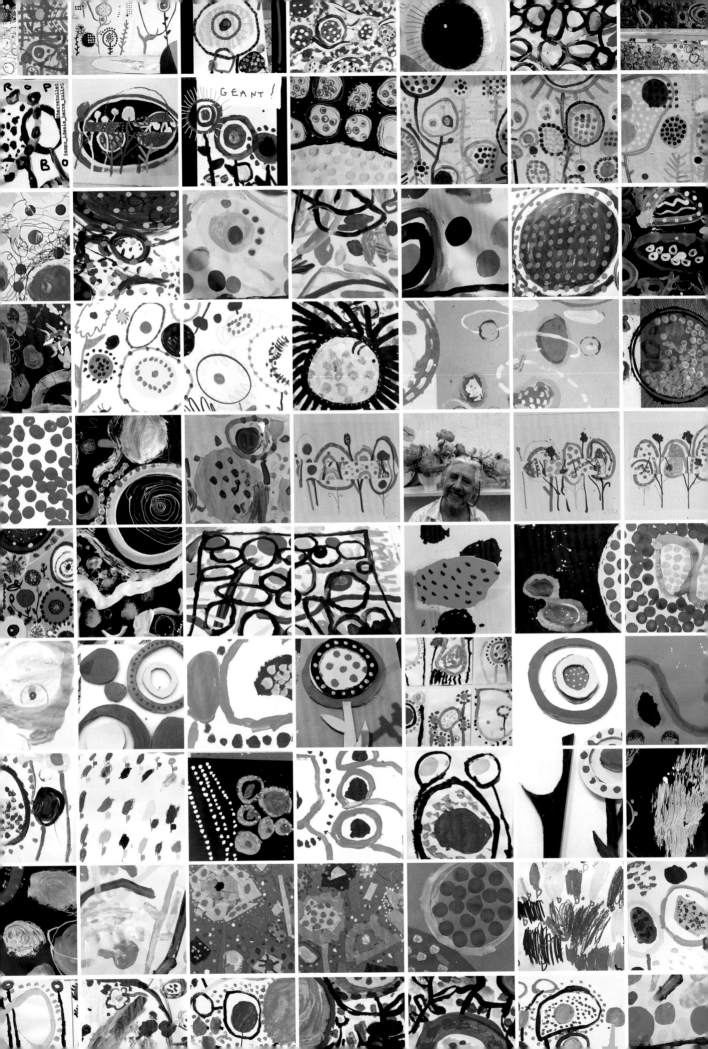

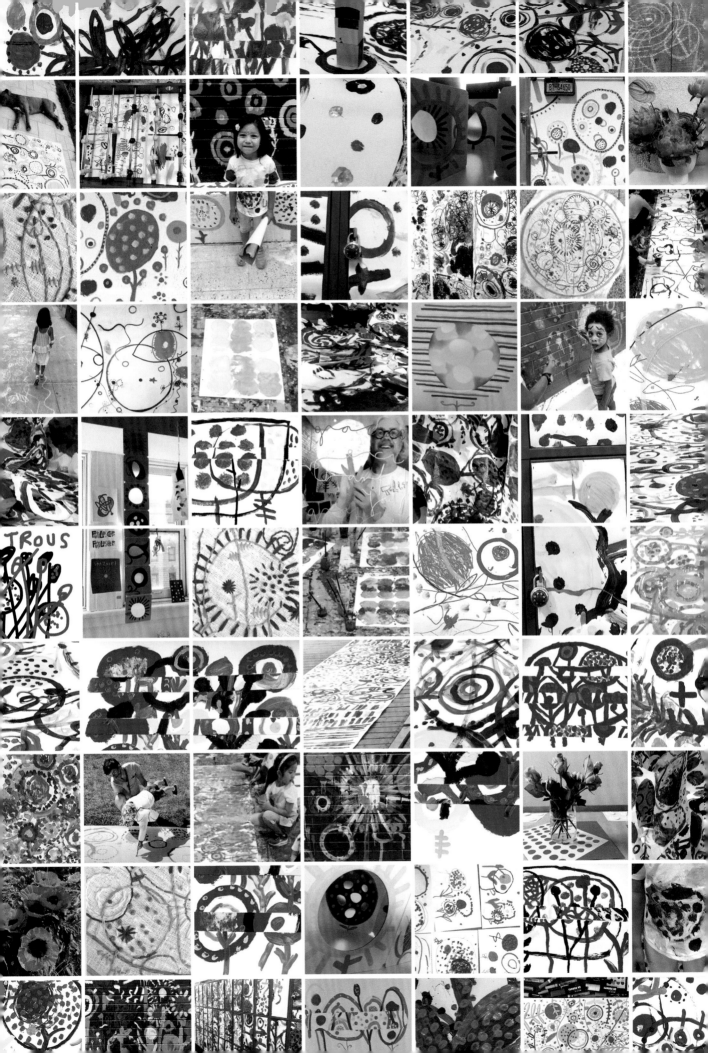

作者介紹

赫威‧托雷 Hervé Tullet

跨領域藝術家、表演者、知名童書作家，作品逾八十部，享譽國際。代表作包括《小黃點》（譯有三十餘種語言版本，暢銷破兩百萬冊）、《小黃點大冒險！》、《彩色點點》等。他在全球的圖書館、學校、藝術中心、博物館舉辦近千人的大型互動工作坊，參與者包括成人與兒童。

二〇一五至二〇年間，托雷旅居紐約，專注於藝術創作。除了參與古根漢博物館和現代藝術博物館（MoMA）等知名場館的活動、表演及朗讀會，並於紐約隱形狗藝術中心及全球各地舉辦個展。

二〇一八年受邀於首爾藝術中心舉辦回顧展。同年，他發起首場「理想的展覽」——藉由現場播放的影片，這是一種他毋需親自在場也能進行的赫威‧托雷式展覽。這場全球共創計畫以他的藝術與理念為基底，產生了上百場各種規模的展覽，小至鞋盒、臥室、教室等小型空間，大至圖書館、藝術中心、博物館等場域。

托雷透過這樣的活動重新確立他的願景：作為藝術家，他的目標是「鼓勵大眾成為自己的文化生產者，並促進社群的團結」。例如，二〇二一年在奧爾布賴特－諾克斯美術館的「形狀與顏色」展覽中，他邀請眾人在他的巴黎工作室中繪製大型藝術作品。旅居義大利勞科時，他從零開始打造了一系列展覽，包括繪畫、裝置、雕塑、公共藝術、舞蹈、時裝遊行，當地參與者超過一千人。

同時，托雷持續透過壁畫、線上工作坊、講座、「boredomdomdom」系列影片等管道進行創作，分享他的藝術與理念。

蘇菲・范德・林登 Sophie Van der Linden

一九七三年巴黎出生，兒童文學專家，尤善圖畫書領域。她的部分論文譯爲義、葡、西、中、韓多種語言，爲該領域極具聲望的推廣者。她於二〇〇七年創辦法國唯一專研兒童圖畫書議題的雜誌《框架之外》（*Hors-Cadres*）並身兼主編，亦與雷納・馬可斯合作，推出西文版《Fuera de Margen》（Pantalia出版社）及簡體中文版《畫裡話外》（奇想國童書出版）。

身兼教師和演講者，她爲大學生、圖書館員、教師、專業朗讀者、作家和插畫家開設課程與講座，也爲成人讀者撰寫書籍。

二〇〇一年，榮獲國際夏爾佩侯獎學院兒童文學評論獎。此後，她經常擔任義大利SM基金會（Fundacíon SM）、陳伯吹國際兒童文學獎、法國青少年文學星期五大獎（Prix Vendredi）等評審，並於義大利波隆那兒童書展及法蘭克福書展協助評選圖畫書和文學獎項。

雷納・馬可斯 Leonard S. Marcus

作家暨童書評論家，任教於紐約大學及視覺藝術學院。

艾倫・奧特 Aaron Ott

美國奧爾布賴特－諾克斯美術館公共藝術策展人。

圖片版權

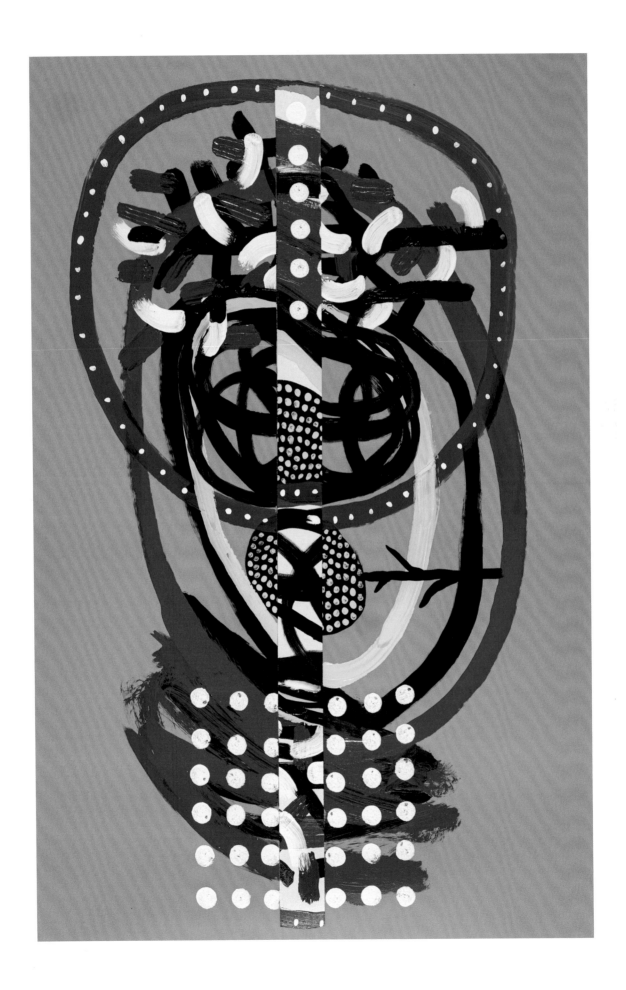